U0146861

CONTENTS

MUSEUM

Preface:
Every Fallen Iscariot

自序
每一个坠落的伊卡洛斯

有人问：艺术是什么？

答案是：Everything and nothing.

也没有什么不同，这个时代的城市生活一直轻松、疾速、冒险。对所谓生命的经验，每个人都有着不同的理解。一些日子和时刻独自生活，行走在城市里，和大多数人为伴，活着，衰老，死去。事情大多很难，人们驯服自己，然后作出判断，艰难都是值得的，要富足、幸福，得到快乐，忘了心灵成长的前提是自由。或许对于直面生命本质的人来说，这才是最大的艰难。

真正的艺术家很容易看到诱惑和陷阱，他们会为一些不切实际的事物忧虑，无法老实本分地生活。因此他们的痛苦对于普通人来说有了观赏性，当然其中有着尊重，也有着忘却。人有幸福

的权利，痛苦亦然。像是某个时刻的神秘降临，人需要拿掉身外之物进行判断，互相凝视。眼睛往往会选择自己想看到的东西。偶尔，艺术为我们描绘了另外一双眼睛。

和所有敢于突破和创造的人一样，艺术家对他们相信的世界，或远离，或重新演绎。他们强调新的体验，打开视域，试图获得更广阔的自由。在显而易见的层面，这种自由必然反抗日常生活，纵容欲望，在欢愉、不安和痛苦中完全沉溺，并且任其肆虐，如同在溺水中感知濒于死亡的瞬间，获得一种超越了智力的快感，以及无惧残酷的豁达和诚实。描述这群人，就像是给隐形的人画像，但他们明明存在于我们的生活中。

在古希腊神话中，伊卡洛斯和他善于创造的父亲被困在一座岛上的迷宫里。父亲希望伊卡洛斯能和自己一起逃离，回到家乡或者远走高飞。父亲用羽毛和蜡制造了两对翅膀，终于，他们得以飞向天空，去向远方。伊卡洛斯朝着太阳的方向越飞越高，不愿意停下来。最终，因为离太阳太近，蜡融化了，羽毛脱落，伊卡洛斯坠入大海。

老勃鲁盖尔①有一幅著名的作品《伊卡洛斯的坠落》。画面描绘了伊卡洛斯从天空坠入海洋的瞬间。在画面布局里，伊卡洛斯

① 老勃鲁盖尔（Pieter Bruegel the Elder，1525—1569年），荷兰文艺复兴时期最重要的画家和版画家之一，以风景画和田园风光闻名。

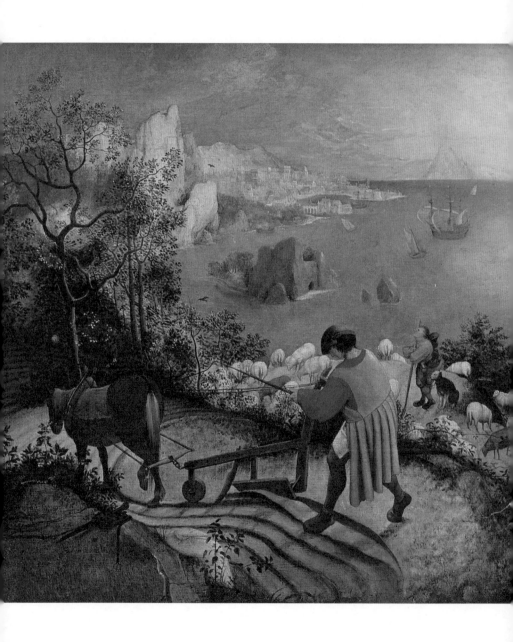

《伊卡洛斯的坠落》又名
《有伊卡洛斯坠落的风景》
（*Landscape with the Fall of Icarus*），1554—1562年，布
面油画。收藏于比利时皇家
美术馆。

毫不起眼，甚至滑稽——只是露出仰面坠海的两条腿，周围散落着羽毛。大海碧波万顷，雄伟的帆船按照既定航线航行，田里的农夫埋首耕作，套着车架的马拉着犁走向远处；牧羊人抬头望向天空的另一边，羊群低头啃着地上青草；离伊卡洛斯最近的垂钓者和枝头的鹰，只盯着眼前的水域；远处的山崖上飞鸟翱翔，太阳依旧照耀。在这样一个又平静又冷漠的画面里，死亡是最不重要的事，没人在意伊卡洛斯的坠落。每个人都活在自己的故事里，太阳下面什么都没有发生。在画作中，神话寓言被平淡的日常生活消磨殆尽。

如何逃离迷宫般的现实？日常生活是海水，低了溅湿羽毛；理想是天上太阳，太近了灼伤自我——艺术家就在两者之间飞行。

我们可以花很多时间来讨论什么才是真正的艺术，但是当我们在死寂一片的麻木生活中，被一些创作之物所唤醒，我们就会明白何为艺术。因为在这些作品中，蕴含着人之所以为人的天性。这些在温饱和基本物质追求之外的精神产物，让我们用不同的角度观察并认识世界，审视自身与世界关系，从而感受到自我的存在：卑俗、卑微，不值一提。我们会为之感到惊叹，是我们的同类创造了杰作。是人，创造了最美的作品。

潜入城市，进入生活现场，回到那些作品的诞生地，艺术是一条小径。走到历史的苍穹下，成为仰望夜空的一员。我凭借有限的知识，如同打着手电在夜空中寻找星星，走在这些城市的街

头，竟有了考古发现般的乐趣，这是一个旅人的跌宕自喜。我们怎么可能随随便便就走过别人的一生？但至少可以尝试从艺术的角度，发现我们的未来。

未来像一个替代物，替代我们进化后失去的尾巴、过去许诺的时间、愉快的妥协。未来总是在运动中，和我们一起迁徙。不是每个人都曾手触丹青，拾起凿斧，也不可能植入创作者的记忆。我也只不过是把留有自己经验的脚步复印在流亡者的路途上，矫正了讲述艺术时的语气，闭上眼睛体会那些灵感闪耀的瞬间，如同一颗流星划过寂静的生命。

我们走进博物馆。

在希腊神话中，记忆女神与宙斯在一起翻云覆雨九天九夜之后，生下了九个女儿，都被称为"缪斯"（Muses）。她们掌管音乐、诗歌、舞蹈、戏剧等所有的文艺活动。出于对缪斯女神的敬仰，古希腊的艺匠们常常把自己精心雕琢的艺术品敬献于"Museum"。缪斯的殿堂，正是当今博物馆一词的来源。

把博物馆做得跟无菌实验室般干净，确实会让人望而却步。如果它能带来不同体验和奇思妙想，对大多数人来说还是具有吸引力的。只是这个时代，所有的经验都太容易得到——当然，我说的是二手经验。网络、电视口口相传，审美所带来的思维乐趣有时堪比健身房的体力消耗。我喜欢沉溺于某种凝视，与作品或者人面对面。那种不被打扰、纯净交流的频道在日常生活中越来

越少。单纯的审美状态，看你能不能进入。而博物馆一直是开放的，拒绝的是自己。

分享艺术，有时是一个悖论。因为关于艺术的体验是无法真正分享的。如同美一开始就带着诱惑和绝望，吸引着人们不懈地探索。就在这样反复的过程中，拥有了关于个体生命无尽的思考和解读。

我依然相信在人的内心深处，有难以交流和阐述的领域，所以写作才成为必要。一切的艺术创作无法背离诚实。必须一次次回到那些专注而忘我的时刻，因此，艺术家必须越过苍白的文字、无力的语言以及空洞的表演，让人通过感觉去进入那片跳脱了感官的无人之境。那些作品像是几百年前发出的问候，但实际上是艺术家希望在历史中留下痕迹的欲望：这些作品渴望被看到，这些艺术家渴望被人欣赏。

我们可以用最快的速度浏览艺术家一生的创作，目睹他们的犹豫、疯狂、诚实和坚定。但我们无法在最短的时间内模仿他们的创作，那是时间、生命经验和思维体系的产物。艺术成为救赎之物，呈现出可读可观的品质。好的作品如同人格健全的朋友，那种不被负载了多余解读和象征意义的美，让人可以更直观地相信自己的生命感受。

看作品，最后还是看自己。好的作品让我们重新构建与自我的交谈。在作品中找到自己，人能够感受到被懂得的幸福，这种

对照和关怀，给予我们继续生活的勇气。经验与认知的推翻、重建，会让我们逐渐确立更坚定的自我，同时获得新的路径，抵达比艺术家创作时想象的画面更远的地方。而在这样的写作中，我仿佛还原了自己的命运。

每个人都有自己的精神图谱和天体系统，不是每颗星辰都能被看见。但当记忆里那些闪光的瞬间汇集在一起时，我们才能仰望整片星空。

迩多

2022年12月30日

Florence × Michelangelo B
Decrescendo and Crescendo

佛罗伦萨 × 米开朗琪罗
跌宕与自喜

城　市：佛罗伦萨、罗马
博物馆：乌菲齐美术馆、西斯廷礼拜堂
艺术家：米开朗琪罗·博那罗蒂

　　出了火车站，拖着行李箱走在凹凸的石板路上。每块石板如同月光般光滑，反射出冷冷的银色。整座城市就是雕刻出来的，它也由于石头变得不朽——匠人们赋予了石头全新的生命，变成了雕塑、宫殿、日常生活中的神圣之物。无论朝哪个方向，都能进入活着的历史遗迹和文艺复兴时期的城市格局。我又一次抵达佛罗伦萨。

　　地中海的夏天炎热极了，多少个世纪都一样。那时从四面八方涌来的人，应该不会想到千百年后，他们的生活场景会成为被

观赏的对象。他们没想要留下什么，反而是后来的人总在发掘和搜寻。他们只是经历了时间。

米开朗琪罗则不这样想。这位雕刻身体的诗人不在意自己没有子嗣，他漠视着权力带来的虚妄，他乐于接受挑战，他只在意他的作品。这一切，在托斯卡纳的阳光下一览无余。而他的作品早就超越了人类延续生命的力量，他用艺术完成了繁衍。

找了吃的才能找到历史。我在火车站附近的小街里吃了牛肚包，忽然倦意袭来，想晒着太阳多赖一会儿。一句话为朋友们导览了这个城市：各位，这里全是价值连城的作品，你们慢慢欣赏慢慢逛。

1

公元前2900年，在托斯卡纳中央山地的盆地河谷地带，最早的城镇聚落开始形成，渐渐繁荣。公元前3世纪，古罗马人入侵这片富饶之地，按照罗马风格修建道路和城邦。

阿尔诺河是通往地中海的重要水路，但这条河水也曾经暴发洪灾，毁掉了无数艺术珍品。纽约大都会博物馆的馆长在得知诸

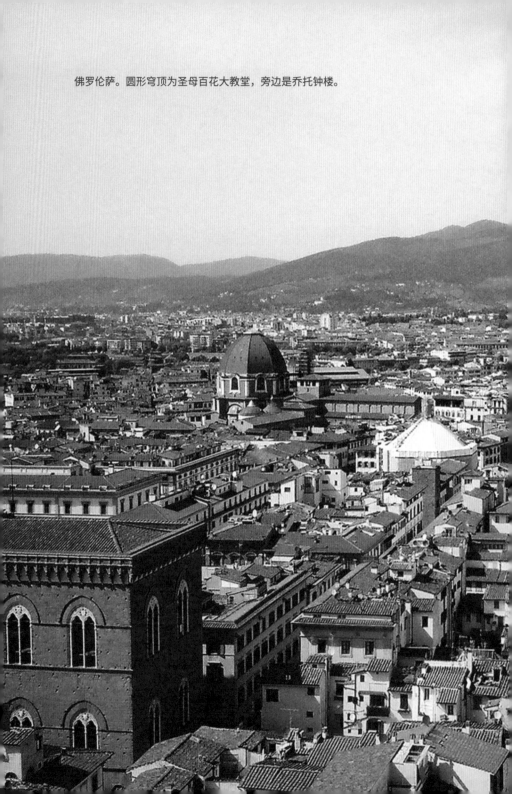
佛罗伦萨。圆形穹顶为圣母百花大教堂，旁边是乔托钟楼。

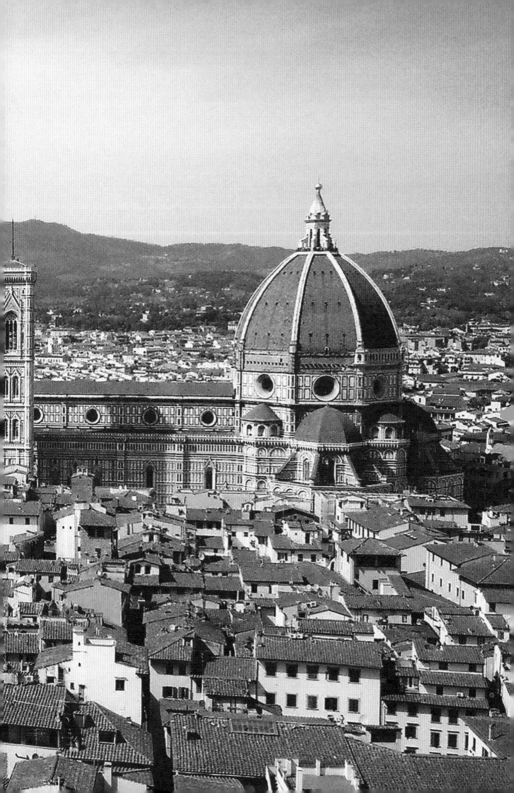

多艺术品遭遇洪灾后，马上来到这里哀叹。在他的描述中，一尊玛丽亚抹大拉像①被泡在了水里。

城市从东、南、北三个方向牢牢抓住通往欧洲乃至亚平宁半岛其他城邦的道路。手工业、冶铁业和纺织业的高度发达，使得佛罗伦萨成为重要的商业中心，这里盛产艺术人才，文化和政治地位可与罗马媲美。

到了公元10世纪左右，佛罗伦萨周围的各个城邦纷纷被激活，威尼斯、博洛尼亚、比萨、热那亚等商业都市，通过发挥各自优势，从航海贸易中得到高度发展，建立城邦共和国。周边城邦持续发展的同时，教会与封地领主却斗争不断，只有佛罗伦萨相对自由稳定。1187年，佛罗伦萨成为独立自治的"自由城市"。

这一次，我和朋友订的酒店就在圣玛利亚大街，下楼一拐弯便是文艺复兴时期著名的旧市场。市场上弥漫着纷杂的味道，让人欣喜。但旁边的几条街道被各种时髦品牌占领，玻璃亮得晃眼。自11世纪起，在这条街上就已经遍布着不同的行业协会，促进了佛罗伦萨经济的繁荣。

佛罗伦萨1282年建立起共和国，国家的权力从此转移到最有权势的贵族手中。这一时期的佛罗伦萨以制造业和手工业作为立

① 圣玛利亚·抹大拉（Saint Mary Magdalene），一位犹太妇女，根据四部权威福音书，她作为耶稣的追随者之一跟随耶稣旅行，见证了耶稣受难、埋葬和复活。

邦之本，商业资本的高度发展，带动了早期的银行业和金融业。在各大城市热衷于进口各种阿拉伯和南洋地区的产品时，这座城市以"佛罗伦萨制造"之名，将自己的优质产品输出到欧洲各地，获得广泛认可。

2

渲染一下大师的诞生：1475年3月6日，星期一，黎明前4小时，水星与金星落在木星宫位里，一位有着愉悦感官能力的天才降生，得名米开朗琪罗。

作为家里的第5个儿子，米开朗琪罗早早地失去了母亲，他在佛罗伦萨以西100公里的卡普雷塞度过了童年。米开朗琪罗喝石匠妻子的母乳长大，在采石场和石匠工坊里度过了4年。之后，父亲续弦，他们一家搬到了佛罗伦萨。在米开朗琪罗晚年请人为他撰写的传记中，他说是石匠妻子的母乳，给了他对石头的热爱与灵感。

米开朗琪罗·博那罗蒂，这个姓氏和美第奇一样是佛罗伦萨最古老的家族之一，数百年来一直以放高利贷为主业。父亲将米开朗琪罗送到学校里学习，希望他成为商人。

现在的整个佛罗伦萨城保留完整，走在街上，可以看到有些店铺传承了几百年。还有一些店铺，至今保留着传统的手艺，可

以直接购买到文艺复兴时期画作中出现的珠宝和首饰的同款。在旧市场附近的珠宝街上，我曾给母亲买过带有象征整个城市的百合花图案的项链吊坠。有技艺和传统在，时间暂时不分新旧。

佛罗伦萨制造业发达，说它是个超级大工坊一点也不为过。据记载，14世纪时，这里必须缴税的手工业种类就达70多种。乔瓦尼·维拉尼的《编年史》中记载，全城有200多处毛纺加工作坊，30000多人以此为生，每年的呢绒产量高达80000匹。工艺技术的发展，使佛罗伦萨几乎垄断了纺织、羊毛、珠宝、颜料等商品的交易。行会和银行为贸易提供资本保障，金融业迅猛发展。佛罗伦萨发行了自己的货币，成为金融中心。美第奇家族从制造业到金融业，牢牢控制了货币，成为欧洲金融的舵手，累积了可观的财富，这些财富，也为后来推动文艺复兴蓄积了力量。

但博纳罗蒂家族却日渐衰落。米开朗琪罗不得不尽早承担补贴家用的责任。于是他师从著名的壁画大师吉兰达约①，成为一名绘画学徒。儿子从艺的这个决定，让米开朗琪罗的父亲懊恼不已。更令人意想不到的是，因为才华出众，作为学徒的米开朗琪罗不但被免去了学费，而且获得了工钱。

米开朗琪罗漫步在佛罗伦萨城里，仿佛走过一个个绝美的画

———————

① 多米尼克·吉兰达约（Domenico Ghirlandaio，1449—1494 年），意大利画家。米开朗琪罗的老师。

廊。每个教堂里的湿壁画、祭坛画，米开朗琪罗都如数家珍。他一次次地凝视，从中参悟艺术家们不同的风格与技法，同时暗下决心，要成为这个时代最好的艺术家。

而如今，走在佛罗伦萨街头，需要具备的能力是回避。回避拥挤的人群、商业街、皮相的纪念品、平庸的餐饮店、给游客设计的圈套。只有逃开这一切，你才能在某个行人不多的街角，看到街头艺术家用粉笔在地面上绘制的3D蒙娜丽莎，辨识度极高的《草地上的圣母》①，面积不大的小涂鸦也调皮地出现在角落里。热爱艺术的人们一如既往地热爱着这座城市，只是要把这些创作者从人群中分辨出来，你需要一点耐心。他们或许沉默寡言，穿着随意，怀揣着心事，甚至在某些时刻带着一丝癫狂，与路人擦肩而过，和米开朗琪罗一样。

3

米开朗琪罗少有自画像。对于自己的长相，他总是觉得不好。后人见到的米开朗琪罗的样子，大多来自拉斐尔②为他创作的一张

———————

① 《草地上的圣母》（*Madonna in the Meadow*），拉斐尔·圣齐奥，1505—1506 年，布面油画。现藏于奥地利维也纳的艺术史博物馆。

② 拉斐尔·圣齐奥（Raffaello Sanzio da Urbino，1483—1520 年），常称为拉斐尔，意大利著名画家，也是"文艺复兴后三杰"中最年轻的一位。

肖像画：清癯枯瘦，目光有神，高高的额头，头发像枯草，神情
严肃专注，鼻子上留着伤痕——少年时因争执被同门打断鼻梁骨，
从此破相。此外，在梵蒂冈的《雅典学院》[①]中，拉斐尔理想化地
在作品中将他所欣赏的同时代大师画作雅典诸神，米开朗琪罗也
位列其中。

在教堂里，米开朗琪罗协助导师完成湿壁画[②]。但他更像个异
教徒，因为他在意的不是宗教，而是那些艺术品。他相信自己的
判断，相信每个人都该建立自己的审美体系。

米开朗琪罗热爱石头。上帝创造了人类，人类用石头为自己
创造出第一件工具，摩西十诫就刻在石头上。于是，他选择了最
苦的那条路。这些石头在太阳下闪闪发光，每一块岩石都蕴藏和
凝结着美，他要释放它们。米开朗琪罗并不认为自己赋予了石头
艺术的力量，他说美本来就在石头里，他只是去掉了多余的东西，
让原本的美显现出来。

相比之下，那些画匠所做的，不过只是记录罢了。绘画是短
暂的，但艺术是永不衰朽的。那些画匠没有能力成为雕刻家，而
自己呢？他屏住呼吸。他要成为雕刻家，他要驾驭力量，他想赢

① 《雅典学院》（*The School of Athens*），拉斐尔·圣齐奥，1510—1511 年，壁画。
现藏于意大利梵蒂冈博物馆。

② 一种壁画画法，先用耐久的熟石灰颜料溶解于水，然后绘制在新粉刷的熟石灰泥壁上。
颜料会成为墙壁表面不可分割的一部分，色彩明亮，不反光，易于长期保存。

过时间。

周遭的学徒嘲笑他。绘画能够展现无限的宇宙、浩瀚的星空、迷人的神迹、想象力的尽头，而雕刻到底能雕出什么？一些有形之物罢了。雕刻要求在每一个面和每一个角度上都是完美的，且它是四维的：它不仅记载了时间，更是成为时间的一部分。

如何在雕刻里呈现无形的力量与宇宙？米开朗琪罗用一生来回答。

4

一个城市有多富足就看它有多少伟大的建筑。佛罗伦萨随便一个教堂、广场和宫殿，体量都很惊人。

从圣母百花大教堂开始，人们告别了哥特①时代，它是许多来到佛罗伦萨的人的第一站。我前两次来到这里，一次由于在修复未开放，另一次由于需要排很久的队，因此最终都未能进入参观。由于建筑体本身太大，周围广场也不够宽敞，没有广角镜头就无法完整地把教堂塞进镜头里，我只能端着相机拍些局部。在

① 哥特：最早是文艺复兴时期被用来区分中世纪时期（公元 5—15 世纪）的艺术风格，主要特征是夸张、不对称、奇特、轻盈、复杂和多装饰，以频繁使用纵向延伸的线条为其主要特征，被广泛地运用在建筑、雕塑、绘画、文学、音乐、服装、字体等各个艺术领域。

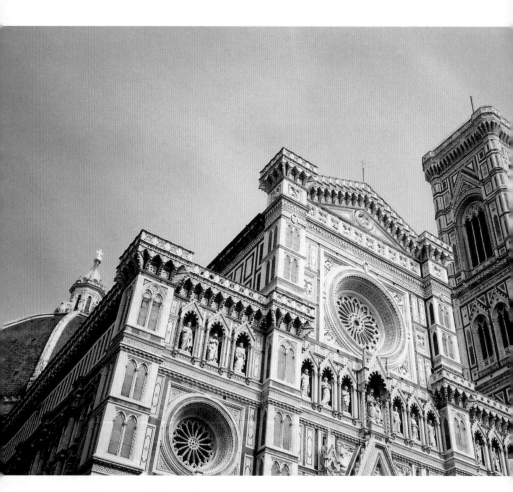

佛罗伦萨，圣母百花大教堂。
教堂位于意大利佛罗伦萨历史中心城区，教堂建筑群由大教堂、
钟塔与洗礼堂构成。

抱憾离开前，我围着教堂走了好几圈，第一圈看建筑结构，第二圈看纹理、花纹和图饰，第三圈看雕塑和各种细节，伸手触摸着细腻的大理石，感受这座教堂带来的宽广的宁静。

老佛罗伦萨人说，如果看不见大教堂就活不下去了，可见这栋建筑在当地人的生活中有多重要。和约600年前米开朗琪罗刚来到这里看到它一样，我的心中也充满了感叹和赞美。只不过，那时候的圣母百花大教堂的大圆顶还没有封顶，虽然那已经是开工后的100多年，最初委托建造这座教堂的设计师在开工后不久就去世了。后来，在那个没有机械学，材料力学、物理学、建筑学都不发达的年代，一个钟表师解开了圆顶的建造和设计原理。又过了16年，圆顶完成。而建筑师为了不让人得知建造的奥秘，并未留下任何一张图纸，将所有的秘密都留在了自己的脑袋里，以至于后世的数学家、物理学家、建筑师都无法得知这座圆顶的建造奥秘。

米开朗琪罗在计划设计圣彼得大教堂的圆顶时曾说过，他可以盖个比佛罗伦萨圣母百花大教堂更大的圆顶，但绝无法及上它的美。由此可见，圣母百花大教堂大圆顶的地位。

清早起床，拿着提前预约好的代码，经过463级阶梯，我来到圣母百花大教堂穹顶。穹顶内部的壁画，最早是由达·芬奇和米开朗琪罗绘制的，但后来受美第奇家族的委托，米开朗琪罗的学生瓦萨里①将这个一共3600平方米的穹顶覆盖上新的作品——《最后的审判》②。登上穹顶顶端，前方是乔托钟楼、旧宫钟楼、美第奇礼拜堂和高出其他建筑的圣十字堂，千百年来佛罗伦萨都维持了这个样子。放眼望去，这城市中的红色屋顶在阳光的照耀下格外鲜艳。

走出大教堂，沿着广场后方的斜街穿过去，就是但丁③故居。小巷不宽，石板路上仿佛还响彻着文艺复兴时的马蹄声，路过一个巴掌大的小广场，再一拐就能见到但丁故居的塔楼。

米开朗琪罗喜欢但丁的诗，读过《神曲》后，他也开始尝试写诗。十四行诗的格律，跟大理石的构造一样严谨。诗歌解放了他的想象力，也训练了他的构思能力。在雕刻石头的过程中，米开朗琪罗甚至找到了敲打的韵律，配合着诗句，他明白，情感的

① 乔尔乔·瓦萨里（Giorgio Vasari，1511—1574年），16世纪意大利著名画家，建筑史、美术史家，米开朗琪罗的学生。被公认为西方第一位艺术史家，也是风格主义流派的主要代表人物。

② 《最后的审判》（*The Last Judgment*），乔尔乔·瓦萨里，1572年，壁画。现藏于圣母百花大教堂。

③ 但丁·阿利吉耶里（Dante Alighieri，1265—1321年），13世纪末意大利诗人，现代意大利语的奠基者，欧洲文艺复兴时代的开拓人物之一，以长诗《神曲》而闻名。

表达方式有千万种，而手中的凿子、錾子，就和诗歌中的韵脚一样，戴着脚镣跳舞，在有限境地中获得无限自由。

早些年我读《神曲》，读到但丁漫游地狱的时候，遇到一个生命长成一棵树的人。年少冲动，于是我根据这个意象给自己取了网名"树"，写起了博客。

米开朗琪罗成为雕刻身体的诗人。

后来，他为神曲画了一整本的插图。新旧交替，政权更迭，旧世界在弥留之际留下疑问，米开朗琪罗也在思考，人将以何种价值永生？隐约之中，这个问题的答案越来越清楚。

5

佛罗伦萨人热衷商业、艺术与政治。中世纪过后，迎来创造力和智慧主导的年代。佛罗伦萨人发自内心地热爱这个城邦，他们赞美生命，渴望找回古希腊和古罗马的辉煌与荣耀。

从宗教桎梏中解放出来的人们意识到，自己不再是上帝的奴仆，原罪也不再时刻压迫着自己去寻找救赎，人性美从古典文化中被重新阐释，生而为人的尊严和价值被肯定，现实生活的愿望和希望得以自由表达，对于物质财富的追求成为人心所向……

整个佛罗伦萨有 40 多个博物馆和美术馆，保留有文艺复兴遗迹的宫殿、教堂，大大小小共计 70 余个，收藏着大量的优秀艺术

品和珍贵文物，因而又有"西方雅典"之称。它是世界上最丰富的文艺复兴时期艺术品保存地之一。

从圣母百花大教堂往西北方向步行，很快就能来到美第奇宫。"美第奇"约等于"佛罗伦萨"，没有这个家族，就没有文艺复兴。这话说起来不夸张。美第奇家族统治了佛罗伦萨两个多世纪，家族里出过三任教皇、两任法国皇后。从佛罗伦萨、比萨到锡耶纳，阴谋、刺杀、战争、仇恨与赞美交织在这个家族的历史中，风云变幻，荣耀永存。

强有力的治国手段，对商业发展的全力推动，对文化艺术的支持，对市政的规划与建设，使美第奇家族的命运与佛罗伦萨成为一体。家族包揽高利贷、佃农田租、代收各地税款，甚至罗马教廷的税收。也正是这个富可敌国的家族，赞助着大批的艺术家、文学家的创作，支持着人文和艺术的发展，使得佛罗伦萨成为文艺复兴运动的核心。直到今天，人们依旧可以在佛罗伦萨街头的许多地方看到美第奇家族的标志。

眼前的这座三层宅邸，分别用三种不同的石材建成。外观看起来非常低调，而内部则是神秘的世界——能够容纳三世的大家庭、共和国的政府、涉足全球的商业机构、艺术家和学者的交流之地、图书馆、画廊、工作室。

美第奇家族不遗余力地发展学术和教育。他们四处收购古希腊和古罗马的典籍和艺术品，收留了很多流亡的希腊学者，为他

们创造了一流的研究环境。那个时代的佛罗伦萨，既能接触到丰富的古希腊、古罗马的文化遗存，又有机会得到拜占庭帝国保留的古希腊、古罗马文化典籍，为人们提供思想能量。这并非简单的复古，而是将人类的哲学和人性的价值再一次放到最高的位置，奠定了文艺复兴的基础。在欧洲，没有任何一个城市在文化和教育上像佛罗伦萨一样得到如此开明、专业和广泛的支持。

不得不提洛伦佐·美第奇①，因为他过人的眼界、才智和超凡的政治能力，佛罗伦萨抵达了繁荣顶峰。他同时也是一位诗人、音乐家和学者，他创立的"柏拉图学院"，被誉为当时欧洲的思想中心，将古希腊哲学中的"人文主义"确立为文艺复兴时代的思想制高点。他认为哲学家和思想家才是一个城邦可靠的统治者，只有柏拉图和古希腊文明能够带领人们逃离宗教偏见，重现佛罗伦萨的黄金时代。

洛伦佐花重金从各地购买艺术品，印刷和传播古希腊和古罗马的相关著作，创立了图书馆等文化机构，开放市政厅、教堂和私人官邸，供市民自由参观。而一些重要的艺术家，也在他的支持下游历各地、汲取灵感、促进交流。越来越多的思想家、知识分子和艺术家聚集到佛罗伦萨。一些伟大的艺术家更在他的资助

① 洛伦佐·德·美第奇（Lorenzo de' Medici，1449—1492年），意大利政治家，外交家、艺术家，被称为"伟大的洛伦佐"。在他的统治下，佛罗伦萨进入文艺复兴的鼎盛时期。

和委托下，创作了举世瞩目的作品。也因为他，15岁的米开朗琪罗被邀请入驻美第奇宫，开始了他的雕刻生涯。

　　作为被美第奇家族庇护的一员，沉默寡言的米开朗琪罗在这里受到思想的熏陶，在创作出一大批举世瞩目的作品之前，他奠定了以人为本的美学思想核心。经历了黑暗封闭的中世纪，世界必须回到属于人的现世，人不再是上帝的奴仆，也并非生而有罪，人可以主宰自己的命运。一尊完美的人像雕刻，在静止的形态中，跳跃的是艺术家的创造、眼界、善良的内心、独立的思想和真实的情感，如果这件作品没有被赋予这一切，人像只是一尊动物。虽然米开朗琪罗不像柏拉图学院中的思想家那样善于雄辩，但他明白，他终将雕刻出伟大的作品，胜于一切雄辩、不可置疑地留存于世。

　　米开朗琪罗不是不爱说话，而是不喜欢夸夸其谈，在美第奇宫生活的两年，在雕刻花园里，他潜心学习雕刻技艺。这个倔强的男孩从来不把自己当作"工匠"，而是蓄势待发的创造者。由于自己体型弱小，所以米开朗琪罗欣赏均衡健壮的身体之美——上帝最完美的作品。他明确地感到，雕刻就是自己毕生的信念。

佛罗伦萨，旧宫，也称领主宫。
曾是托斯卡纳大区最宏伟的市政厅。宫内有著名的五百人大厅。周围有诸多雕塑杰作。

6

圣母百花大教堂开工3年后，市政厅也开始动工。10年后，城堡般的市政厅建成了。人们习惯称它为旧宫，直到现在，它依然是政府的一个办公地点。

进入市政厅内部，是一个光线通透的庭院——这是在美第奇家族要求下修改的设计，把之前幽闭的城堡内部变成采光空间。整个旧宫的装饰风格也透露出美第奇家族的审美趣味。

登上旧宫钟楼，94米的高楼上，整个城市的红色屋顶一览无余。特别是圣母百花大教堂、乔托钟楼、圣十字堂，高耸的圆顶尽收眼底。与哥特风格中处处高塔林立的城市不一样，佛罗伦萨希望在建筑上也恢复古希腊和古罗马恢宏简约的气质。从高处往下看，整个城市井然有序，回廊、中庭、拱门串联起了街道和广场，建筑与街道疏密有致，若不仔细看游人的穿着和商店招牌，此刻如同依旧置身17世纪。

旧宫外的市政广场，和欧洲其他的广场一样，记录着大型事件，也见证着权力交替。周边不少露天的雕塑，每时每刻都可能会走入别人的镜头里。

佣兵凉廊里陈列着众多雕塑，每件都堪称精品。这里曾是修道院院长和城市行政官举办就职典礼的地方。也就是在这个广场

的旧宫门口，谁也不曾料到，几年以后，26岁的米开朗琪罗会将举世瞩目的作品竖立在这里。

这个不一样的佛罗伦萨人米开朗琪罗，扔掉了精明，像块冥顽不化的石头，他在这个广场上观察众人，写生，将普通人生动的状态直接反映在雕刻上。他用生活中的人物作为神灵甚至上帝的模型，街头劳动的妇人，采石场里流汗的匠人，在祭坛前忏悔的教徒……米开朗琪罗喜欢人的身体，他认为那是上帝创造人时本来的样子。他所探索的形象不是面部的、外在的形似，而是人物的性格和内在精神。

在他的第一件浮雕作品中，他所雕刻的圣母玛利亚不同于其他艺术家作品中的传统的玛利亚形象，他展现的是玛利亚作出抉择的那个时刻——这个充满智慧和善良的女性，正在给襁褓中的耶稣喂奶。耶稣背对着观众，玛利亚的脸转向侧面沉思着，她接受了上帝的旨意，她知道上帝选中了自己的孩子，她为了全世界所作出的违背母爱的决定——让自己的孩子替代人类去赎罪。众人给予了这件作品很高的评价，认为它兼容了古希腊和基督教艺术风格。

用当代的理论来说，米开朗琪罗的雕刻作品如同摄影一般抓住了那些"决定性瞬间"，哪怕这些作品被时间浸透了。他像2000多年前的古希腊人一样，不用黏土和石蜡，直接在大理石上雕刻。雕塑家真正展现创作之物的深度、圆润度以及360度的

完美，这就意味着雕塑不是一个单向度的造型，而是360个角度，每个角度都有自己独有的形态。绘画是通过一个面和透视来呈现立体关系。但雕塑不是，不允许被质疑，必须完整地呈现它。

大理石在古希腊语中意为闪光的石头，它细腻得像人类的皮肤，能表现深远、强烈的情绪。米开朗琪罗把好的大理石叫作"肉"。他在采石场挑选晶体通透、没有裂痕和杂质的大理石来雕刻血肉之躯。征服石头的从来都不是凿子和刻刀，而是技艺和爱。石头完美匹配了米开朗琪罗的孤独。每块石头有自己的肌理、硬度和性格，石头里本身就有着伟大的力量。在成为雕刻作品之后，它们变得细腻、光滑、线条流畅，温柔与坚强的本质显露无遗。一凿一击，人的力量通过工具传递和渗透到石头中，米开朗琪罗要唤醒它们，驯服它们。

乌菲齐美术馆就在旧宫和佣兵凉亭的隔壁。这是全世界收藏文艺复兴作品最全面的美术馆，也是美第奇家族给这座城市永久的馈赠。

美术馆原名乌菲齐官，是美第奇家族办公的地方，"乌菲齐"（Uffizi）一词在意大利语中意为"办公厅"。两三百年间，美第奇家族成员把从各地收藏的艺术品集中到这里，包括丰富的古希腊、古罗马的雕塑作品和当时最好的艺术创作，继而把这里变成公共博物馆并对外开放。最后，由美第奇的末代继承人安娜·玛丽亚（Anna Maria Lodovica）捐赠给佛罗伦萨政府。

来到这个美术馆，如同亲历整个文艺复兴。让我们想象一下那个"谈笑有鸿儒，往来无白丁"的佛罗伦萨：达·芬奇、米开朗琪罗、拉斐尔、波提切利、丁托列托、伦勃朗、鲁本斯、凡·代克等大师就这样和我们擦肩而过。

米开朗琪罗一生的作品数量不多，但大多数都是体量惊人的"大工程"，足以见得这位艺术家战胜时间的野心，以及对光荣的迷恋。如今，这些传世的作品大多分布于佛罗伦萨、罗马、梵蒂冈、巴黎、伦敦等城市的博物馆内。

乌菲齐美术馆收藏了一幅米开朗琪罗早期的画作《圣家族》[1]，它完成于1506—1508年。这幅作品将传统宗教题材世俗化，人间的形象替代了圣像，圣母、圣约瑟和圣婴基督戏剧化地组成了一个木匠家庭，而主的形象后面则是正在沐浴的人体，整幅作品主题和谐，画面亲切。在技法上，米开朗琪罗拒绝对空间妥协，也拒绝对形象的妥协，他绝不放弃画作中人体强烈的体积感与力量感，但这一切又被一种古典的和谐感统御，人物动态的形象在画面中静止，但依旧在传递着动感。在透视法则[2]中，人物在静态空间之外，被天顶般的光泽包裹，衣物的色泽突出人物形象。

① 《圣家族》（*Holy Family with St. John the Baptist*），米开朗琪罗，1506—1508年，木板彩画。现藏于乌菲齐美术馆。

② 透视法则：在绘画中以现实客观的观察方式，在二维的平面上利用线和面趋向会合的视错觉原理刻画三维物体的艺术表现手法。

　　和历史一样,"文艺复兴三杰"达·芬奇、米开朗琪罗、拉斐尔的作品在这里交汇。达·芬奇一生都在探索自然和人类的奥秘,天才、全才,怎么夸他都不为过。绘画、科学、数学、工程学、建筑学等领域,他都曾涉猎,他将人文主义思想和现实主义手法发展到完美的境地。但我们的米开朗琪罗与这位天才狭路相逢,生活在同一个时代。甚至,因为达·芬奇"瞧不起"雕刻这一技艺,让米开朗琪罗和他产生了矛盾。

　　稍晚出现的拉斐尔,就算在和米开朗琪罗共同在梵蒂冈工作的时期,也不曾与其打过招呼。据说,米开朗琪罗非常妒忌这位晚辈的得势。尽管交集甚少,但天才之间也有惺惺相惜,拉斐尔将达·芬奇和米开朗琪罗作为模特画进了梵蒂冈著名的作品《雅典学院》中:达·芬奇所代表的是柏拉图,米开朗琪罗则代表亚里士多德。善于学习的拉斐尔偷偷临摹和观察米开朗琪罗的作品。这让米开朗琪罗愤怒不已:他必须保证他的风格是唯一的、无法被超越的。但同时,也许就是这样的信念,让米开朗琪罗成为三人中最长寿、创作最持久的人。

　　究竟是米开朗琪罗的孤独使他成为艺术家,还是成为艺术家导致他必然孤独,这已经说不清楚了。但他的沉默寡言,让人们认为他自闭又骄傲。只有他自己清楚,只有在孤独中,他才能无限接近天意。

7

上帝在阿尔卑斯山脉的卡拉拉山崖上下了一场雪。而实际上，这些"雪"都是雪白的大理石。它们被采集下来，变成古罗马的广场、巴黎圣母院、比萨斜塔、佛罗伦萨圣母百花大教堂、大英博物馆、白宫。

"伟大的洛伦佐"过世后，佛罗伦萨陷入了权力纷争中。米开朗琪罗辗转博洛尼亚和罗马寻求发展。

1496年，米开朗琪罗来到罗马，直到后来走完一生，他像一只徘徊在低处的钟摆，游走在罗马和佛罗伦萨两个城市之间。造成伟大的艺术家一生颠沛流离的，正是权力与艺术的游戏。

权力的斡旋与纷争，让他感到精疲力竭。在罗马，他想念佛罗伦萨，那是他的爱，也是他的信仰。他在那座城市里长大，成为画室学徒，目睹着伟大的作品被一笔一画地完美呈现。直到他来到了梵蒂冈，才明白那些学徒时光的快乐。他想回家。

离开佛罗伦萨的5年里，米开朗琪罗在罗马完成了著名的

《酒神》①和《圣殇》②。

尼采将酒神精神上升到哲学，喻示着情绪的发泄，一种拿掉束缚回归原始状态的生存体验，直视个体消亡的悲哀、世态变迁的不幸，在个体与世界合一中获得生的快意，以生的欲望和生的快乐超越一切悲观和乐观。米开朗琪罗雕刻的酒神，年轻，微醉，端着酒杯，趔趄前行，碗里的酒随时就要洒出来，而他依旧想端起一饮而尽。但米开朗琪罗对酒神依旧不满意，因为没有对大理石进行很好的判断，到最后雕刻酒神面部时，才发现白色的大理石中有黑色的纹路，这让酒神脸上仿佛有了一道疤痕。完美主义者米开朗琪罗从此以后亲自到采石场挑选每一块石料。

让米开朗琪罗蜚声教廷及整个罗马的是《圣殇》。在这座传统主题的雕塑里，米开朗琪罗比先前任何一幅画像、一座雕塑都更好地处理了基督身体和玛利亚抱起他时的关系。33岁的基督那失去生命的身体因瘦弱而变得轻盈。玛利亚的面庞略微低垂，并没有显而易见的悲伤，她年轻如少女，未经原罪玷污，悲伤的氛围像是琥珀一样凝固在了光洁的面容中。在整个雕像金字塔形的稳定结构中，没有激烈悲怆的情绪，也没有愤怒，相反，这座平

① 《酒神》（Bacchus，也译作《酒神巴克斯》），米开朗琪罗，1497年，大理石雕塑。现藏于佛罗伦萨巴杰罗美术馆。

② 《圣殇》（意大利语：Pietà，也译作《哀悼基督》），米开朗琪罗，1498年，大理石雕塑。现藏于梵蒂冈圣彼得大教堂。

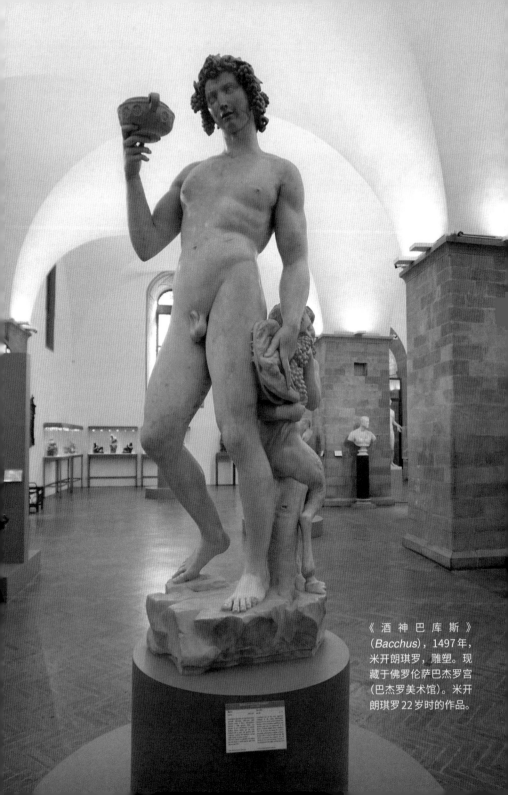

《酒神巴库斯》（Bacchus），1497年，米开朗琪罗，雕塑。现藏于佛罗伦萨巴杰罗宫（巴杰罗美术馆）。米开朗琪罗22岁时的作品。

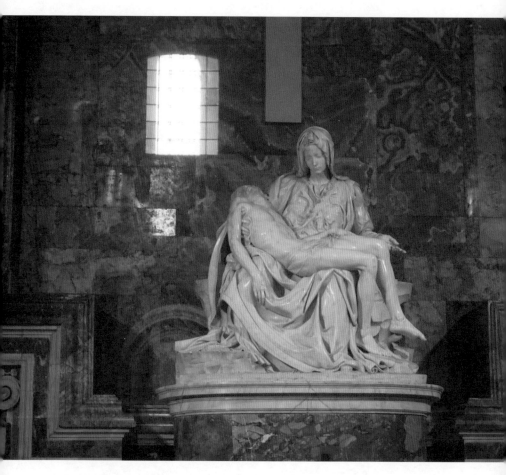

《圣殇》（意大利语：*Pietà*），米开朗琪罗，1498—1499 年，雕塑。现藏于梵蒂冈圣彼得大教堂。

静的雕塑唤起了观看者的同情。圣洁恬静的玛利亚答应上帝奉献自己的孩子，成为这个世界上最悲伤的人。她也明白，儿子的死亡是救赎的信号。耶稣没有疼痛，他在母亲的膝上仿佛入睡一般。悲伤在平静的面容下，充满了理解，超越了苦难，引起每一个观看者的情感共鸣。教廷想让主保持天堂里的神性，艺术家在创作的时候，却在人间看到了神的范本，也在透视和种种角度中，看到了神的人性，这是宗教与现实主义的完美结合。这一年，米开朗琪罗23岁。

佛罗伦萨在经历了宗教与政治的浩劫后，恢复了平静，一切又渐渐繁荣起来。流亡各地的艺术家回到这里，纷纷开始再次创作。这一时期，还有从米兰回来的达·芬奇。

一场竞赛开始了，人们希望通过一块当年被雕坏了的17英尺（约5.18米）的大理石柱，来重现佛罗伦萨精神。这根石柱摆放在圣母百花大教堂的仓库里超过了50年，雕坏的地方让所有雕刻家望而却步，他们认为不可能用它雕出好作品。当时达·芬奇名声在外，人们都认为他会赢得那根石柱。但达·芬奇却没有参加竞赛，他对雕刻不感兴趣。

1501年，米开朗琪罗回到佛罗伦萨，用了4年时

间完成了举世闻名的《大卫》①，当时，他29岁。米开朗琪罗通过人体结构和力学的原理，巧妙地避开了原来石柱上被雕坏的地方。雕像的右腿到右脚再到身体的右半边形成一条稳定的力线，米开朗琪罗以舒展、冷静而具有力量感的人体姿态将整块石料运用得淋漓尽致，并且让它能够稳稳地站立。无论从哪个角度看，这件作品都非常完美，独立得不需要任何环境的衬托。

在《圣经》里，大卫迎战歌利亚②，这个无畏的少年，最终将赢得胜利。过去的雕刻家和画家在表现这个主题时，一般都选取大卫胜利后脚踩敌人首级的形象，而米开朗琪罗想要颠覆一切固有的东西。

他要雕刻的大卫，年轻、充满生命力，具有美感与力量，散发着英雄气概。他必须光辉得像是古希腊的史诗，完美的身体承载了勇气、智慧和决心。他雕刻下大卫之所以成为大卫的那个瞬间，如同每个人，都面临着战斗的抉择。

最后，大卫完成——英雄少年即将出征，冷静而充满信念。他的大卫，表现出每一个不畏艰险敢于战斗的人的形象。

大卫雕像立于领主广场，作为佛罗伦萨的守护神和民主政府

① 《大卫》（David），米开朗琪罗，1501—1504年，大理石雕塑。现藏于佛罗伦萨美术学院美术馆。

② 歌利亚（Goliath），传说中的著名巨人之一。《圣经》中记载，歌利亚是腓力士将军，带兵进攻以色列军队，他拥有无穷的力量，所有人看到他都退避三舍，不敢应战。

的象征，使每个市民都受到鼓舞。消沉了一段时期的佛罗伦萨，再见到如此饱含力与美的作品，不少人热泪盈眶。每天的不同时刻，不同的光影投射在大卫的身体上，展现出其优美的肌肉线条，血液仿佛奔涌在经脉里，石头中似乎还有起伏的呼吸。

大卫为米开朗琪罗赢得了赞誉，同时，达·芬奇同样作为"托斯卡纳最杰出的艺术家"，与他分享着光环。米开朗琪罗的内心是好战的。当得知达·芬奇被委托创作巨型壁画后，米开朗琪罗也表明了一决雌雄的决心，他要在达·芬奇的壁画对面，创作一幅同样巨大的作品。当他的草稿工作完成时，佛罗伦萨的画家都来欣赏和临摹。草稿描绘了战士们正在河边休息沐浴，忽然传来敌军将至的消息，战士们起身应战的场景。米开朗琪罗擅长的扭转、矫健、充满力量感的身体在这幅作品里被一一展现。虽然最后，他和达·芬奇的作品都未被绘制在墙壁上，但米开朗琪罗的绘画向世人宣告：壁画的风格进入了一个全新的时代。

8

梵蒂冈，宗教权力的中心。如果说性格是不治之症，那梵蒂冈的教皇则是造成米开朗琪罗悲剧性人生的另一关键因素。

圣彼得大教堂里安放着《圣殇》。

1505年，米开朗琪罗奉教皇尤里乌斯二世之命负责建造陵

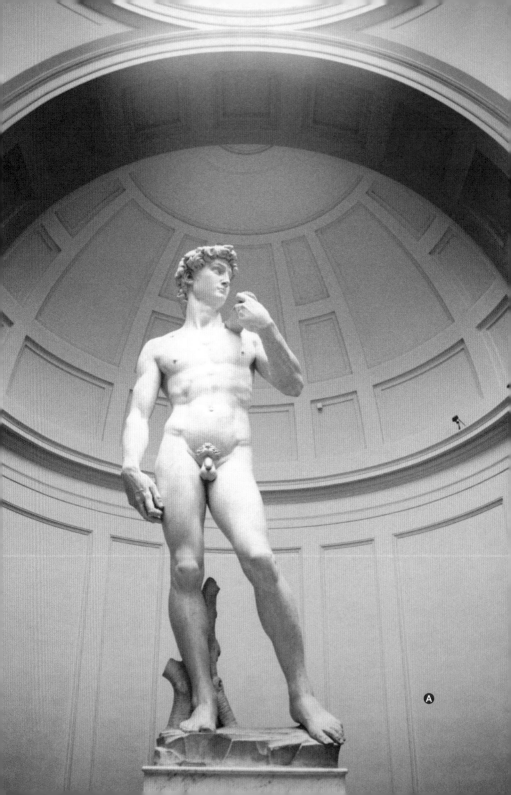

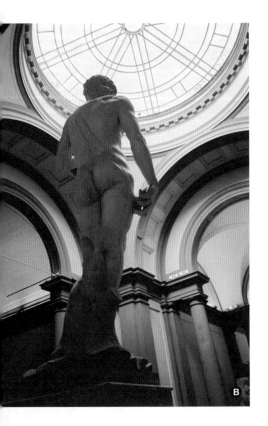

Ⓐ

《大卫》（*David*），米开朗琪罗，1501—1504年，雕塑，现藏于佛罗伦萨美术学院美术馆。

Ⓑ

大理石雕像，高3.96米，连基座高5.5米。

墓。但整个项目进展缓慢，据说是因为米开朗琪罗的才华被教皇的艺术总监妒忌，他教唆教皇派前者去画西斯廷教堂的天顶画。自尊心极强的米开朗琪罗对于信仰虔诚又疯狂，对于艺术的梦想与追求令人敬畏，对自己的艺术创作容不得半点瑕疵。他接受了挑战：必须创作出举世无双的天顶画。

第一次去到西斯廷教堂时，所有人簇拥在一个礼拜堂里，每个人都以仰望的方式对米开朗琪罗致以最大的敬意。整个空间里人们摩肩接踵，抬头仰视，但身体却被源源不断涌入这个空间的人群往前推。"不许拍照，不许拍照"，警卫不断提醒着频频举起相机的游客。

　　我想象着500多年前，米开朗琪罗一个人站在18米高的脚手架上，仰头绘制了500多平方米壁画的样子。画面上一共343个人，他夜以继日地工作，整个人身体变形，疲倦苍老。他描述自己在画这幅作品时，"身体变成了一张弓"。

　　礼拜堂里呈现出一种剧场效果，每个身置其中的人，都扮演起了命运中的某个角色。艺术家所阐述的宗教，也通过伟大的故事向人们讲述着上帝创造的世界，以及人类将如何受到审判。

　　每年，超过500万的不同年龄、不同文化背景、不同信仰、不同国籍的人来到这里，排队穿过曲折的走廊和狭窄的门进入礼拜堂，让他们倾倒的原因，除了艺术之美，还有目睹人类创造力巅峰的震撼。在这个不大的空间里，装满了人类的全部奥义。

　　米开朗琪罗用了4年零5个月，以超凡的智慧和毅力，独自完成了世界上最大的壁画：西斯廷礼拜堂天顶组画①。他讲述了一个故事——没有传道者，只有伟大的开端。无论是信仰宗教或者信仰科学的人，在

① 西斯廷教堂天顶组画（*Sistine Chapel Ceiling*），米开朗琪罗，1508—1512年，湿壁画，现藏于梵蒂冈博物馆。

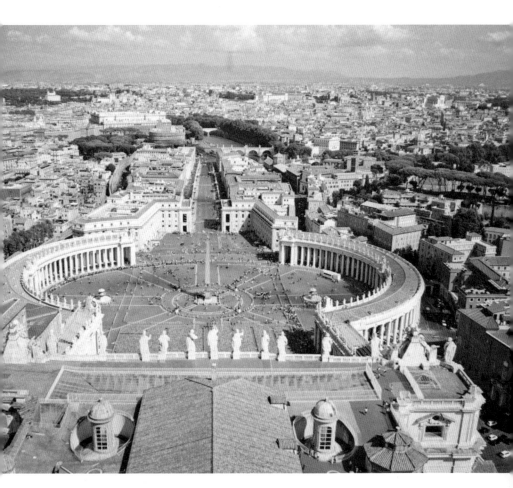

梵蒂冈，圣彼得广场，建于1656—1667年。可容纳50万人，是罗马教廷举行
大型宗教活动的地方。

步入这个礼拜堂的瞬间，都会被原初的力量所击中。

米开朗琪罗通过石雕造像讲述故事，同样，在平面的壁画上，他不再使用传统湿壁画式的色彩和平面来传达，而是通过塑造造型的方式来引导故事，向我们传递空间、结构的能量。世界从混沌中被缓缓唤醒，米开朗琪罗用画笔去捕捉力量发生的动作瞬间，凝练干脆地停住，如同唱诗的留白，令人充满遐想。上帝的创造之物，其实在我们生活的现场已经可见。

《创世记》由九个故事组成：《神分光暗》《创造日、月、草木》《神分水陆》《创造亚当》《创造夏娃》《逐出伊甸园》《诺亚献祭》《大洪水》《诺亚醉酒》。

米开朗琪罗在天顶上构建了立体的墙柱，把每幅画区隔开来，并且利用墙体的弧线和透视效果，将这几个故事的画面变得简洁而有力量，且极富戏剧性。周围的壁柱和装饰区域绘制了基督的家人、另外四幅圣经故事、十二先知裸体的奴隶。整个天顶饱满、立体，拥有雕刻一般坚硬的质感。米开朗琪罗放弃了传统透视，而是通过画面呈现出立体雕塑般的视觉效果。

最著名的《创造亚当》里，亚当软弱无力的身体在没有被注入上帝的意志之前，仿佛快熄灭的火种。米开朗琪罗回应人类对救赎的期待，透过罪与罚展现希望，生命因此得救。

达·芬奇在看到这件作品后，说米开朗琪罗开创了一个时代，同时也结束了一个时代。因为，再没有人能超越他。

在《创世记》中，米开朗琪罗向我们展现着艺术与神学的完美结合，比历史与意识形态的结合更重要。几年后，我带着望远镜再次来到这里，抬着头，隔着距离，旋转着身体看完整个天顶上《创世记》的九个故事和周围的先知，感受这伟大的作品穿过时间带来的震撼。

在礼拜堂的另外一面墙壁上，是米开朗琪罗晚年再次回到这里独立创作的《最后的审判》①，当时他已年逾花甲，与《创世记》组画的创作相隔25年。教皇要他通过绘画艺术向世人展现宗教的力量。

1534年，宗教改革使教廷四分五裂，伊斯兰教不断壮大，麦哲伦发现了新大陆，59岁的米开朗琪罗所生活的世界变了。

整幅壁画面积接近200平方米，画中391位裸体人物以现实和历史上的真实人物为原型，被美术史学者们誉为"人体解剖的百科全书"，每个人的造型、动作、神态都不相似。米开朗琪罗从赞美诗《最后的审判》和但丁《神曲》中的《地狱篇》汲取灵感，将整幅画面分成了四个部分：最上层是天国的天使，视觉中央是威严的耶稣，中下方是等待审判的人群，底部是地狱。画面通过透视布局，下面的人少而且小，越往上人越大而且多，整个

① 《最后的审判》（*The Last Judgement*），米开朗琪罗，1537—1541年，湿壁画，现藏于梵蒂冈博物馆。

画面有升腾的视觉感受。他画笔下的天使没有翅膀，圣人没有光环。物质变得空虚，人的身体就是希望。诸神生动地飘浮于天国，人类的理性幻灭，但绝望中仍然包含救赎的情感，使得作品气势恢宏。

米开朗琪罗画的是审判的开始，充满启发，也隐藏秘密。试想在长达5年的绘画生活里，他日复一日审视人类的苦难。在这个过程中，他还从架子上跌落，摔伤了一条腿。他相信，每个人只能承担自己的命运。尽管在最后的审判里，只有少数人得救，但在神和人的心里，每个人都会得到公正的审判。

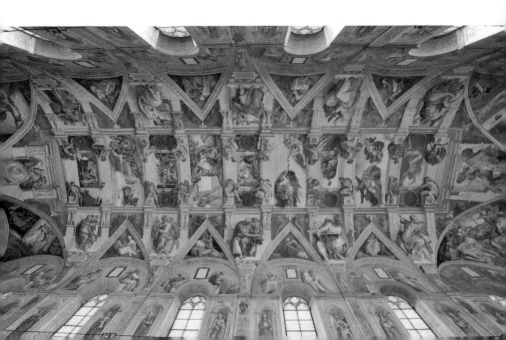

画面中的耶稣抬起右手，主持着"正义"的判决，指引修善者升回天堂。耶稣的身体如同亚当，带着伤痕却强壮有力。这几乎是人类绘画史里最健硕的耶稣形象，他集合了所有神话里英雄的象征，正义无私、气吞山河，而其他人物都略显虚弱，唯独耶稣作为整幅画作的核心，如同置身于风暴中。墙壁固有的平面感瞬间消失，天国成为眼前无限延伸过去的蓝色空间，空荡飘渺，人物翻飞灵动。圣母在耶稣身旁悲悯地俯视人类，圣安娜和十二门徒与殉道圣人们环绕在耶稣的周围。当年在传教时被活活剥皮而死的门徒圣巴多罗买，在画面中拽着一张人皮，而米开朗琪罗将自己绘制在了这副皮囊上。画面中向天堂攀爬的人里，不同肤色、不同人种、不同年龄的人，都有着向上的愿望，人类在战胜逆境的时刻团结一致。

西斯廷教堂《创世记》（*Sistine Chapel Ceiling*）组画取材于《圣经·创世记》，由"上帝创造世界""人间的堕落""不应有的牺牲"三部分组成。共有九段中心画，四幅"大"画面，五幅"小"画面，以"小""大"长方形交错出现。

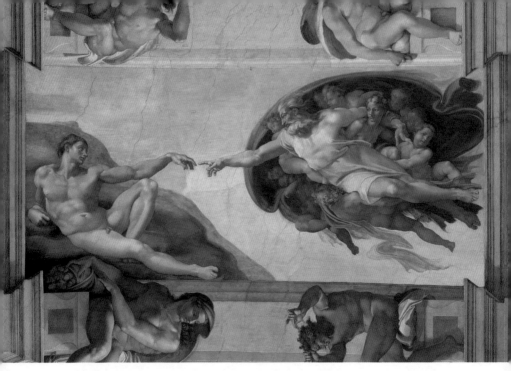

《创造亚当》（*Creation of Adam*），米开朗琪罗，1510年，壁画。组画中最负盛名的作品，史诗般宏大的画面中呈现出最动人的瞬间，上帝将生命和灵魂从指尖轻触传递给亚当。

米开朗琪罗的绘画语言，就是人类的身体。这幅壮丽的杰作折服了所有意大利人，但险些遭到毁坏。有人赞美，也有道德卫士说赤裸的身体让人蒙羞。

教皇也难免承受不住世俗的压力。在米开朗琪罗去世后，教皇便下令让人为画中所有的裸体人物画上遮羞布。这些遮羞布在20世纪80年代到90年代，西斯廷教堂修复时被清除。

西斯廷教廷壁画中的千百个人物排山倒海地出现，第一次去到那里的我有些消化不了，每个人的神态、动作和背后的故事让人应接不暇，以至于我竟然在一种混沌的状态中被人群挤出礼拜

堂。不太美妙的观看体验和被一棒子击晕了的感受，让我一直心有遗憾。两年后，我带着望远镜再次重返西斯廷礼拜堂，待了整整一个下午。汗水、眼泪、笑容、哭泣、骨骼、肌肉，这些写实的元素在米开朗琪罗的艺术里极为突出，并且制造出了巨大张力。从画面里，我们看见光明，也看见黑暗。

在上帝面前，宇宙和生命都是短暂的，他将救赎的意义诠释给人类。耶稣的复活即得救，人类的希望就是耶稣肉身的遭遇。但米开朗琪罗也有疑惑，在有限的生存时间之外，人作为核心，如何获得永生？

礼拜堂狭小的出口，米开朗琪罗当年也从这里走了出去。他看了一眼自己的作品，然后沉默离开。他信仰上帝，但不想膜拜自己的创造物。

在罗马城里，离斗兽场不远的圣彼得镣铐教堂里，还有另外一件米开朗琪罗的作品——《摩西》[1]，这件作品属于教皇尤里乌斯二世陵寝。米开朗琪罗完成了《摩西》的设计后，雕刻工作却一直被耽误，他多次离开罗马去到佛罗伦萨和采石场，期间还完成了天顶画。

米开朗琪罗赋予了摩西壮年的样子。作为心智成熟的先知与带头人，摩西的头发与胡须茂盛，深思熟虑的目光望着远方，仿

[1] 《摩西》（Moses），米开朗琪罗，1513—1515年，大理石雕塑。现藏于圣彼得镣铐教堂。

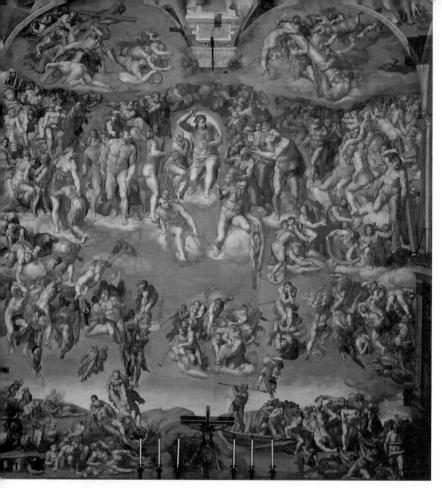

《最后的审判》（*The Last Judgement*），米开朗琪罗，1537—1541年，壁画。
画面布满西斯廷礼拜堂祭台后方的整面墙壁，绘有超过300个人物，布局分四
层，受耶稣裁决，左边往上升，善人升天国，右边往下降，恶人下地狱。

佛就要喷射出火焰，抿着的嘴角传递出坚毅与肯定。米开朗琪罗
戏剧性地给摩西头上加上了两个犄角——当然，对它们的分析和
臆想几百年来都没有停止过。

　　有人设计城池，有人绘制壁画，有人雕刻神像，但米开朗琪
罗塑造灵魂。因此，他将自己的生命、时间与全部思想注入大理

圣巴多罗买是被剥皮殉道的，他右手拿着刀，凝视着基督，左手提着一张剥下来的人皮，这张人皮有五官，有手。米开朗琪罗将自己的脸绘在了这张人皮上。

石，每一个细节都惟妙惟肖，神态和动作细腻精准。他认为石头是世界上最有生命力的事物。

　　石头是坚硬的，米开朗琪罗也是。与石头生活在一起，每天，当作品接近他想要的最终的样子时，他放下手中的凿子和錾子。他感到欣慰。他通过雕刻完成了摩西的戒律。

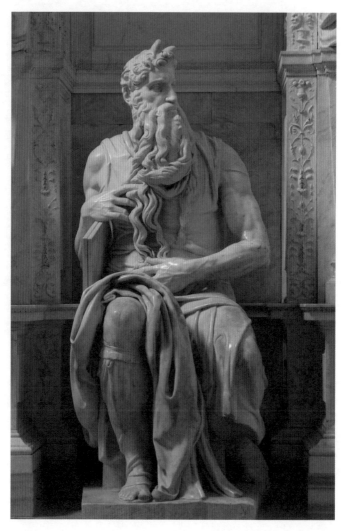

《摩西》(*Moses*),米开朗琪罗,1513—1515年,雕塑。现藏于圣彼得
镣铐教堂。

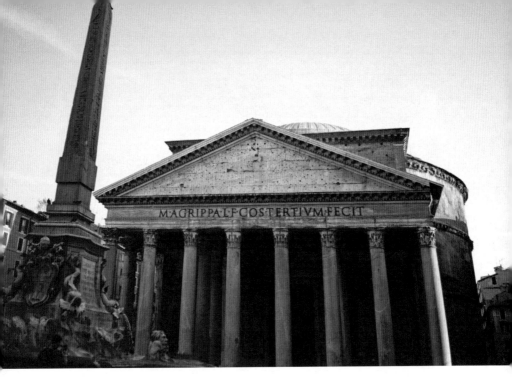

罗马，万神殿。始建于公元前27—25年，由罗马帝国首任皇帝屋大维的女婿阿戈利巴建造，用以供奉奥林匹亚山上诸神。它是至今完整保存的唯一一座罗马帝国时期建筑。拉斐尔的墓位于神殿内。

9

几任教皇的权力更迭围绕着米开朗琪罗的一生。这种被动的命运一方面迫使着他创造出不可能完成的巨作，成为文艺复兴的一块丰碑；但另一方面，在创造的同时也让他感受到自己被摧毁了。

教皇陵寝最终没有按照他的计划实现。回到佛罗伦萨，米开朗琪罗再次受到美第奇家族的召唤，开始设计美第奇礼拜堂。事实上，这也是米开朗琪罗的无奈之举。他无心参与城邦之间的战

争，也不想设计武器，更不想再次卷入错综复杂的权力斗争，他
只希望能够将自己热爱的雕刻事业继续下去，所以，他选择了
臣服。

回到佛罗伦萨的米开朗琪罗开始准备设计和雕刻美第奇礼拜
堂和圣洛伦佐教堂。

庭院、圣洛伦佐教堂和美第奇礼拜堂紧紧相连。虽然米开朗
琪罗很早就完成了设计，但圣洛伦佐教堂的外立面，几次开工又
停工，迟迟未能建成。如今，远远看过去，没有镶嵌大理石面板
和雕塑的教堂外立面反而有着强烈的现代风格。

在未完工的外立面左侧，是一个雅致的庭院。从雅致的庭院
经米开朗琪罗设计的台阶登上二层，是圣洛伦佐图书馆，收藏有
由美第奇家族历代收集的万册古书。

在庭院和圣洛伦佐教堂的后方就是美第奇礼拜堂。它在整个
佛罗伦萨的建筑里不算壮观，除了一个红色的圆顶之外，没有醒
目的标志。我第一次来到佛罗伦萨的时候，还没有去美第奇宫，
只在这个礼拜堂外转悠了一会儿，入口的门不大，不敢确认这里
是蕴藏着伟大艺术家杰作的地方。在整个圆顶的礼拜堂里，最著
名的就是洛伦佐墓室。米开朗琪罗在这里凝固了时间。

1519年至1534年，米开朗琪罗在佛罗伦萨创作了他生平最
伟大的作品——美第奇家族陵墓群雕。历时15年，完成礼拜堂雕
刻工作时他已经59岁。墓室里有两组雕像：洛伦佐·美第奇之

墓，雕像下是雕塑《晨》与《暮》；另一组是朱利亚诺·美第奇[①]之墓，雕像下是《昼》与《夜》。

洛伦佐和朱利亚诺生前都当过教皇的司令官，米开朗琪罗将他们塑造成为身披铠甲的英雄形象。洛伦佐微微低头沉思，左手杵着鼻翼下方，按住嘴唇，右手落在膝盖上，两腿分开，足部交替。正是伟大的洛伦佐，给少年时期的米开朗琪罗带来了自信，才让世间多了一位艺术巨匠。米开朗琪罗赋予整座雕像沉稳深刻的形态，将这位受人尊敬的政治家、人文主义者热爱思考、谦卑自省的内在气质显露无遗，在沉默中彰显着超越语言的精神能量。

而对面的朱利亚诺同样身披甲胄，手持权杖。由于长相英俊，他曾被誉为"新雅典的阿波罗"，但25岁时，他在教皇西克斯多斯四世策动的帕兹家族叛乱中遇刺身亡。人们习惯把这尊雕像称为"小卫"，与大卫相比，他们的发型相似，表情坚毅。朱利亚诺手持权杖，踌躇满志。

《昼》《夜》《晨》《暮》四个雕塑斜依在石棺上，人体的形态是米开朗琪罗擅长的扭转的健美体态。

《昼》是一个男性角色。他健壮的肩膀仿佛能够负担起整个世界的重量。他似乎刚刚醒来，睁大眼睛，对世间的变化感到疑惑，

① 朱力亚诺·美第奇（Giuliano de' Medici，1453—1478 年），洛伦佐·美第奇的弟弟。相传相貌英俊，被誉为"新雅典的阿波罗"。

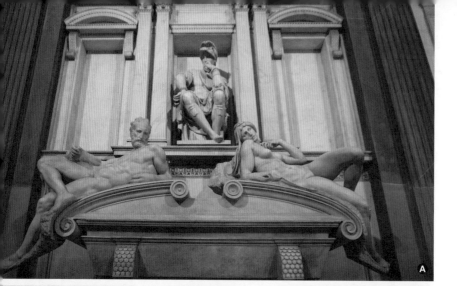

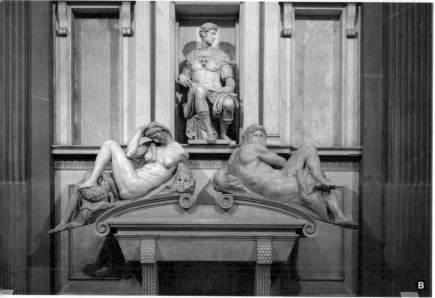

A

《朱利亚诺•美第奇之墓》（*Tomb of Giuliano de' Medici*），米开朗琪罗，1526—1533年，雕塑。现藏于美第奇礼拜堂。

B

《洛伦佐•美第奇之墓》（*Tomb of Lorenzo de' Medici*），米开朗琪罗，1524—1531年，雕塑。现藏于美第奇礼拜堂。

想知道到底发生了什么。他的面部故意未经打磨，留下刚雕刻的痕迹，显露出男性的阳刚之力。

《夜》是一位女性，她身体丰满，右手肘杵在曲起的左腿上，手腕支撑着头部，沉沉地睡去。脚下的猫头鹰睁大了眼睛，身体后侧的面具仿佛来自梦魇。她在夜里休憩，获得安宁。除了圣母，米开朗琪罗还没有雕刻过女性。这座雕像显露出人世的倦怠感，但女性丰满的身体充满了孕育的能量，不可征服。

《晨》的形象是一位年轻女性，她的身体正在经历青春的峰值，光滑圆润，她似乎正在维持这样一个姿态，想要变得稳定。她从梦中醒来，失去了安定和平衡，白天即将到来，她也将迎来她的人生。

《暮》是一名健壮的中年男子。不少人说他像极了米开朗琪罗自己，眼窝凹陷，蓄满胡须，双手粗糙有力。他舒缓地斜躺着，侧过头来，若有所思。也许，他正在回顾，也在反思，这流逝的时间中发生的历史。

站在这个墓室让人更明白时间，理解命运，对美第奇家族致以敬意。很多次，我来到这里，都要站在墓室中央，环顾四座雕像，壮美的氛围凝固成大理石，静态中透露出不安，又回响着生命的乐章。暮鼓晨钟，四季流转，人的能与不能，人对世界的观照与思考……米开

朗琪罗将复杂的情绪都倾注其中。一种强烈的流逝感和对命运的追问从每个观看者的心里被唤醒，使人们为人文主义时期佛罗伦萨的逝去而感到惋惜。

在墓室的另外一端是《美第奇圣母》[①]，圣母的脸庞平滑、细腻、饱满。56 岁的米开朗琪罗通过这件作品表达爱——让耶稣诞生和复活，都源自爱；上帝让其儿子到人间救赎世人也是源自爱；指引人类洗去原罪，超越磨难去往天堂的力量是爱；不受时间侵蚀和改变的，也只有爱。

在大师逐渐离世的年代，米开朗琪罗一路独行。文艺复兴的全盛时期就这样过去，他笔下的末日，也是文艺复兴衰落的写照。

"我并没有雕刻它们，它们本来就在那些石头里，我只是把多余的部分去掉，让它们显现出来而已。"

上帝给了他天赋，他需要的是将其发挥到完美。

10

米开朗琪罗成为上帝的雕刻家、上帝的画家，最后，他还要成为上帝的建筑师。

───────────

[①] 《美第奇圣母》（Medici Madonna），米开朗琪罗，1531 年，大理石雕塑。现藏于美第奇礼拜堂。

1546年，教皇指派他担任梵蒂冈圣彼得大教堂的建筑师。这可不是一件容易的差事，当时的米开朗琪罗已经71岁。在此之前，这个世界上最大的教堂的施工经历了百年波折，熬走了布拉曼特，也熬走了拉斐尔。年逾古稀的米开朗琪罗接受了教皇的委托，但他自己也不知道，还有多少天命能够完成这件作品。他说，他是以对上帝、对圣母以及对圣彼得的爱的名义，来恢复圆顶。

这座教堂如今是罗马的制高点，从梵蒂冈周边的任何一个角落都可以看到这顶桂冠——这件让米开朗琪罗登上巅峰的作品。

天才，也许就是得到上天启示与恩赐的人。

教堂内部的华丽程度无须多言，整个大殿精美得如同处处是形容词的赞美诗，它是美和美的叠加。在祭坛前的华盖下抬头向上望去，穹顶无限延伸出去。整个教堂布局在米开朗琪罗的设计下，不再用拉丁十字式平面，而是加大支撑穹顶的四根巨柱，简化了四角的布局，也支撑了穹顶，使之变成华盖，保护教宗祭坛和圣彼得坟墓。

这个穹顶高达133米，周长71米，四根柱子高45米。和圣母百花大教堂、万神殿的穹顶一样，采取双重构造：内层是半圆，外层是椭圆。但这个穹顶的角度更陡，高高耸立，极为饱满。穹顶表面有16条鼓起的石肋拱，鼓座部分的外立面则相应设置16对双柱牢牢固定，同时体现出廊柱的立体效果，稳健、有力得如同米开朗琪罗的雕塑。

穹顶之下的整个大殿，长达211米，可以同时容纳60000人祈祷。从大殿的一侧来到圆顶连接处，墙壁上布满马赛克拼贴，抬头仰望，整个穹顶内是16位神灵。

向上望去，目光随着穹顶徐徐收窄，装饰中的金色折射着来自天堂的光芒，采光亭下天窗的光线极为灼眼。那一束光来自穹顶最深邃遥远的地方，仿佛来自天堂，使再绚烂的色彩都变得暗淡，仿若在历史的深处。日光之下并无新事，日光之下有人们所敬畏的神在注视。

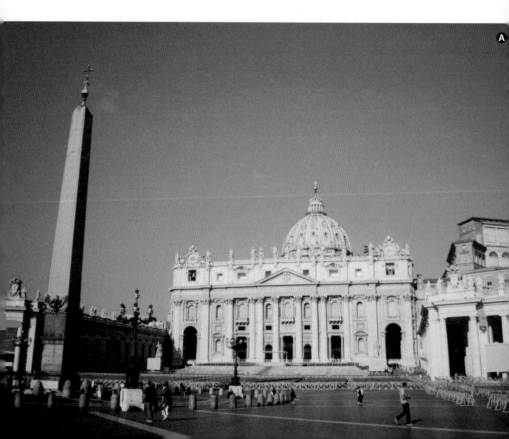

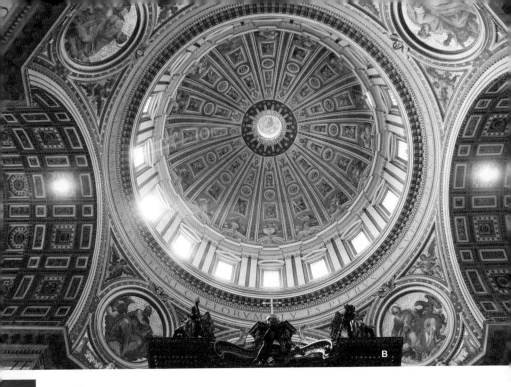

B

圣彼得大教堂穹顶内侧。

　　登上穹顶时，我们沿着非常狭小的楼梯盘旋而上，则可在穹顶顶端的采光亭外将梵蒂冈和罗马的风光尽收眼底。风很大，人们说话小声了些，恐惊天上人。脚下完全对称的圣彼得广场上，风景壮丽，地上的人静止得像一盘未完成的棋局。广场边竖立着140位圣人雕像，284根多利安柱式圆柱的长廊，环抱前来的每一个人。

A

圣彼得大教堂穹顶，米开朗琪罗作品。

米开朗琪罗没有见到这件作品的完成。在他离世30年后，穹顶完工，伟大的匠人代表上帝为整个大教堂加冕。

11

米开朗琪罗晚年一直在重复的雕刻主题，都与基督的十字架有关。

在《卸下圣体》①的雕刻中，米开朗琪罗将搀扶着基督的尼哥底母的脸刻成了自己。因此，后世不少人认为这是他为自己雕刻的墓碑。但为何是尼哥底母？

尼哥底母是耶稣时代有学问的人，对信仰讲究思考理解，不依赖神迹。耶稣跟他讲过就思考面而言，何为"上帝的子民"后，开始跟他说起一种神秘体验：信仰的生发就像感受风一样，往往是不能只靠理解、思考与预期的。

1564年2月18日，那个离上帝最近的人走了。他放下手中的凿子錾子，结束了70多年的创作生涯，也结束了自己近90岁的生命，逝世于自己位于罗马的工作室里。

佛罗伦萨的人民都希望米开朗琪罗能够安息于自己的家乡。

————————

① 《卸下圣体》（*The Depossition*），米开朗琪罗，1550年，大理石雕塑。现藏于圣母百花大教堂。

佛罗伦萨，圣十字堂（意大利语：Basilica di Santa Croce），教堂内有米开朗琪罗、伽利略、马基维利、罗西尼等著名人物的墓。

于是，他的尸体被人从圣使徒教堂盗走。他的侄子李奥纳多，也是他所有财产的继承人，组织和负责尸体的转运。由于担心受到教廷的阻拦，他们将尸体藏在羊毛、衣物和其他货物里，经历了长达三周的旅途才抵达佛罗伦萨。在夜晚的圣十字堂，佛罗伦萨人为他们的艺术家举行了盛大的葬礼，烛火如同星海。

米开朗琪罗的墓由他的学生乔尔乔·瓦萨里设计，于1576年完成，墓上有他的雕像以及壁画。石棺上，三个女性低头沉思，透露着悲伤，她们分别代表着米开朗琪罗在三大艺术领域的成就：

绘画、雕塑和建筑。

米开朗琪罗的一生坎坷曲折，因此，他的作品也如同古希腊戏剧般，有着史诗般的美感和磅礴的气势，充满着人性的悲悯和悲壮。因为喜欢独处，而被认为是傲慢，他的性格，也成为后人热衷谈论的话题。

他疯狂、虚荣、虔诚、好斗、充满雄心壮志，比起种种性格上的缺陷和命运的作弄，米开朗琪罗最值得骄傲的是，他并未辜负上帝给予他的才华。

走在佛罗伦萨街头，我想象过1000种和米开朗琪罗相遇的方式。他从广场旁边走来，肩膀和凌乱的头发上落着白霜般的大理石粉末。他没有和任何人打招呼，甚至，他刻意避让着人群，只是目光依旧炯炯地观察着那些鲜活的身体。我们叫他的名字，但他没有任何反应，径直朝工作室走去。

远处传来敲打的声音。细腻的大理石有着自己的意识，它愿意或者不愿意被唤醒，在某个艺术家手里成为作品；艺术家知道自己的能和不能，他成全了自己的野心，让自己的创作成为一种更长久的形态。在触碰的瞬间，石头和艺术家的意志已经完成了沟通。像是一场重逢，拿掉多余的，艺术家内心中无形的精神和石头原本的完美形态都被绽放。

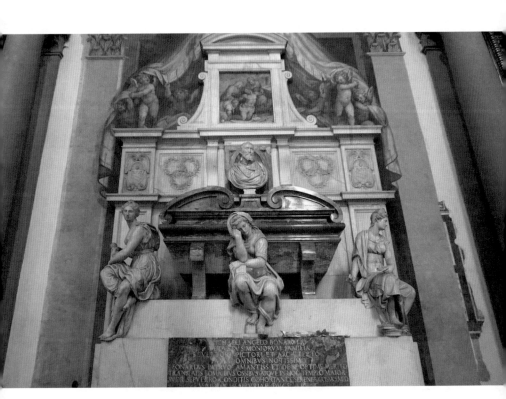

圣十字堂里的米开朗琪罗之墓。由他的学生瓦萨里设计。
三尊雕塑象征他在雕塑、绘画、建筑三大领域的成就。

Madrid × Francisco Goya:
The Darkside of Bright

马德里 × 戈雅
光明深处的黑暗

城　市：马德里

博物馆：普拉多美术馆

艺术家：弗朗西斯科·何塞·德·戈雅·卢西恩特斯

　　和朋友相约去马德里，作出这个决定没有超过5分钟。我知道那座城市等着我们的是什么：伊比利亚半岛浓郁的风情，热情奔放的弗拉明戈，品尝不完的美食美酒，充满传奇的戏剧与文学，以及，迷人的戈雅。

　　在飞机上，我和朋友兴奋得睡不着。于是我们穿越一机舱旅客的睡眠，来到飞机尾部小声地聊天喝酒。戈雅的月亮在舷窗外，照亮了登机牌上马德里的城市名简写：MAD（疯狂）。

马德里街景。

在马德里寻找戈雅，可以通过他的作品，一件件拼凑和还原出戈雅时代的城市景观。对于这个时代的旅行者来说，历史的现场依旧存在，火辣辣的热情，古老的建筑，每个时间段落就像是浓缩的胶囊，包裹着一个个独立的家庭单位和故事。

1

1775年，戈雅再次回到马德里，结婚并定居于此。他在一条名叫觉醒街的楼里住了25年，像是他一生艺术创作的某种暗示。

两个多世纪以后，我们来到这里，试图感受戈雅在马德里的光明与黑暗。

凌晨抵达，马德里还没有醒来，没有人急于叫醒它。休息过后，已经快到中午，我们来到街上。

作为一个来做客的人，我和它有着天然的距离，似乎更容易观察那些超越现实，源自想象力的美好事物。早上的阳光摇开窗户，不远处的广场传来电车的声音。

马德里的老街道不算宽敞，但也不让人觉得拥挤。

从哈布斯堡王朝到波旁王朝，经过历任国王的努力，马德里被打造成欧洲最耀眼的首都。奢华的宫殿和纪念碑无处不在歌颂着皇室的功绩，同时也成就了一个迷人的城市。

历史的创造者远去了，皇族还在，庶民也在。几个世纪以来，不同的文化在伊比利亚半岛上互相占有、征服、融合，最后，马德里成为这种交锋的凝结体。这里的居民热情奔放，他们从不为碌碌的生活所困，反而驾驭着它，把这座城市的生活变得丰富多彩、其乐无穷。艺术是生命外化的最佳表现形式。要想理解这个

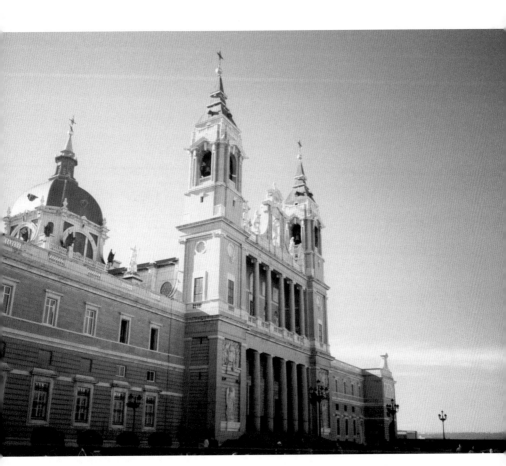

阿尔穆德娜大教堂。始建于1879年，位于马德里王宫南侧。

城市的特质，通过艺术，是最好的途径之一。

从16世纪黄金时代开始，以文艺复兴后期西班牙最伟大的画家委拉斯凯兹 [1] 为代表的西班牙美学就得到了世界的肯定。但在之后漫长的两个半世纪中，西班牙的艺术一直停留在这种风格上，虽然足够与欧洲其他各国的艺术抗衡，但因长久没有创新而显得沉闷，直到戈雅横空出世。

马德里有两个，一个是戈雅画布上的，一个是我眼前的。

这不意味着我们可以轻而易举地在他的作品里找到对应的风景。在依旧熙攘的街头，拿着戈雅的画玩一场寻物游戏，拼凑和还原出戈雅时代的城市景观，你会更明确地发现时间的动作。

戈雅曾在这里经历光荣，成为宫廷当红画师；也曾遭遇低谷，身患重疾病，丧失听力，目睹惨绝人寰的战争。时至今日，他的名字被用来命名这座城市的许多地方：街道、公寓、餐厅、地铁站，以及最高荣誉的艺术奖、电影奖。历史上没有哪个艺术家像他一样，把自己的符号植入到城市的肌理里。

戈雅是幸运的。他画了许多关于马德里的作品，大部分都留在了马德里——它们让这座400年的首都变成了艺术家无形的纪念碑。

[1]　委拉斯凯兹（Diego Rodriguez de Silva y Velázquez），1599—1660 年，文艺复兴后期西班牙最伟大的画家，对后来的画家影响很大，戈雅认为他是自己的"伟大导师之一"，对印象派的影响也很大。

时至今日，马德里鲜有改变。对于自然来说，人为的改变不算什么。我从来没有问过一个马德里人，他们希望有什么样的变化，或者他认为这个城市发生了什么样的变化。日常生活在继续，火腿在腌制，美酒在发酵，生活在马德里的人比任何地方的人都会享受时间带来的成果，也明白其中的意义。他们看待时间的角度和我们不太一样。仔细想，我们也时常感觉到这一度量，拥挤城市的地铁车厢，被紧闭的门包围的小区，繁华街区后一条落魄肮脏的小巷，我在我所生活的时空感到无力。

造成两种完全不同的生活感受的原因，很大一方面是我们经历的变化。是的，不同和"差异"中包含着压力、变革，以及推倒和重来的结果。人们能改变一切，但不能改变时空。只是在广场上常常发呆，我忍不住想，那堂·吉诃德的精神，那永不知疲倦的热情，还有大航海时代无畏的勇气，为何没有降临在另外的国度？

戈雅起伏的人生经历，也直接体现在了他的作品中，呈现出某种对抗：光明与黑暗，荒诞与祥和，天堂和地狱，希望和绝望。我相信敏锐的观察力源自智慧，所以戈雅才能够透过人物的妆容、外表来洞悉他们的心理状态和性格特质。画面凝固的瞬间，像是琥珀，包含了人物丰富的精神。他笔下的人物，与他人最大的区别是心理层面产生的不同特质。

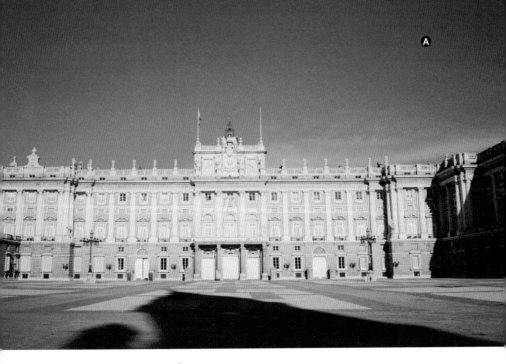

A

马德里皇宫。始建于1738年，历时26年完工。是仅次于
凡尔赛宫和维也纳美泉宫的欧洲第三大皇宫。

B

马德里皇宫一角。

2

马德里的建城史，可以追溯到公元前2世纪。相较于文化交锋激烈的南部，马德里还不算是国家权力的核心。直到16世纪，国王菲利普二世[①]迁都于此，开始治理这座城市，经济的高度繁荣催生出大批的艺术家。一个多世纪后，一位艺术家画笔下的马德里，和过去艺术家所绘的不太一样，他的马德里充满了人情味。他就是戈雅。

在回到马德里之前，戈雅只是一个出身寒门，没有受过正规教育的绘画学徒。两次落榜皇家美术学院后，戈雅随一个斗牛士剧团去了意大利，受那不勒斯画派的影响，在观看了大量的画作后，他参加了帕尔玛美术学院的绘画竞赛，获得二等奖。

戈雅的妻子是好友画家弗朗西斯科·巴依也乌[②]的妹妹霍塞法[③]。在好友的关照下，戈雅在马德里开启了自己的新事业。他为皇家织造厂绘制图案，同时创作出个人风格日益成熟的作品。

戈雅被委托创作7幅壁毯图样。一系列普通人出现在他的作

①　菲利普二世（Philip II of Spain），1527—1598年，也译作腓力二世。其统治时期，西班牙国力昌盛。

②　弗朗西斯科·巴依也乌（Francisco Bayeu），1734—1795年，西班牙宫廷画师。

③　霍塞法（Josefa Bayeu），1773—1812年，戈雅的妻子。

品里：消遣的人们、游戏的儿童、节日的场景，以及充满欲望的暴力、诱惑的欺诈和悲伤的时刻，这些生动的画面成为生活的背景。戈雅通过他无穷的创造力，展现出男女之间装扮类型的差异和情绪的不同，以及人性的多样。壁毯图样的创作对戈雅毫无束缚，这就使得年轻的戈雅可以更直率、更真挚地表现自己的幻想，为后期创作出蜚声世界的作品奠定了基础。

出身贫寒，勉强跻身上流社会，戈雅明白一切来之不易，他有野心，抓住一切机会展现自己的才华。但在凝视了太久的光芒之后，他的视线依然会回到普通人的生活现场，那个他出生的地方。于是，无论贵族世家还是平民百姓的生活场景，都被他描绘得生动细腻。民间趣味、宫廷审美，相得益彰。他用艺术打破了这个城市里的阶层，通过艺术家的目光和技艺对不同的美致以最高的敬意。

1780年，戈雅被聘为皇家美术学院成员，5年后又成为副院长——是的，那个曾经两次让他落榜的学院。后来，他晋升为宫廷首席画师。

戈雅成功驾驭了两种风格。一方面他作为官方画师，娴熟地完成着各种委托的作品，画面华丽且具有仪式感；另一方面是他的私人口味，通过一系列版画作品表达着自己的热情、幻想，甚至对现实的讽刺。

3

来到马约尔广场。从拱门下穿过围绕广场的建筑，里面人声鼎沸，咖啡店、餐厅、街头艺人表演的摊位之间，人们不停地穿梭。作为马德里的中心广场，几栋四层楼房的建筑环绕着它，白色的石廊，红色的墙壁，墙上绘满了壁画，一共有200多个阳台面朝着广场中央。主广场的主要建筑是面包房之家（Casa de la panaderia），行使市政和文化功能。整个建筑群规则有秩序，但因为颜色的对比和整个节奏的调和，看起来并不沉闷。

我所看到的马约尔广场，性格好动活泼。中央的雕塑是骑着马的菲利普三世国王，原本飒爽威严，但因为在他前面一个正在表演断头台雕像的艺人动了起来，艺人吐着舌头，气氛忽然变得诙谐。一个孩子追着空气中的泡泡跑了过去，和很多广场一样，巨大的肥皂泡制造者总能吸引住孩子。日光下的每个人都很快乐。

这让我想到戈雅笔下的孩子，也许是因为自己的四个孩子不幸早夭，他画布上的孩子都显得柔弱稚嫩，需要被呵护。在绘画里的生活场景，虽然也有日光下明快的风格，但人物隐藏了秘密。不

马约尔广场，中间是菲利普三世国王的雕塑。

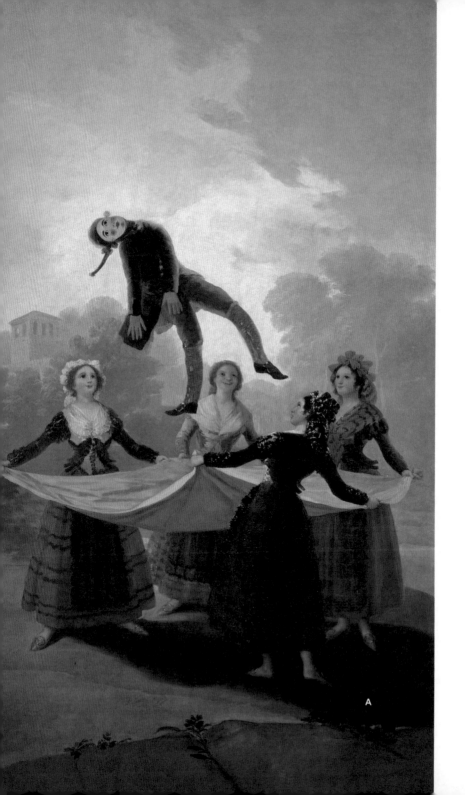

A

A

《稻草人》（*The Straw Manikin*），戈雅，1791—1792年，
布面油画。现藏于普拉多美术馆。

B

《蒙眼游戏》（*Blind Man's Bluff*），戈雅，1789年，亚麻
布面油画。现藏于普拉多美术馆。

难在一些愉快甜美的作品中，看到一两个角落中的人，透露出荒诞又木讷的表情，仿佛能从这日常的生活里可以看到虚空，深深的虚空。

马约尔广场从1619年修建至今，历经了三次烧毁又重建。从皇家仪式、斗牛竞技到纪念活动，甚至是宗教法庭判决施行的火刑都在这里轮番上演。马德里的人们欢呼着，沸腾着。

但对于戈雅来说，这一切都是寂静的，他只能通过眼睛来观察。1792年，46岁的戈雅身患重疾，险些丧命，虽然身体最终康复了，但他从此失去了听觉，因此他辞去了美术学院的职务。他开始更冷静、更敏锐地捕捉每个人的表情和面孔，这也是他创作的转折点。

在回廊下找了家咖啡馆坐下休息，隔着玻璃窗望着广场，我想象曾经的戈雅就这样站在一个角落里，周围众声喧哗，但耳疾和寂寞将他反锁在另一个空间。他那颗富有创造力的心和超乎寻常的意志力，让他在无声的世界里迸发出近乎狂野的张力，超越了以往的技巧和手法。

戈雅推翻了自己从前的风格。他更坚定地直面人性之恶，完全脱离了时代的品位。他后期作品的重心不再服务于宫廷，创作粉饰太平的作品，而开始专注于自我。他的画风变得暗黑怪异，像是一个又一个的噩梦，充斥着悲观的情绪。他更不畏惧残酷，关注民族与时代的痛苦。油画、蚀刻、铅笔、羽毛笔，无论何种

艺术媒介，都混杂着极大的愤怒和极度的自由。

4

离马约尔广场不远，就是太阳门广场。

太阳门广场周围环绕着百货公司和许多咖啡店、火腿店、餐厅等。和马约尔广场不同，这个广场呈现出半圆形，据说寓意初升的太阳。太阳门是马德里，甚至是整个西班牙的中心——广场上有一个"零起点"标志，全国的公路网从这里开始向外计算，马德里市的门牌号也是以这里为起点。

天空很蓝，喷泉里的水和空气一样干净。许多人围着一只棕熊在爬树的雕像拍照，它是马德里的城徽，你可以在城市的很多角落发现它。查理三世雕像兀自挺立一旁，估计他没料到自己还不如一头熊受欢迎。

太阳门广场，临近圣诞节，树起了巨型圣诞树。

这个城市让人留恋夕阳。红色的阳光，红色的砖墙，红色的热情。道路上空挂满了灯光装置，整个十二月，节日气氛浓郁。人们喜欢在新年倒数之际来到这里，聆听钟声。但这钟声，也曾经为发生在这里的残酷灾难而长鸣。

戈雅曾经热切地希望启蒙思想和法国大革命的光芒渗透过比

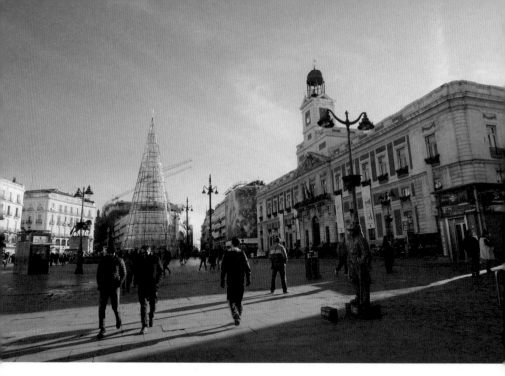

太阳门广场，临近圣诞节，树起了巨型圣诞树。

利牛斯山 ①，将火种传递到这片半岛上。但他等到的是战火和铁蹄。1808年，拿破仑的军队入侵西班牙，敌众我寡，西班牙受到重创。战争摧毁了戈雅的家乡。正义和良知消失了，无辜的百姓，尤其是妇女和儿童遭到杀害，尸横遍野，故土满目疮痍。

　　法军继续入侵马德里，无能的卡洛斯王朝不战而降，不甘心做亡国奴的人民奋起反抗。1818年5月2日，马德里的反抗军在太阳门广场发动了起义，但惨遭失败。法军在5月3日的夜里，枪杀了数千名起义者。

————————

① 位于欧洲西南部，山脉东起于地中海，西止于大西洋，分隔欧洲大陆与伊比利亚半岛，也是法国与西班牙的天然国界。长435公里，宽80～140公里，最高峰阿内托峰海拔3404米。

　　第二年，戈雅用两幅作品记录下了这一切：《马德里1808年5月2日》和《马德里1808年5月3日》。后者时常被人讨论：从画中的每个人物，到艺术家的精神内涵，再到作品的直面表达。画面的事件是法国军队枪决马德里起义军，戈雅选择了起义军面对敌人和死亡的那个瞬间。地上的一盏灯通过光线将敌我双方的对峙明确划分，行刑者穿着制服，慌张又警惕地躬身举枪，枪支瞄准的是起义军——衣着、动作和身份不同的平民，他们表现出不

《马德里1808年5月3日》（*The 3rd of May 1808 in Madrid*），戈雅，1814年，布面油画。现藏于普拉多美术馆。

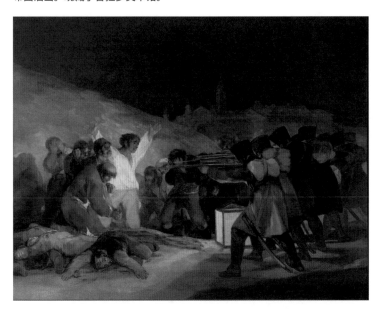

同的状态——画面中心的男人身着白衣，他暴怒地高举双手，像是被钉在十字架上的基督。子弹即将穿过他的胸膛，整个人在灯光的照射下散发着光芒，犹如殉道者一般，气势逼人，不惧死亡，人世间的受难在这一刻变得崇高与震撼。殉道者身边有人默默祈祷，有人表情坚定，有人俯首掩面，有人怒不敢言，有人悲切恐惧，地上躺着的尸体还在流血。人的意志无法抵御肉体的死亡，但戈雅在画面里注入了永生的意志。

太阳门广场，原本象征光明的地方却见证了历史的黑暗。它成了历史的舞台，浪漫的激情、愤怒的呐喊、残暴的杀戮在这里交汇。善意和希望遭到背弃，人们丧失了理性，像是堕入黑暗的沼泽，新古典主义所说的阴影降临了。

在战争爆发的岁月里，戈雅还创作了80余幅版画作品，并命名为《战争的灾难》结集出版。整本画册阴郁悲凉，蚀刻的处理方式让线条粗糙而具有冲击力，仿佛黑色的风暴。人们在翻阅画册的时候，死亡和恐惧扑面而来。在这个系列里，戈雅态度明确，他反对野蛮的暴力战争，也不相信自由主义，对纵容暴行的当权者与教会也非常反感。

50岁以后，戈雅创作了4个系列的铜版画作品：《奇想集》①

① 《奇想集》（Los caprichos），戈雅，1797—1798 年，版画。共 80 幅，于 1799 年出版。

《战争的灾难》①《荒诞集》②和《斗牛》③。前三部作品充满了浓郁的政治讽刺意味，戏谑地描绘着病态，夸张地表现着人的恐惧。这些作品受到巴黎诗人波德莱尔④的热捧，在他的诗集《恶之花》里，有几个诗节是献给戈雅的，这让戈雅在过世之后被更多的欧洲人所熟知。波德莱尔称戈雅为"伟大而令人害怕的艺术家"，"他创造的怪物背后的艺术性如此自然，如此卓越"。

有评论认为，这些作品呼应着康德1791年在《判断力批判》中确定的超越层面。人发现了自身的精神维度，并通过这一精神维度超越了宇宙力量，或者说，超越了试图将其碾碎的历史暴力。

海明威对戈雅也颇有研究，他在《午后之死》⑤里写道："戈雅并不相信服装，他相信黑色和灰色，灰尘和光线，从平底上升起的高处，围绕着马德里的国家，变迁，自己的勇气，绘画、蚀刻，眼中的事物、内心的感受，触碰到的、处理过的、闻到的、享受的种种事物，喝醉、骑马、折磨、作呕、躺卧、怀疑、观察、爱情、憎恨、贪恋、恐惧、厌恶、钦佩与破坏。当然，没有一位

① 《战争的灾难》（*The Disasters of War*），戈雅，1810—1820年，版画。共82幅。

② 《荒诞集》（*Proverbios*），戈雅，1815—1823年，版画。共22幅，1864年出版。

③ 《斗牛》（*La Tauromaquia*），戈雅，版画。共33幅，于1816年出版。

④ 夏尔·皮埃尔·波德莱尔（Charles Pierre Baudelaire，1821—1867年），法国19世纪最著名的现代派诗人，象征派诗歌先驱。

⑤ 《午后之死》（*Death in the Afternoon*），海明威。

画家能够描绘全部，但戈雅大胆地做了尝试。"

戈雅将个人情绪注入历史。而何为历史？我将其视为跳脱当下看待世界的方式。戈雅作品中的历史，神缺席了，他不再制造教条与桎梏，不再虚构道德精神，他用人的眼睛来看事物，这是戈雅的主张。

5

戈雅画中的马德里开始有了城市气质，那要多亏了外号"马德里市长"的查尔斯三世①，他在任期间主持修建了下水道系统、照明系统和公墓等城市设施，还有最重要的——后来收藏维拉斯凯兹和戈雅作品的普拉多美术馆。

马德里普拉多美术馆建于18世纪，人们夸赞它是欧洲美术馆精品中的精品，也被誉为大师中的大师。作为收藏西班牙绘画及雕塑作品最全面、最权威的美术馆，它涵盖了欧洲11至18世纪最为完整的美术流派，以及最为丰富的戈雅的作品收藏。首任董事佩德

① 查尔斯三世（Charles III，1716—1788年），作为西班牙国王，查尔斯三世进行了深远的改革，如促进科学和大学研究，促进贸易和商业，以及农业现代化。

罗·阿尔坎塔拉[1]出现在戈雅的作品《奥苏纳公爵一家》[2]中，这一家人是戈雅最喜爱的顾客。当然，这张画也收藏于该美术馆。

美术馆的建筑属于典型的新古典主义建筑[3]——保留了古希腊和古罗马材质、色彩的大致风格，同时拿掉了复杂的肌理和装饰，简化了线条。而建筑本身仍然可以让人强烈地感受到历史和传统文化。这栋建筑最初是要作为自然科学博物馆所用的，后来拿破仑军队攻入西班牙，又被当作兵营。最后经过修整，它成为美术馆。人们将皇室藏品逐渐移入馆内，同时通过国家从艺术市场或展览会购买作品，还接受了大量的私人捐赠，于1819年对公众开放。

美术馆外排起了长长的队伍。街头艺人抱着吉他自弹自唱，我们在建筑的影子下面乘凉，广场上的戈雅雕像顶着大太阳。街头艺人唱了一会儿，说现在是午休时间，然后在草坪一角倒头睡去。午睡在西班牙语中叫"siesta"，源自拉丁文，本义是"第六时"，指中午12点到下午3点。西班牙人把午觉睡成了一种传统和

① 佩德罗·阿尔坎塔拉（Pedro de Alcántara Téllez-Girón），1786—1851 年。

② 《奥苏纳公爵一家》（*The Duke and Duchess of Osuna and their Children*），戈雅，1788 年，布面油画。现藏于普拉多美术馆。

③ 新古典主义建筑，始于 18 世纪中叶的新古典主义运动。将繁复的洛可可、巴洛克风格简化，继承了古典主义遵循中心、对称、轴线、等级、秩序、主从等设计原则，强调均衡、比例、节奏、尺度等构图逻辑与审美趣味。

街头用传统技法摄影的手艺人。

文化，午睡前必须"穿上睡衣，做过祷告，备好尿壶"，这是头等大事，最早可追溯至公元6世纪。所以在西班牙，许多公司和政府机构把下午2点到4点半定为午休时间，见到商店下午5点开门也不要惊讶。晚饭的开饭时间可以到夜里11点。这样的作息，第二天自然是要找时间补充睡眠。到了中午时分，商店停业，办公室里空无一人，公园里几乎没有空着的长椅，每个人都做着自己的梦。

　　嫉妒啊！嫉妒！我是怎么了才把自己活成紧凑的日程表，丢失了日常生活的价值？西班牙人开玩笑说，奴隶制没有消失，它

只是变成了8小时工作制。当然这只是一个侧面，我们必须通过劳动价值得到货币，从而获得想要的生活。但在这个过程中，生活变成生意，可以经营，也可以获利，但不是毫无止境。在我所生活的世界，一切都太想变得"有用"了，而"无用"竟变得极为奢侈。在"有用"的价值观下，人们落入同样的生存模式，一浪一浪地相互推搡。充满紧张感的幸福生活让人无暇思考，只能屈从于权力，争前恐后地扑过去。潮水最终消失在沙滩上。

6

估计瞌睡会传染，我也在草地上打了个盹，感觉苍天赐给我了一个奢侈而无用的午觉。抖擞着精神跑到旁边咖啡店里买了咖啡，我得去看戈雅。

穿过以戈雅名字命名的门进入美术馆。看到人们围了里三层外三层的，就知道是在看玛哈：不穿衣的和穿衣的。没有哪两幅作品会被世界如此津津乐道。《裸体的玛哈》和《着衣的玛哈》。两幅作品的构图，以及画中年轻女子斜躺着的姿势体态一模一样。最大的不同除了衣着之外，还有光线和色彩。在那个时期，"玛哈风格"意味着下层阶级女子活泼俗艳的举止和服饰。

更强烈的色情来自挑逗和隐藏，以及对于身体的过分关注。比起果实般的裸体，在着衣的一幅里，光线让衣服的褶皱包裹的

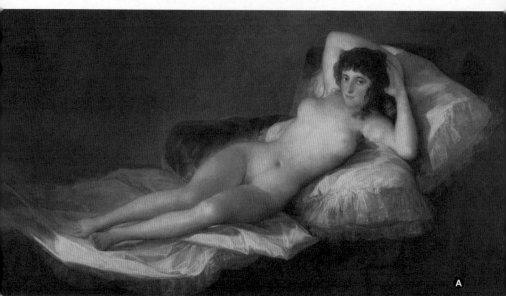

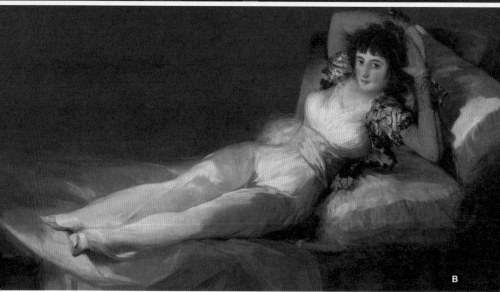

《裸体的玛哈》（*The Naked Maja*），1795—1800年，戈雅，布面油画。现藏于普拉多美术馆。

《着衣的玛哈》（*The Clothed Maja*），1800—1807年，戈雅，布面油画。现藏于普拉多美术馆。

身体线条更加迷人，流动着微妙的情欲。女子穿着刺绣纹样的短外套，腰上束着缎面腰带，小巧的鞋子上有金色的配饰。她目光放松，略显慵懒地斜躺在柔软的垫子上。从图片中人体的结构上来说，玛哈的身体故意扭曲，头的位置也略显不自然，作品重点突出了臀部和乳房，这当然是艺术家有意而为之，这种随性反而让画面中的身体更为撩人。

这两件作品于1815年被宗教法庭没收，后者认为画中女性的姿态非常不得体，无论是穿和不穿，都透露着对社会规范和礼教的挑衅。戈雅还被指控犯猥亵罪，被要求当庭解释为何要创作这样淫秽的作品。《裸体的玛哈》之所以被认为不道德是因为在此之前，较少有当代女性的裸体画出现在公众视野里。这两幅画作在完成150年后，才得以公开展览。

关于到底谁才是画中女子的原型，关于戈雅是否迷恋那样的身体，关于那值得庆贺或纪念的风流韵事……臆想给了人们所谓的破解秘密的机会，有多少意淫的成分就不得而知了。

在玛哈让人难以捉摸的表情下，我们与她对视。她的眼神里流露着骄傲，体态舒展，袒露胸怀，不迎合，也不拒绝。她裸露，但冷漠。我喜欢这两幅作品，首先是因为对比的戏剧感，其次是所有复杂的信息和情绪都交汇在作品中。既混合，又抽离，最后凝固成为趋于一体的形象。而两种形象的差别，源于我们的看待方式。对玛哈来说，她就在那里，大好的青春，享受自己的身体，这些美都

为她所私有，不会为衣服所遮蔽。而衣服"不见了"，并不重要。

美丽招致诱惑，欲望让人臣服。两幅作品的"现代性"，无疑存在于观念中。戈雅知道，它们必然会引起观看者的极端反应，甚至出现完全不同的理解趋向。在两幅作品之间，身体和性分离了。

在玛哈之前，裸体只出现在叙事性的宗教作品中，维纳斯、丘比特雕塑般完美的身体，毫无情绪，只是一个符号。在戈雅的笔下，真实的人的身体更值得欣赏。在衰朽之前，干净地剥掉羞耻，身体充满戏剧性，日常生活中的姿态被注入了能量，人类的本性尊崇于自然，又怎么会是堕落？艺术就应该赞美生命。拥有美的不仅仅是神，而人作为神在人间的样本，同样具有这样的美感。在作品中，人们是否看到了神的人性？

戈雅让我们学会用另外一种方式看世界，他的作品完美地展现了一个艺术家如何将全身之力贯注于一瞬间视觉感受的能力。

普拉多美术馆里，戈雅的作品丰富到可以贯穿他的一生。

年轻时的戈雅果断明快，有着典型华丽浪漫的宫廷风格。是什么原因让他几乎在一夜之间变得黑暗怪异？他的视觉语言被认为是现代主义的先驱，对现代绘画产生了极其重要的影响。欧洲绘画界给了他极高的赞誉——近现代绘画是从戈雅开始的。他的创作生涯，穿越了洛可可和现代绘画艺术之间的整个时代。

每个人的生活都有价值，区别在于通过什么形式去凝结。艺

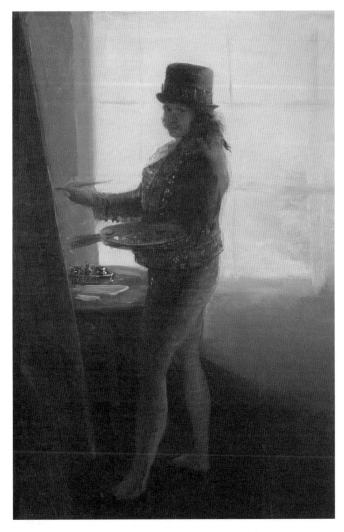

《在画室的自画像》（*Self-Portrait in the Studio*），戈雅，1790—1795年，布面油画。现藏于西班牙马德里圣费尔南多皇家美术学院。

术家是幸运的，相比大部分无名者，他们的记忆和思考能够被看见和物化，成为人，乃至一座城市的价值体现。面对这样的作品，我总是感到温暖，来自可贵的生命经验，毫无畏惧的意志。这些作品记录着人们曾在思想的宇宙里，走到了多远的地方。

时间永远在重复一个题材：生命的溃败。但它最后还是被艺术家击败了。艺术家告诉时间，不需要太多限制和标准，把你自己也放到时间进程里来。人类的作品正是因为经历了时间，才让一代又一代的人汲取着精神力量。

7

自19世纪初拿破仑南下到西班牙内战，马德里经历了近一个半世纪的战火。

众神离去，世界被淹没在黑暗中。失去听觉的戈雅，在目睹了人类的残暴兽性后，不再信仰宗教，选择离群索居。

1812年，戈雅的妻子霍塞法去世。之后，68岁的戈雅与一位24岁的有夫之妇莱奥卡迪亚同居，并于1814年生了一个女儿。1819年，73岁的戈雅辞去公职，搬到马德里郊外隐居，隐居处的这栋房子则被前主人取名为"聋人之家"。在这里，绘画成了他表达悲怆的方式。他的内心世界开始封闭起来，长成了一片幽暗的森林，他和他的艺术都走向深不见底的黑暗，走到无人之境。

戈雅画在聋人之家墙壁上的作品被称为"黑色油画"。这些作品用来摧毁现实，同时也摧毁掉了那些所谓的荣耀。他拿掉了曾经热爱的色彩，仿佛是一面面黑色的镜子，戈雅在面对自我的时候释放出了强烈的原始冲动，也释放了过去藏匿于他光鲜作品光环背后的阴影。残酷与不和谐都变成暗示并相互连接，在戈雅看来，这同样是世界的基础，世界的丰富性里包含着黑暗。《稻草人》中，阳光下被高高抛起的稻草人，像极了被命运之手操控的我们，到了后来的《飞行的女巫》[①]，这一次被抛起的就是人类；《蒙眼游戏》里寓言的黑暗最终变成了《圣伊斯多罗的朝圣》里歌手的失明。

戈雅曾经提出一个问题，作为一个人，到底意味着什么？

画面阴暗、怪异，人物形象狰狞恐怖，邪恶的力量昭然若揭，而卑怯无知的人们依然在朝拜恶魔。凝视这些面孔，我们直接看到人类的扭曲、绝望和恐惧。他画笔下的神灵也呈现出人的癫狂，在《噬子的农神》里，残忍的农神撕咬吞食自己的孩子，血腥中透露着狂欢。

戈雅用理性驱魔。

他在这一系列的作品里再次展现出惊人的创造力和想象力，透露出面对生命不可避免的衰朽的无力与愤怒，以及与日俱增的

① 《飞行的女巫》（*Witches' Flight*），戈雅，1797 年，布面油画。现藏于普拉多美术馆。

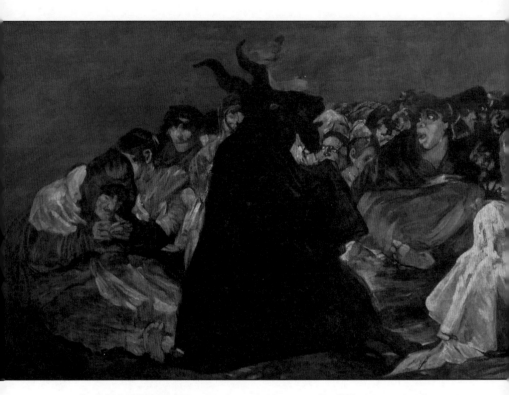

《圣伊斯多罗的朝圣》（*The Pilgrimage of San Isidro*），戈雅，1820—1823年，
综合材料壁画转移至画布。现藏于普拉多美术馆。

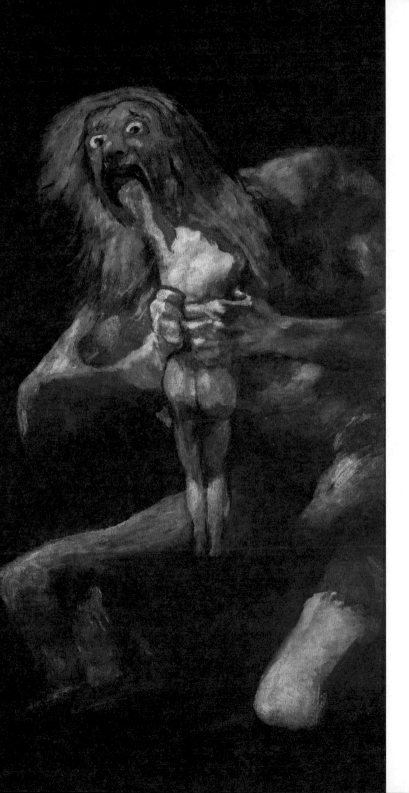

孤独感。戈雅后期的作品幽闭得让人喘不过气。现实世界支离破碎，人类最终的命运被他埋进笔触里。没有人能真正完整解读，而这些作品的意义并非理性或者感性就能解答，画面中阴暗的力量冲破了所有的边界。

在完成这些作品后，黑暗的命运最终将戈雅吞噬，他的眼疾严重恶化，几乎失明，直至离世。有后人说，黑暗中，戈雅留下了现代艺术的火种。70年后，这些墙壁上的作品被小心地转移到画布上。他曾经以为这些作品的欣赏者只有自己。

而我在走近这些画作的时候，就像走向一个个深渊，感觉到绝望。

8

戈雅的暮年，在法国波尔多度过。在此之前，他曾在巴黎短暂停留了几个月。1823年，法国军队把绝对权力还给国王费尔南多七世，西班牙恢复王权统治，自由派人士受到迫害。虽然后来戈雅获得了特赦，但他没有回到马德里。

1824年，78岁的戈雅选择定居在波尔多。在波尔图尔尼大街

《噬子的农神》（*Saturn*），戈雅，1820—1823年，综合材料壁画转移至画布。现藏于普拉多美术馆。

上的一所房子里，戈雅虽然身体虚弱，健康状况不佳，但他依然坚持创作，他知道自己还有着源源不断的创造力，他不甘心。正是他的雄心让他能够面对一生的起伏。这个阶段，他完成了《波尔多的挤奶女工》①以及版画《波尔多斗牛》组画，印刷版上的介绍是："弗朗西斯柯·戈雅先生，西班牙首席宫廷画家，皇家桑·菲尔德美术院院长，于1826年80岁高龄，在波尔多创作并制成了这四幅版画。"

在与儿子的书信中，戈雅流露出对于故土的思念，他的困境与失望。"在我们这个可笑的小小人间，帝王们能对天才赐予头衔，但他们却不能把天才给予有头衔的人。"

离世前，戈雅创作了一幅名为《我还在学习》②的素描。画面上是一位驼背的老人，蓬乱花白的头发和胡须垂到胸前，老人双手都挂着拐杖，姿态颤颤巍巍，但依旧充满尊严。老人睁大了眼睛，是凝望，也是迎战，他面对着时间，立下战帖。明明走过了漫长岁月，但依旧还要通过学习接近永恒。

1828年4月16日，戈雅与世长辞。

戈雅从未建立自己的门派。但他的作品对后来的现实主义画

① 《波尔多的挤奶女工》（*The Milkmaid of Bordeaux*），戈雅，1825—1827年，布面油画。现藏于普拉多美术馆。

② 《我还在学习》（*I am Still Learning*），戈雅，1824—1828年，纸上炭笔。现藏于普拉多美术馆。

派、浪漫主义画派、印象派造成了巨大的影响。杜米埃、马奈、毕加索等艺术巨匠从戈雅的创作中吸取了养分。他一生的作品，勾勒出西班牙乃至法国、欧洲的历史侧影。

1919年，他的遗体被送回西班牙，并安葬在了马德里郊区的圣安东尼教堂。这一次，马德里万人空巷，迎接游子的灵柩。

来到马德里的佛罗里达区，在喷泉的对面，远远地就能看到这座新古典主义教堂的拱顶。我有些迫不及待，因为拱顶内的壁画，就是戈雅所绘制的《帕多瓦的圣安东尼奇迹》。1798年，戈雅用了超过半年的时间来创作这幅作品。那一年，法国大革命已经爆发。

在灰色的天空下，圣安东尼使一位被谋杀的男子死而复生，借此证明这位男子父亲的清白。这个故事发生在里斯本，戈雅没有强调历史的细节。按照圆形拱顶的形状特征，他将簇拥的人群安排在了环形栏杆后面，每个人的神态各异，栩栩如生。当我们在教堂中仰视画作时，画中的构图和人物似乎开始旋转，透视效果显得拱顶上的人物、山、树和天空都在次第升起，我们和画中的一些人物一同仰视天堂，我们也和画中一些低头凝视的人目光交汇。这幅作品气氛和谐，自然生动。

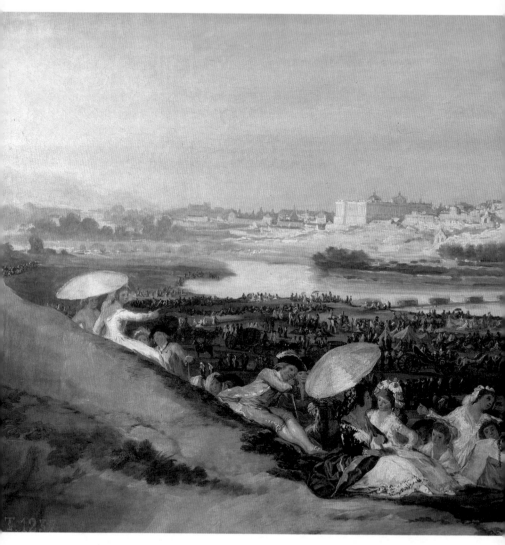

《圣伊西德罗草地》（*The Meadow of San Isidro*），戈雅，1788年，布面油画。
现藏于普拉多美术馆。

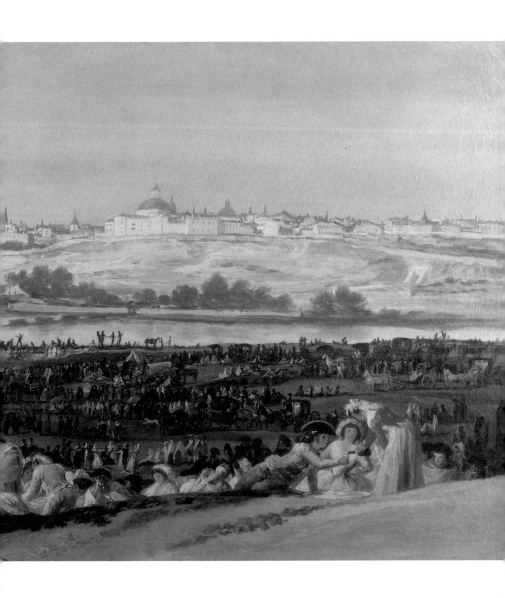

9

回到马德里，戈雅的记忆之城。

戈雅一生都背对着古典主义梦想，他热爱激情和阴影，拒绝
回归古代，强调创作者自身的能量。他曾在这里生活，这座艺术
的狂欢与日常的乐观一同生长的城市。他曾在这里创作，穿越了
洛可可和现代绘画艺术之间的整个时代。

夕阳落下，远远看到河水流动。曼萨纳雷斯河也一直流淌在
戈雅的作品《圣伊西德罗草地》里，这幅作品绘于1788年，是给
皇家造纸厂的底图。

画面里春光明媚，纵深辽远，视觉明快。曼萨纳雷斯河边的
一处高地的草坪上，马德里的青年男女在一起踏青游乐、起舞，
庆祝马德里守护神圣伊西德罗的纪念日。远处，聚集的人群一直
延伸到河边，过了河则是马德里城，皇宫和大教堂清晰可见。

踏上高地，远眺皇宫，日暮缓缓来临。生活的瞬间稍纵即逝，
但它依旧是艺术能够感觉和相信的真实。多年以前，我沿着戈雅
的作品想象马德里，这幅作品则印证了我对马德里最完美的想象。
盯着画面，艺术家创作出一种迷人的纵深感，视觉上的、空间上
的、时间上的，一种长久的托付。

　　大航海时代褪去，帝国的背影也渐渐模糊，但热爱这个城市的每个人，都感觉到了一种遥远的温暖，迎来了和世界谈谈自己的时刻。此生，晚年还会来得再晚一些。

Paris × Edgar Degas:
Reclusive Painter in the City

巴黎 × 德加
多情的城市终于等到了孤傲的画家

城　市：巴黎
博物馆：奥赛博物馆
艺术家：埃德加·德加

1

　　德加被巴黎大学法学专业录取的那一年，巴黎开始了大改造。

　　1853年，德加眼中的整个城市被推翻重建。时代飞速发展，世界的图景日新月异。蒸汽机、铁路、电报、电话，这一切让世界变小了。几年前，《共产党宣言》刚刚出版，世界到底会是什么样子，没有人能猜得到。每个现代人似乎都可以描绘自己眼中的未来。德加还不知道，他将见证以巴黎为世界文化首都的新世界。这一年，德加19岁，他把家里的一个房间改造成画室，还

申请成为了卢浮宫的抄写员，开始了法律专业的学习。这一年，21岁的马奈在巴黎古典主义画家的画室学习绘画；13岁的莫奈在画木炭漫画；荷兰乡村的一个牧师家诞下一名男婴，取名文森特·凡·高。

巴黎就是巴黎，像是一种毋庸置疑的口气。而这一切正是从巴黎大改造开始的，巴黎的美好时代，奠定了这座城市成为人类文明史中的现代首都的基础。

在德加决定从艺的5年前，1848年，《共产党宣言》发表。1848，二月革命①和六月革命②爆发，拿破仑政变上台，巴黎重建。拿破仑的军事冒险，普法战争③和巴黎公社④，新旧时代的交替，同样映射在了艺术创作上。这一年也是现代艺术的一个分水岭。那些年轻的印象派在还不是印象派的时候，追随着现实主义，开始把目光从乡村转向城市。

一百多年后，游客来到这座城市，幻想着那个美好时代——

———————

① "二月革命"是法国推翻七月王朝，建立第二共和国的资产阶级革命，"二月革命"确立起资产阶级的全面统治，为资本主义在法国的进一步发展扫清了道路。

② 1848年6月22日，愤怒的"国家工厂"工人游行示威，六月革命爆发。23日起，激烈的巷战持续了4天。最后，6倍于起义工人的政府军队和别动队镇压了这次起义，起义最终失败。

③ 普法战争是1870—1871年普鲁士王国（德意志国的前身）同法兰西第二帝国之间的战争。因争夺欧洲大陆霸权和德意志统一问题，普鲁士王国和法国之间关系长期紧张。

④ 巴黎公社（法语：La Commune de Paris），1871年3月18日至5月28日期间短暂统治巴黎的政府。

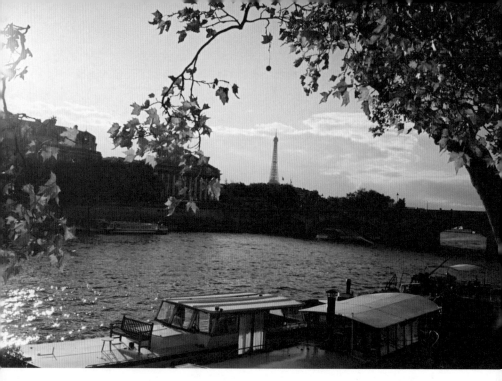

冬日的塞纳河，远处是埃菲尔铁塔。

满大街的咖啡店，里面坐满了学者、艺术家和作家。灵感蔓延在咖啡和香烟的香气中，夜晚，随随便便游荡一下，都能拾起充满创造力的美梦。

　　沿着塞纳河，眼前都是完成的画作，已经无处再下笔。巴黎大改造后，埃菲尔铁塔于1889年为巴黎万国博览会建造；满是穹顶的大皇宫和亚历山大三世大桥于1900年为举办第五届世博会建造；夏悠宫于1937年建造，塞纳河两岸成为世博会的主会场。这些建筑的出现，丰富了巴黎的城市格局，它们在原有建筑群的轴线上相互交织，相映成趣，让每一帧巴黎都值得被凝视。

早在这些建筑落成前，巴黎就在1855年和1867年举办了两次大型的世界博览会，向全世界展示其在经济、科技、文化和艺术方面的成果，成为真正意义上的世界之都，也成为现代都市文化的策源地。各国的王公贵族和政要都前来参观，巴黎收获了全世界的赞美，成为地球上最耀眼的坐标。同样，也给艺术家、诗人、作家带来了新奇的感官体验和无限灵感。

德加的巴黎是一个个横切面。他像是从这个城市穿城而过，不同阶级的生活在他的作品中成为独立的标本切片。

我不止一次地穿过亚历山大三世大桥，这是我最喜欢的巴黎风景之一。站在桥上，仿佛看得到时间，不得不感慨人无法第二次踏入同一条河，逝者如斯。德加肯定也无数次地穿过塞纳河。

走过大小皇宫，来到香榭丽舍大街。这条街连接着协和广场和凯旋门。每年临近圣诞，这条车水马龙的大街两侧都会变成圣诞市集。夜色降临，彩饰和摩天轮的灯光亮起，热红酒和美食，不禁让人想象起19世纪巴黎的夜生活。从诸多作家的小说里，我们能找到相关的描述，在德加、雷诺阿①、罗特列克②的画作中更有生动的场景描绘。巴黎的夜里满是香水的味道和流动的情欲，

① 皮埃尔·奥古斯特·雷诺阿（Pierre-Auguste Renoir，1841—1919年），印象派重要画家。

② 亨利·德·图卢兹·罗特列克（Henri de Toulouse-Lautrec，1864—1901年），法国贵族家庭出身，后印象派画家、近代海报设计与石版画艺术先驱，被人称作"蒙马特尔之魂"。

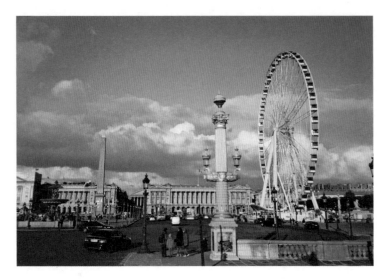

协和广场和摩天轮。

在台前和幕后，每个人都怀揣着心事。

1855年，德加放弃法学专业，考入巴黎美术学院，但是他并不欣赏当时学院派艺术教育故步自封的方式。因为家境殷实，德加沿袭欧洲画家的传统，远赴意大利学习三年。就在这一时期，他打下了扎实的素描和古典绘画基础。从佛罗伦萨、威尼斯、罗马到那不勒斯，古希腊、古罗马、文艺复兴、巴洛克……每个时代都在他的成长中留下印记，并映射到一生——质朴中彰显着人的崇高。

2

我们喜欢在不同的城市漫步。当然，城市的比较从来不是以高楼大厦为标准。每个城市都有自己的文化基因，也有自己的独特创造力，滋养出独特的文明。公元前5世纪的雅典，14世纪的佛罗伦萨，16世纪的伦敦，18、19世纪的巴黎和维也纳，20世纪的纽约，这些是人类文明史中丰碑一般的城市。

巴黎圣母院，2016年冬。

直到今天，漫步在巴黎的大街上，也如同漫步在奥斯曼男爵①的巴黎。他是拿破仑三世的官员，也正因为他对巴黎的规划和改造，让这个城市急速抵达了人类文明史中"黄金城市"之列。从1853年到1870年，巴黎发生了天翻地覆的变化。

大改造之前，巴黎的大多数市民还从事着传统工商业。1866年的人口普查显示，60%的巴黎市民靠"制造业"为生。可想而知，那时的巴黎，街头巷尾遍布着不同的手工业作坊，工人、匠人、小老板、生意人聚居于此长达几个世纪。就在这时，奥斯曼彻底改造了他们的街区，他们不再是这个城市的主流群体，而新兴的资产阶级和都市产业将成为历史的主角。不少作坊和小店变成了银行、公司、证券交易所、律师事务所、教育机构、政府机构。当然，也是他们给予了奥斯曼改造巴黎所需要的资本。

大改造历时17年，拆毁了2.7万栋老旧房屋，兴建了10万栋建筑，重建和新建桥梁8座，扩建公路70多公里，规划、建设了4个大型公园。新建的街道总计137公里，平均宽度25米，人行道长达230公里，点灯数量从1.5万盏增至3.2万盏，街边树木从5万棵增加到9.6万棵。这次改造使城市道路体系、城市下水道、

① 乔治－欧仁·奥斯曼男爵（法语：Baron Georges-Eugène Haussmann，1809—1891年），法国城市规划师，拿破仑三世时期的重要官员。因主持了1853年至1870年的巴黎重建而闻名。

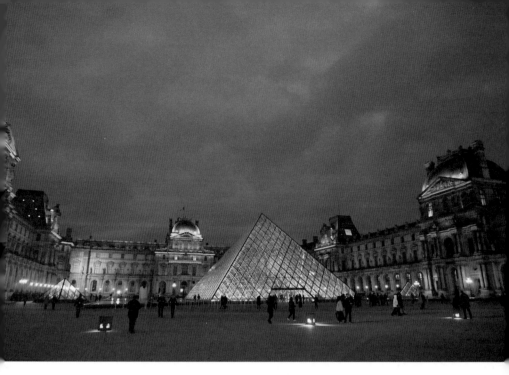

夜晚的卢浮宫外景。

供水等市政设施得到进一步完善，城市人口由原来的120万增加到近200万，城市生活变得更加美好，巴黎面貌焕然一新。拿破仑三世对此非常满意，一个现代意义上的首都诞生了。

3

协和广场的不远处就是卢浮宫，它是法国人热爱艺术的证明。从弗朗索瓦一世①开始，历代法国帝王和贵族对艺术品的收藏乐

① 弗朗索瓦一世（法语：François I，1494—1547年），被视为开明的君主、多情的男子和文艺的庇护者，是法国历史上最著名也最受爱戴的国王之一。

此不疲，除了炫耀权利和财富之外，上流社会的审美也得到彰显，卢浮宫从一个军事建筑变成举世闻名的博物馆。经历几届世博会后，在各自国家和家乡不被欣赏的艺术家和创作者们也开始云集到这里，创作群落渐成规模，有才华的人终将被赏识，艺术家们可以相互慰藉与激励，整个巴黎就是一个展示艺术的舞台，而且极具包容力。至此，巴黎和艺术家们相互辉映，彼此不可或缺。

如果让我选择一个艺术家的作品，拒绝解读、拒绝别人评论、拒绝归类的话，那一定是德加。德加的作品中有一种单纯、冷静的特质，它与人保持距离，以至于我想重新进入他的生活现场，揣测一下他眼中的世界。

无数艺术大师一次次地来到卢浮宫，德加也一样，他在这里成为一名抄写员。多年以后，他遇到自己的同伴，和他的红颜知己在这里看画。

1863年，德加在卢浮宫临摹作品时认识了马奈。之后，马奈将他带入了印象画家的圈子。德加受到马奈的影响，将他视为精神导师。确实，马奈和其作品所开创的现代性，和同时期的艺术家完全不同。也许当年就是这样：马奈带着德加，走出了卢浮宫，径直朝蒙马特走去。

从卢浮宫往北看，能望见高耸的圣心堂。这座教堂白色的瘦高的穹顶下面，就是一个多世纪以来艺术家云集的蒙马特高地。19世纪60年代，以马奈为核心的"一小撮"绘画上的叛逆分子，

一批不甘受传统艺术束缚、志在革新的艺术家们，在这里的盖尔波瓦咖啡馆讨论艺术，激烈辩论。如果时间倒回，我们能在这里遇到莫奈①、雷诺阿、西斯莱②、巴齐耶③、毕沙罗④、塞尚⑤、马奈和德加。马奈较为年长，也小有成就，所以成为这里的精神领袖。而德加也因其对艺术的独特理解而受到众人的肯定。他和印象派最早的契合点是色彩。

　　这些年轻的艺术家们还经常一起相约到户外作画，探索新的艺术语言和方法。在印象派还不是印象派的时候，他们走在现实主义写实的道路上，走出画室，大量写生，描绘着亲眼所见的风景和生活。每当他们一边收拾着自己的画具，一边兴奋地感受天色和光线变化时，德加缺席了。他拒绝臣服于自然带来的快感。

　　德加不太关注风景。在留给世人的1600多幅作品中，为数不

① 克劳德·莫奈（Claude Monet，1840—1926年），被誉为"印象派领导者"，是印象派代表人物和创始人之一。

② 西斯莱（Alfred Sisley，1839—1899年），法国画家。主要画风景画，曾多次参加印象派绘画展览。

③ 弗雷德里克·巴齐耶（法语：Jean Frédéric Bazille，1841—1870年），曾在古典主义格莱尔画室学习，在那里结识了同学莫奈、雷诺阿和西斯莱，他们组成了"四好友集团"，经常走出画室到大自然中去写生。1870年11月在普法战争的战斗中逝世。

④ 卡米耶·毕沙罗（Camille Pissarro，1830—1903年），法国印象派大师，唯一一个参加了印象派所有8次展览的画家。

⑤ 保罗·塞尚（法语：Paul Cézanne，1839—1906年），法国著名画家，后期印象派的主将，从19世纪末便被推崇为"新艺术之父"，作为现代艺术的先驱，西方现代画家称他为"现代艺术之父""造型之父"。

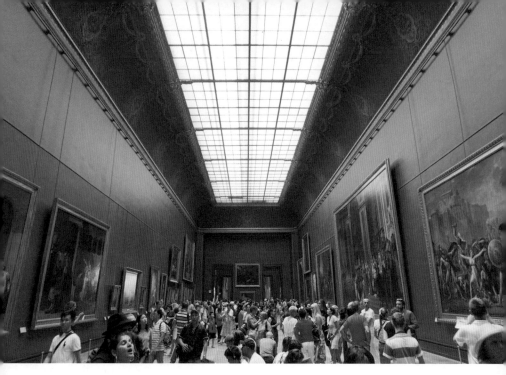

卢浮宫大画廊。

多的风景作品都不是写生，而是他在画室里凭借记忆创作的。印象派中的莫奈、塞尚等人都迷恋自然，长久地保持观察和记录。莫奈通过模糊的瞬间营造出永无休止的光影变化，塞尚那样把块面和体积转化为色彩。而德加则关注都市与人的内心，现实生活中动态的刹那。德加在1887年的一次谈话中说："当我们爱着大自然时，我们从来也不知道她同我们是否两相情愿。"德加更喜欢描绘现代生活——现代人的都市生活。他通过精准捕捉这些动态变化的瞬间来记录现实，不去美化巴黎，也不藏进隐喻和诗意。

1863年，学院派与现实主义的斗争愈演愈烈。学院派风格当然是学术权威，维护主流艺术家们的利益，而当时还不叫印象派

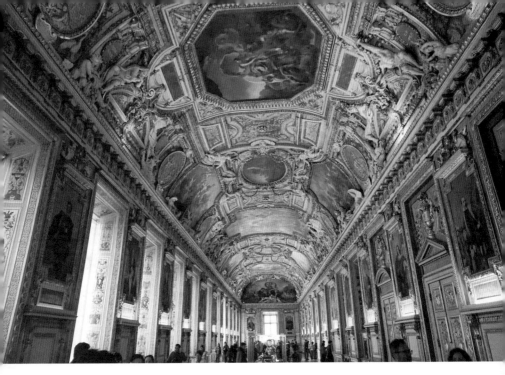

卢浮宫阿波罗画廊。

的几个现实主义画家登场。马奈《草地上的午餐》落选官方沙龙，但学院派之外的艺术家们据理力争，拿破仑三世居然同意让未被入选的4000多件作品参加"落选者沙龙"。拿破仑三世的意思是，既然艺术家们觉得学院掌握了话语权，那摆出来让大众评评理吧。当然，沙龙上的嘲笑声不绝于耳，但引起的轰动远超官方沙龙。后来，当艺术家们申请再次举办"落选者沙龙"时，官方拒绝了。

　　那年，波德莱尔在《现代生活的画家》一文中，为现代性做了一个悖论般的定义：现代性就是过渡、短暂、偶然，就是艺术的一半，另一半是不变。

　　1870年，普法战争爆发，巴黎被占领，德加入伍成为一名

步兵。在一次射击训练中，德加发现自己看不清楚靶心，经过检查，他患了眼疾，右眼基本丧失视力。难以想象，一个骄傲的艺术家，信奉着上帝赐予天赋的人，宝贵的视力被削弱了。

与此同时，印象派艺术家的集会因为普法战争而暂停，直到1871年战争结束后，他们才再次回到蒙马特的盖尔波瓦咖啡馆聚会。经过十年的探索，这些艺术家的风格趋于成熟，在他们的心里也酝酿着一场战争——在他们探索的新绘画和当时的学院派之间。

4

1873年，年轻的艺术家们组织了"无名画家、雕塑家和版画家艺术协会"，决定自己办展览。1874年，画展如期举办，30位艺术家，160余件作品。如今大名鼎鼎的印象派一词就来自那次展览——一个讽刺作家、记者看完展览后在报纸上写了篇文章，讥诮其为"印象派"。"印象派"这个名字开始传播，连艺术家们自己都直接采用，虽然艺术风格和理解不同，但是在独立和反叛的态度上，大家在一个阵营。至此，印象派诞生了。

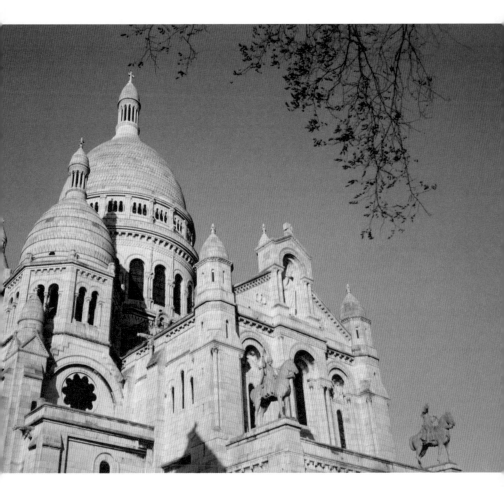

蒙马特的圣心堂（法语：Basilique du Sacré Coeur）。教堂建筑风格独特，兼具了罗马式和拜占庭式。

这个阵营背后，就是新兴的城市资产阶级。他们在这群艺术家身上看到了自由的生活艺术。如同他们所代表的新巴黎的城市生活一般，感性、自由，充满欲望。他们都在争取着某种合法性的地位——在城市里，在艺术上。

虽然巴黎改造止于1870年，但是许多未完工的项目依旧在继续。新兴的资产阶级占领了巴黎，创造着属于自己的城市，他们正构建着世界上最具现代性的城市。那么，艺术上呢？他们需要全新的、和过去不同的，代表了时髦潮流的作品流派。他们不再附属于过去的权贵，也脱离了乡村趣味，抛弃了古典审美。印象派的出现正逢其时，成为这些新的社会精英彰显自己品位与财富的价值标尺。而印象派也找到了自己的归宿，正式登堂入室。有教养的资产阶级们，让这一派别的作品有了市场和流动性。

巴黎所呈现的都市生活，是1850年往后一个半世纪，艺术所关注的焦点。这座全新的城市给了艺术家们新的主题，他们开始用不同的眼光看待眼前的世界。新的巴黎，是一个流动的、变化的奇观，这里不再需要宏大史诗般的叙事。满大街的咖啡馆、剧院、马戏、舞会、赛马会，人们的生活达到了前所未有的丰富。

从那时起，美术作品中的巴黎，不再是空洞的城市风景，她变成了充满人的视角的精神景观。不可否认，现代城市的进程直接影响了印象派的诞生。而谈及印象派，也必然要谈到这座城市，从这里开始，影响了绘画艺术看待世界的方式。在艺术品中找寻

现代性，也要从那个时代开始，其艺术创作所反映的是人关于个体的真实感受。

德加的基本功都来自文艺复兴以来的传统绘画练习，传统当然有其精华，德加深知传统在人文领域、绘画审美训练等方面的益处，所以并没有一哄而上跟随着当时年轻的创作者为反传统而反传统的喧闹。在他的作品中，无论是哪个时期都透露着一种冷静和稳定感，这是基于一个创作者思维体系的成熟，也源于他的独立与自信。

1874年以后，一群年轻的艺术家从传统的视线里脱离出来，走入另一种风景。他们不同于传统学院派的美学体系，更在意自然环境下光线的瞬息万变，画笔对于世界的描述可以不尽客观准确，只需要如同模棱两可的语言般描述那种氛围。于是，有了"印象"。印象是主观的、速读的、模糊的、意识的、并非准确的、感受强烈的。

关于蒙马特的故事很多，这里是宗教圣地，艺术家聚集的广场和咖啡店。很多部电影在这里取景，写满了不同语言"我爱你"的墙，风流又多情。自从普法战争以后，著名的红磨坊开始营业。艺术家罗特列克绘制了一系列以这个歌舞厅为主题的作品，那穿着长裙，扭着丰满腰臀，高高踢起大腿的康康舞女郎，使得游人们对这里趋之若鹜。

每次我来到这里都是临近下午和黄昏。坐在圣心堂前面的台

阶上，可以远眺整个巴黎的日暮。

5

曾经有人问我如何准确地定义印象派？我开玩笑说，就像是近代中国汉语的白话文运动。对传播新思想，繁荣新创作，推广新艺术形式，起了重要作用。印象派因此获得了合法地位。

那么，印象派到底在哪些方面和传统的学院派不同？

首先，在笔触上，印象派不再细腻逼真，而是用厚涂、短暂、密集的画笔表现基本特征，快速、直接地获取形象、光感。其次，在色彩上，印象派的色彩运用不是反复调匀颜料后涂抹晕染，而是用色彩的细小笔触密集排列。观众需要在一定距离外观看，通过视觉产生色彩融合和跳跃的效果。再次，印象派对于环境的表现，光线、色彩的运用都极为跳跃，色彩之间相互映射，而且画面中没有黑色，它靠对比产生，也是所有色彩的整合。最后，印象派的构图极具现场性。人类在1830年前后发明了摄影，这一现代技术直接影响了印象派画家的创作。他们的构图更为随性，没有束缚，并且力求抓住动态。德加最善于抓住这种瞬间之美，自然和流畅取代了刻板的构图，甚至带来强烈的戏剧张力。他懂得，瞬间的、多变的、不可捉住的才是永恒。

1874年印象派画展后，德加从沙龙里走出，他不满意自己被

归类为某个团体或者某种特质。他认为每个人的性格、思维和作品从本质上都是独特的。他离开了现场，并没有出现在人们的视野里，也拒绝再参加任何团体和流派的展览。

德加性格暴烈，经常让从不拿起画笔创作的文人和评论家闭嘴。在他看来，不是每个人都有资格谈论艺术和绘画。德加晚年的好友，诗人保尔·瓦雷里[①]曾经在回忆录中这样描述德加："他不仅高贵庄重，更重要的是他执着、睿智、充满活力、内心细腻而忧郁；他的想法总显得绝对，他的判断看上去永远严密。"显然，德加不合群，不健谈，也不怎么认同别人。他确实骄傲，但是他先让自己拥有了骄傲的资本。

"德加拒绝'简单'，正如他拒绝任何非独属于他自己思想的东西一样。因此，他只能寄希望于自我认可。因为外界给予他的只有最尖刻、最难以接受的批判，而且一贯有加。没有谁比他更切实地藐视地位、利益、财富和荣耀了。"瓦雷里写道，"极少会对什么事情说好话的德加对于评论界和理论家也从不客气，到了晚年更是絮叨有加。他常说，缪斯们从来不讨论什么问题，她们整天都在工作，各干各的。"[②]

① 保尔·瓦雷里（Paul Valery，1871—1945 年），法国象征派诗人，法兰西学院院士。作有《旧诗稿》（1890—1900）、《年轻的命运女神》（1917）、《幻美集》（1922）等。
② 《德加，舞蹈，素描》，保罗·瓦雷里著，杨洁、张慧译，华东师范大学出版社，2018 年。

德加从不做表面文章，骨子里是高贵庄重的。如果说高贵源于贵族家庭的教养，"他将永远保持不被触及、不被改变的状态，唯独服从艺术给予他的至尊意志"。①

在瓦雷里亲历的故事里，德加的性格更加鲜明起来。他宁可说自己是写实主义，至少，现实是德加创作的根源。和视觉优先的印象派不同，看重记忆后重新输出的德加注重自我的真实感受。

得益于长期学习传统艺术作品，德加在发展自己的创作风格时并未完全背离传统，相反，他将传统与自己的风格相结合，和时代相呼应。他运用古典素描的技法和线条，结合鲜艳的颜色和动感流畅的笔触，使画面上产生了令人震颤的视觉效果，通过色彩打破了形的禁锢，但同时又完全保留了素描的魅力。

也正是因为素描的功底，让德加在通过画面捕捉动态瞬间的时候得心应手。而这些动态的画面，不是眼前的即刻捕捉，而是他回忆时脑海里翻飞的瞬间意象。也正是这一点，德加和当时的印象派画家们产生了本质的区别。他不写生，但是他观察、记忆，别人用眼睛看事物，他用心感受事物，最后再在画布上还原成视觉作品。眼前的印象，脑海中的印象，两者重叠在一起二次曝光，世界不再是眼前的世界，事物在脱离了自然的束缚之后再次回归。

所以，观看德加的绘画，就是观看他的记忆。记忆是什么？

① 《德加，舞蹈，素描》，保罗·瓦雷里，杨洁、张慧译，华东师范大学出版社，2018年。

意识。意识真实吗？真实，也不真实。德加并不讨论真实性，而是将记忆幻化成客观之物。

在德加看来，既然是印象，就绝非只是眼睛的印象，而是记忆与心智的印象。他说："如果你把记忆的东西用素描形式固定下来岂不是更好，那就是想象力加记忆力共同产生的变相作用，这样就会得到更强烈的印象，也就是说，这才是真正东西的再现。只有在这时你才会认识到你的回忆，你的幻想从自然权威束缚下解放出来，该是多么宝贵。"[①] 尽管视力减退，但凭借出色的观察力和记忆力，加上纯熟精准的素描手法，德加从未放弃用线条和色彩来捕捉动态。

德加是一个严肃的人，这可以从他的每一幅作品里得知。他的主观意识统领了每一个笔触、每一根线条，但他并不满意。他的绘画不在于最后呈现什么样的作品，而是为了追求极致的过程。看他的素描，画了又画，一遍一遍，仿佛西西弗斯[②]一般，执着、否定、肯定，充满怀疑。

德加借助构图和视角来强化瞬间感和在场感，这种方式更接

① 《德加，舞蹈，素描》，保罗·瓦雷里著，杨洁、张慧译，华东师范大学出版社，2018年。
② 也译作西绪福斯，希腊神话中的人物，与更加悲剧的俄狄浦斯王类似，西西弗斯是科林斯的建立者和国王。他甚至一度绑架了死神，让世间没有了死亡。诸神为了惩罚西西弗斯，便要求他把一块巨石推上山顶，每每未上山顶就又滚下山去，前功尽弃，于是他就不断重复、永无止境地做这件事。西西弗斯的生命就在这样一件无效又无望的劳作当中慢慢消耗殆尽。

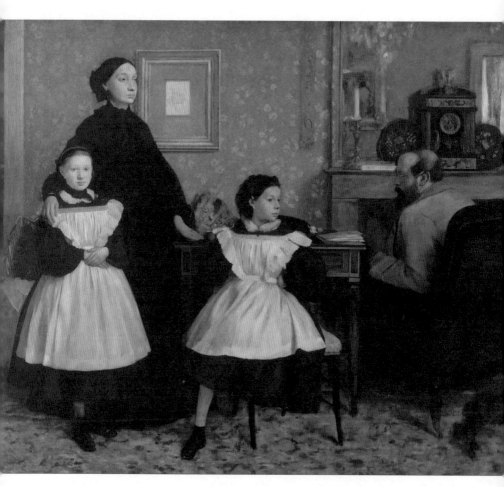

《贝里尼一家》（*The Belleli Family*），德加，1860—1862年，布面油画。现藏
于奥赛博物馆。

近于现代摄影。俯瞰、仰视等构图经常出现在他的作品中，不同角度的透视和倒置，使得他的画面被几何线条大面积分割，人物也无须置于画面核心，甚至身体构图都不是完整的，常常出现偏离、倾斜的感觉。远近景的强烈对比，让整个画幅处于对比的状态，表现出强烈的空间氛围。室内环境成为浓缩的情绪容器，其中的人物依旧在变化中运动——德加通过线条增强了动感和真实

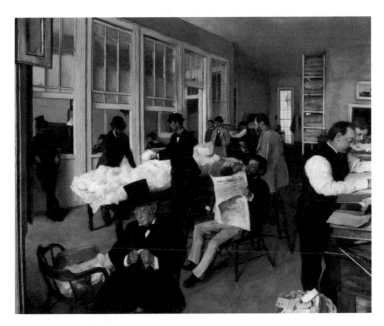

《新奥尔良棉花事务所》（*A Cotton Office in NewOrleans*），德加，1873年，布面油画。现藏于波乌美术馆。

的质感，他将生命视为无数个灵动的瞬间。德加捕捉动态的纯熟风格和技法直接影响到了后来的表现派艺术。

和广袤的自然环境相比，室内更像是人的内心世界。德加在这一领域挖掘出丰富的心理内涵，相同和不同的题材也呈现出完全不同的角度和多变的表达，他关注现实又营造戏剧化的场面，成为印象派不可或缺的重要部分。

这种风格，在当时必然成为少数，甚至唯一。我个人认为，德加是那种在哪里都不合群的人。去参加印象派展览，我猜他也是希望找到共鸣，甚至，是为了证明自己有多出色，而非表明自己与其他印象派画家是同道中人。

我自己有个微不足道的经历。初中时期，班里去春游，老师把同学们按照各种兴趣分组，有远足的、打牌的、踢球的，我觉得这些组都没有自己想去的便迟疑了一下，几分钟以后，我没有做选择，就被老师认定为不合群。从她的眼神和语气中，我感觉到她似乎希望我主动找到一个小组收留我。于是，我只好沉默着服从。我不知道德加当时是否也是这样？如果我足够认可自己的"不同"，我会选择不去参加那次春游。但有时候集体就意味着看似正确的选择，让排除"不同"具备了合理性，其实身在集体的每个人都有着自己的感受。至少从那次以后，我明白一个道理，内心的喜悦从不骗人。我接受了我的"不同"；对于别人的不同，应该保持理解与尊重。

后来，德加与印象派中的几个画家形同陌路。

如果凡·高的特征是孤独，那么德加就是孤傲。都说性格是不治之症，这一点在艺术家身上尤为明显。

6

1865年，奥斯曼大街上，春天百货①落成。19世纪末，老佛爷百货②落成。这条拥挤的大街上，呈现着一个活生生的现世——琳琅满目的商店、咖啡馆、剧院，巴黎告别手工业时代的嘈杂，变得悠闲、享受、充满物欲。街头有了城市景观，人们可以相互观看欣赏。时至今日，这座城市咖啡馆的座位都面朝着街道，如同面对着舞台。

这条大街如今依然热闹非凡，使得购物是在巴黎必须完成的事项之一。德加曾从这样的大街上走过，在他的画面里，有着珍贵的巴黎城中时尚生活的记录。德加是印象派中鲜有的记录当时女性消费行为的艺术家。在他的女帽店系列里，我们可以看到诸多动人的瞬间。

① 巴黎春天百货（Printemps）创立于 1865 年，位于巴黎市中心，距离卢浮宫博物馆、卡尼尔歌剧院、香榭丽舍大街步行仅几分钟之遥。

② 老佛爷百货，由法语原名 Galeries Lafayette 音译而来。它诞生于 1893 年，占据了奥斯曼大道的 40 号，紧邻巴黎歌剧院。

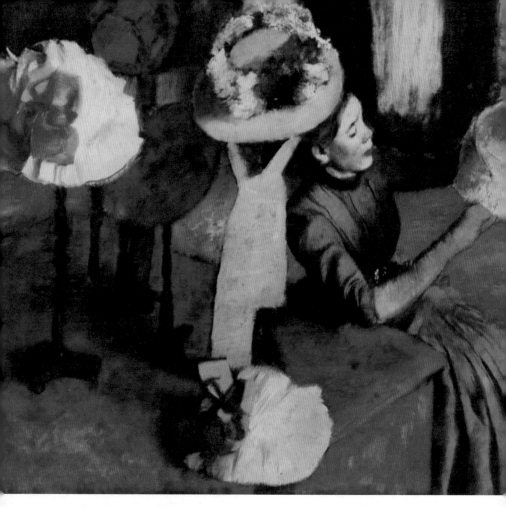

《女帽店》（*The Millinery Shop*），德加，1884年，布面油画。
现藏于芝加哥艺术学院。

 画面上，一位制作者正在专心缝制一顶帽子。整个画面的视角是俯视的，桌上陈列着已经完成的帽子。工匠专注投入，完全没有意识到画家和观看者正在近距离地欣赏她制作帽子的过程。从制作者到消费者，同样是女性，这一角色在德加的作品中有着

微妙的转换。

现代人的头脑善于算计，精确周密，"多少钱"是心理对货币代表的生活价值的直接反应。社会普遍特征是，可购买。

时尚是什么？是自我迷失和陶醉。同时期，欧洲柏林的西美尔①对时尚作出了精准的剖析。德加同样对此予以深刻的观察，只是通过不同的方式和语言。所谓的时尚美学，依然围绕着人和其相关的社会阶层。没有比较与差异，时尚无处立足。因而，时尚的多变是必然的。

多少人在面对镜子，穿上新装的时候，才发现自己真的在这一瞬间变得美丽？画中的女人在审视自己，德加在审视一个时代。以《女帽店》为例，一系列时装店主题的作品中，人和人之间依旧存在疏离感：那种落寞的、无法融合的、拿捏不准、不确定的情绪。时代在变化，忽略人的细微感触，每个人都有着自己的敏感内心，无法敞开又渴望关注。

瓦雷里记述中的德加"光彩夺目但又令人难以忍受"，"浑身散发着极致、欣悦，也有凶神恶煞。他揭穿一切，模仿嘲弄人，毫不吝啬地抛出他的俏皮话、寓言故事、箴言、戏言等所有能够

① 格奥尔格·西美尔（Georg Simmel, 1858—1918 年），也译作齐美尔。他同马克思、韦伯一道并称为现代资本主义理论三大经典思想家。主要著作有《货币哲学》和《社会学》，是形式社会学的开创者。

显示其智慧、其最督导品味和最精准、最明晰的激情的东西"①。他说德加总是表现出这个世界上能有的、最坏的性格。

无畏又刻薄，德加有着一种源自理智的粗暴。但在观察女帽店的时候，他收敛了，甚至变得极为克制。

当然，这不是女性的赞歌，也不会无故像雷诺阿一样，让甜蜜满溢在整个画面上，德加依旧是截取一瞬。粉彩的笔触看得出绘画时的速度，这种速度要抓住他脑海中的吉光片羽。德加的素描很硬，带着毋庸置疑的意志。这位艺术家骨子里就是一副笔触硬朗的素描。一个斯巴达式②的人、斯多葛主义者③、冉森派④艺术家。

如今这条大街是安静不下来了。每天潮水般的顾客从全球涌来。一个世纪以前，世界还不是现在的世界，现代人的审美和生活方式几乎就已经被那个时代的思想先驱和创新者定格。一些人知道方向在哪里，一些人享受就在这条大街上漫游的过程。

① 《德加，舞蹈，素描》，保罗·瓦雷里著，杨洁、张慧译，华东师范大学出版社，2018 年。

② 斯巴达式（Spartan），崇尚武力，纪律严明。

③ 斯多葛主义（The Stoics），认为世界理性决定事物的发展变化，在尊崇自然法的同时，思想极富时代精神，非常开放。

④ 冉森派（Jansenism），17 世纪上半叶在法国出现并流行于欧洲的基督教教派，受法国哲学家笛卡儿思想的影响较大。冉森派不仅从事宗教改革，还进行学术研究和文学、教育活动。

7

从春天百货和老佛爷百货走到歌剧院用不了几分钟。

巴黎歌剧院又称"加尼叶歌剧院"①，用的是建造者的名字。这栋建筑前无古人后无来者。

这座歌剧院最开始造成轰动，是因为它的风格无法归类。1861年，设计师交出图纸，拿破仑三世的妻子惊呆了，称它为"四不像"。它的风格既不是古希腊、古罗马，也不巴洛克或者洛可可，严格地说算不上新古典主义。但聪明的设计师用一句话点燃了第二帝国的骄傲——这是拿破仑三世的风格。

我喜欢从旺多姆广场走到歌剧院。那个广场中央矗立着44米高的铜柱，上面的战书由1805年在奥斯特里茨战役②中赢得的1200门炮熔化之后铸成。拿破仑站立在柱子顶端，一生的英勇战绩环绕着整个铜柱。铜柱与歌剧院对视。我朝着歌剧院走过去，帝国的荣光映射着夕阳的余晖。

① 巴黎歌剧院（法语：Opéra de Paris），又称为加尼叶歌剧院（法语：Opéra Garnier），由查尔斯·加尼叶（Charles Garnier，1825—1898 年）于 1861 年设计的。

② 奥斯特里茨战役，发生在第三次反法同盟战争期间。因参战方为法兰西帝国皇帝拿破仑·波拿巴，俄罗斯帝国沙皇亚历山大一世，神圣罗马帝国皇帝弗朗茨二世，所以又称"三皇之战"。拿破仑用 73000 人的法国军队赢了 86000 人的俄奥联军。

旺多姆广场上的青铜柱。

巴黎歌剧院。

　　如今再看这座歌剧院，华丽繁复，规模宏大，集合了多种建筑风格元素。大理石上雕刻着N，代表拿破仑家族光荣的名字。歌剧院有11237平方米，2200个座位，1600多扇门，334间化妆室，9200多盏煤气灯，450个烟囱，以及6319多级台阶，由103位艺术家参与装饰与绘制。

　　1875年1月5日，第一套歌剧《犹太少女》在这里上演，巴黎歌剧院正式揭幕。这座歌剧院故事很多。1896年，在歌剧《忒提斯与培雷》的第一幕正要结束的时候，悬挂在观众席上方的水晶灯因为短路走火掉下，一名中年妇女不幸死亡，这段故事后来出现在著名音乐剧《歌剧魅影》中。

德加喜欢剧院，他把目光落在了幕后，那些故事开始之前的故事，以及故事进行时并行于另外一个维度的叙事。所以，在一系列舞蹈和剧院主题的作品中，我们可以看到演员们在休息、准备、排练甚至放空。

德加自少年时代起就是歌剧爱好者。在他的作品《歌剧院的管弦乐团》[①]中，可以直观地感受到他身在剧院，但是并不只是聚精会神地关注舞台，而是连同座席上的观众、乐池中的乐手，以及幕后的演员都被他放进眼中，他将整个剧场环境变成一个现世的布景。作为观察者，他在如此动人的环境中，冷静克制，笔下的那些瞬间，准确得让人怀疑为何画家本人不被现场艺术所感染。

在印象派沙龙闭幕后，德加继续徘徊在巴黎歌剧院的舞台布景后面。有人对后台失望，相比光鲜亮丽的舞台，它是那么落寞和乏味，如同生活的真相。少有绘画作品涉及这一领域，但德加开启了新的题材。在不常见的舞台的背面，找到了符合他的审美关系——拿掉伪装，又刻意保持着距离的欣赏。

巴黎的夜非常迷人。作为城市生活的重要部分，介于艺术、社交、情色、娱乐之间，每一处都涌动着人的情绪。而艺术家的描绘则照亮了夜的舞台。

① 《歌剧院的管弦乐团》（*The Orchestra at the Opera*），德加，1870 年，布面油画。现藏于奥赛博物馆。

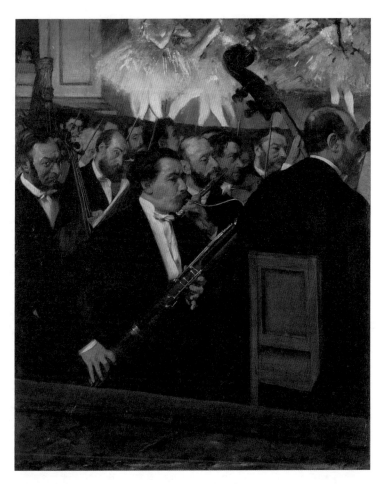

《歌剧院管弦乐队》（*Orchestra of the Opera*），德加，1869年，布面油画。现藏于奥赛博物馆。

《歌剧院的芭蕾舞课》(*Dance Class at the Opera*),德加,1872年,布面油
画。现藏于奥赛博物馆。

坐在剧场中观看表演的时候,我不禁环视了一下座席四周,
想象当年的德加如何在这样的公共空间中观察和记录。表演谢幕,
众人起身鼓掌,他侧身离席而去。这种公共空间中的视觉记录,
再一次让人感受到德加在人群中的格格不入。

从19世纪70年代开始,德加陆续创作了室内芭蕾舞蹈教室

系列，这一主题在德加的作品中越来越多。他通过素描、油画、版画、粉彩等媒介，记录着舞蹈中每一个灵动的瞬间。但这些瞬间所记录的并非舞台上精彩的表演，而是在这一瞬间幕后的许多细节。

德加画中的舞蹈演员大多不在舞台上，而是在上场之前，或者表演间歇，最多的是平日训练时的场景。偶发、随机，刻意、放松，这些女孩不知道自己的身体在什么状态下会被记录，而德加对于瞬间的捕捉已经跳脱了舞台上程式化的动作、运动设计。比起舞蹈，他更关心这具身体里住的人。从这样一瞥里，没有赞美，没有感叹，没有炫耀，而是将一个个年轻的身体还原到生活里，和普通人一样，她们有着自己的苦难与不幸，也有着刹那的欢喜和单纯的理想。

舞蹈不是一个动作，也不是一个时间段内的动态，而是一种生命方式。生命从来就不是静止的，舞蹈也不该从某个阶段中截取出来。所以，绝对的静止是暴力，无法捕捉运动即是无能。这一点，德加有足够的自信和骄傲，享受着技法和智力上的优越感。与其说是舞蹈，不如直接说那就是青春，燃烧的生命的峰值。

8

在巴黎，人群不再是单一的向心结构，对于权力的痴迷被现

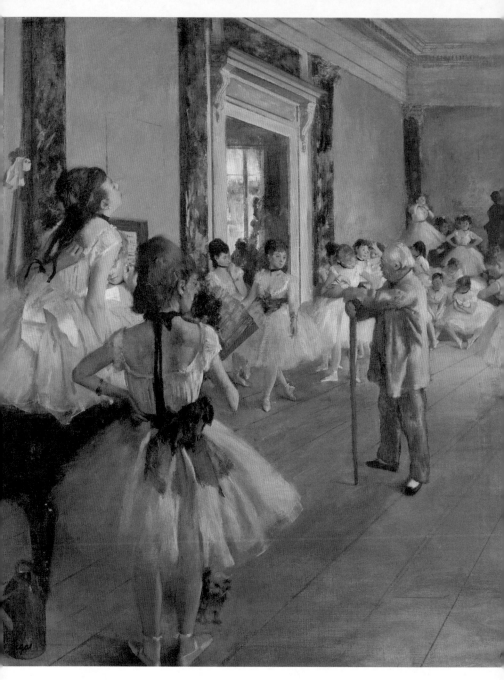

《芭蕾舞课》（*The Ballet Class*），德加，1871—1874年，布面油画。现藏于奥赛博物馆。

代都市的丰富性消弭殆尽。在绘画上，德加倾诉了他所观察到的放松与紧张，就像是这个时代的情绪，都在印象派画家的作品中得到释放。

《苦艾酒》，其画面的氛围影响了后世诸多艺术家，我从爱德华·霍珀①的作品中也能找到这种安静的疏离感。画面中的空间可以出现在任何一个城市，狭小，不值一提，人物也是，那种疲倦又涣散的眼神我们如此熟悉，常常出现在身边朋友的脸上。这样的氛围没有泄露任何立场，反而击中了许多看画的人。在这个空间里，一张小小的桌子，两个沉默的人，一杯沉默的酒，层次分明的心理结构，一段不用讲述但已经结束的故事。

我不愿意解读德加作品中人物的表情，虽然很多人会忍不住去这么做，但表情不能定义关系和人的特质。就算可以证据确凿地查到画中人物的故事和背景，我也不认为他们和作品有着本质的关联。作品之所以成立，不是因为它附属于某个人的肖像或某段传奇，而是它拥有自己的故事和魅力。德加的作品拿掉了符号感，画中人的茫然是因为看画人的茫然。别忘了，眼睛总是看到它们愿意看到的东西。

德加拒绝这座城市的虚荣。他的画笔里，去掉了巴黎的诗意

① 爱德华·霍珀（Edward Hopper），1882—1967 年，美国现实主义画家和版画家。其作品通过城市和乡村的场景，简洁、准确地描绘出现代美国孤独、寂寥的生活状态。

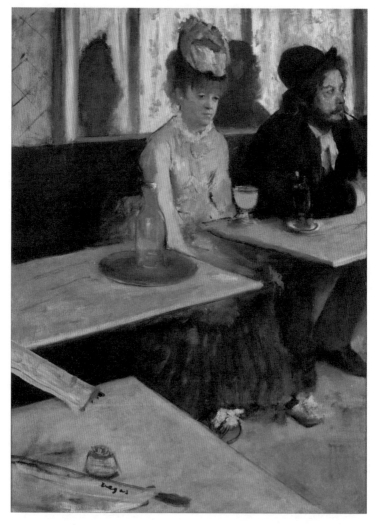

《苦艾酒》（*The Absinthe Drinker*），德加，1876年，
布面油画。现藏于奥赛博物馆。

和哲学隐喻。有人评论，他的作品视角冷静，存在一种尚未达到爆发、对抗的距离感。

走在街头，读着关于德加的回忆录，我非常享受这个过程，弥补了我无法正面接触德加的遗憾。我妄图用一种接近他的视角再次看待这座城市。透过他的作品，我不禁认为，他的内心必然如深渊般冷静和坚定。人性、非人性、写实或者印象，任何生活碎片都可以连贯成为现实，成为全部的人生，没有闲笔与口舌。

德加笔下的身体大多被深色的影调包围。德加的黑色来自古典绘画，这种稳定的颜色不仅仅是他绘画的基石，在这种色调上，再望向自然界。和印象派不同，德加痴迷于瞬息斑斓的影像和内心的感受，更注重一种带有戏剧张力的氛围。他在动态的环境中创作，赋予绘画强大的叙事性，如同吻合了舞台剧的三一律原则：时间、地点、行动保持一致性。通过人物关系的联结，交代出一个完整的故事。没有人能还原人生，但是，在不需要赘述环境和人物关系时，德加控制住了每个观看他作品的人的情绪。盯着黑色，或者藏在剧场的某个角落，你会发现，黑色并非黑色，而是所有色彩的总和。

在传统的绘画中，裸体是神圣的，唯有神才能展现圣洁的身体。生活中的人不能一丝不挂，但在大理石造像和绘画中，那些丰腴、健壮的身体，完美地脱离了现实，是美的象征。文艺复兴

《浴女》（*The Tub*），德加，1886年，纸板粉彩。现藏于奥赛博物馆。

后期的女性身体，代表着欲望的欢愉。如果提香[1]的画笔，对于身体来说是爱抚，那么德加的画笔则给身体注入了自由和绽放的能量。

德加笔下的身体是经历过现实生活的身体。在一些封闭的、私密的空间里，一些看似阴暗的角落，人的身体在其中蜷缩、清洗，坦诚裸露，放松地还原出内心的真实写照，每一个隐秘的角

① 提香·韦切利奥（Tiziano Vecelli，1488/1490—1576年），英语系国家常称呼为提香（Titian），意大利文艺复兴后期威尼斯画派的代表画家。作品涵盖肖像、风景及神话、宗教主题。他对色彩的运用不仅影响了文艺复兴时代的意大利画家，更对西方艺术产生了深远的影响。

落里似乎都藏着疼痛。他们弯曲、驼背，折叠出不同的姿态，德加从不刻意赞美也不追求记录皮相的美感。只是让人有了不同的角度去观察这些身体，读懂他们背后的时代。曾经有评论认为德加的视角是"钥匙孔中的窥视"，在我看来，这是准确的洞见。文明、规则、时尚，这些伪装统统被卸下，他的视角是一种判断，一种价值取向，更是生活在那个时代的芸芸众生的注解。

那么，那个时代的人的姿态应该是什么样的呢？像芭蕾舞蹈演员一样，在动态中绽放，还是像喝着苦艾酒在出神的人，抑或是那些在黑暗角落中擦拭身体的人？这是一个并非诚实就能回答的问题。或许应该反过来想，艺术家在通过对外界的描述，一次次地明确自我认知，从而抓住这个时代的感受和印象，让审美成为一种明确的意识。

芭蕾舞者、骑马者、棉花交易场所和股票交易所的员工，剧场舞蹈演员、洗衣工、熨衣工、制造师、妓女……德加的视角里透露出克制，自始至终。不少人说德加的这种关注就是同情，我不这么认为。没有人有资格去怜悯和同情另一个生命个体，德加到了这一刻也没有赞美生活。当然，这也不是敬意，而是用等比的生命时长去关注，平凡的、卑微的、庸碌的都值得被记录。这些作品有着强烈的后劲，宿醉一般让人反省繁华前夜发生过什么，让人懊恼和沮丧。用艺术抗击溃散的生活，成全所有人的失望，直面繁华城市背后的束缚和撕裂感。

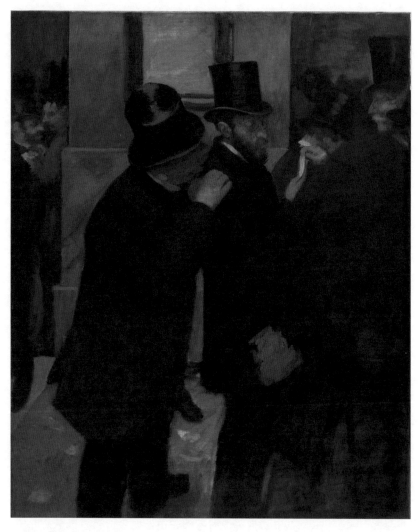

《证券交易所》（*Portraits at the Stock Exchange*），德加，1878—1879 年，布面油画。
现藏于奥赛博物馆。

"艺术倘若只表现出形状美和色彩，那就毫无意义，或者很有限。它的价值在于具体的真实而外，启示人们去发现探求它所隐藏的内涵；艺术如不使人们产生寻幽探秘的冲动，就不成为艺术。"[1]德加如是说。

德加反对尽善尽美的绘画方式。他所认为的完美不是美化，他也不在乎当时主流学院派所提倡的画面构图的整体性。据说为此，德加曾与雷诺阿发生过争执，认为雷诺阿过于美化了画面。而如今，我们也很容易从雷诺阿的作品里察觉到甜美的滤镜。

现实主义作家龚古尔[2]在自己的日记里这样写德加：他爱上了现代人，而现代人之中，他选中了洗衣工和妓女。那可不可以这么认为？德加更喜欢有故事的人，复杂的，为生活和时代所挟持的人？

9

德加离开印象派，这一点也不让人意外。原因很简单，他不想被归类。

[1] 《德加，舞蹈，素描》，保罗·瓦雷里著，杨洁、张慧译，华东师范大学出版社，2018年。

[2] 德蒙·德·龚古尔（Edmond de Goncourt, 1822—1896年），法国作家、文学评论家、艺术评论家、图书出版家，法国龚古尔学会创始人。

因为掌握真理和良好的业务，德加恃才傲物。他脾气乖戾，喜怒无常。在画室里，他像一头被囚禁的狮子，狂怒地来回走动，咒骂着世俗生活。德加决定以自己的方式进行创作，打破传统媒介的边界，将其推向极致。他是第一个真正意义上的独立艺术家。

直到晚年，德加还一直住在蒙马特，他很少和人走动。到了生活开始需要人照顾时，大家才发现这个艺术天才连一些基本的常识都没有。瓦雷里说德加是一个有些神经质、有时凶狠有时漫不经心的老头，冲动任性，没有耐心。他的公寓就在当年年轻画家们聚会的咖啡馆对面，他是最后一位居住在这里的印象派画家。

随着年事愈高，德加的视力愈发衰退，无法再进行绘画。但这怎么可能打败这个骄傲的家伙？没有视力，触觉还在。他变得更孤傲，更不容易被击垮。在没有学习基础的情况下，德加开始探索雕塑。它脱胎于记忆印象，同样取得了惊人的成就。他争分夺秒地创作，接受了命运的战帖。这一点我们一点也不吃惊，他那么要强的人，凡事都会做到极致。德加的雕塑翻制出不同版本，马和舞者最多。其中，28座《十四岁的小舞者》①的铜像在全世界各大博物馆都成为最重要的藏品之一。如法国奥赛博物馆、美国

① 《十四岁的小舞者》（*Little Dancer of Fourteen Years*），德加，1880 年，蜡像。该作品最初是用蜡雕刻而成，它穿着真正的紧身衣、芭蕾舞裙和芭蕾舞拖鞋，还戴着假发。如今出现在世界各地博物馆和画廊的 28 件青铜复制品是在德加过世之后铸造的。

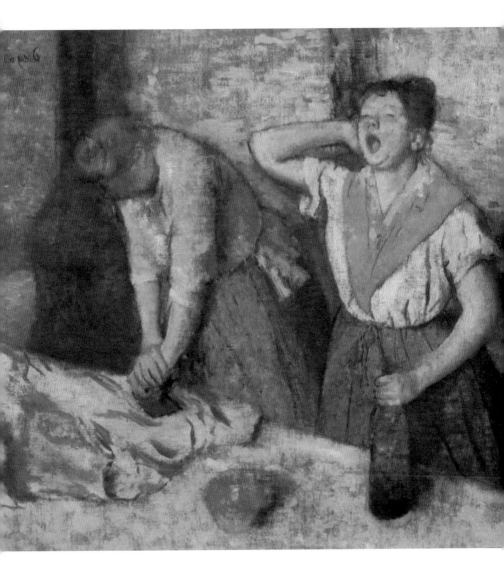

《熨衣女工》（*Laundry Girls Ironing*），德加，1884年，布面油画。现藏于奥赛博物馆。

大都会博物馆、英国泰特美术馆等。还有极少数藏于私人手中，拍卖价格屡创新高。

德加在每一方面都做得很好，这是优点，也是缺点，他因此而苦恼、不满、苛求一切。德加从不掩饰自己的态度，尖刻而不留情面，经常让人陷入难堪，对旁人的挖苦、嘲讽简直是信手拈来。

从始至终，眼睛只是媒介，眼睛看世界，但内心给世界回应。眼睛看到表象，记忆抓住规律。天啊，德加太严肃了。从他的主观意识就能看出，这位强迫症患者连对自己都无法满意，怎么会对世界满意？

一个难以被人接近的天才，身体流淌着贵族的血液，理智地站在潮流之外，勾勒日常的人生片段，如同勾勒着自己在城市里那微不足道的命运。德加用作品留给现在的人们与百年前巴黎交谈的机会。

10

塞纳河边，卢浮宫对面，就是奥赛博物馆。它的前身，是为1900年万国博览会修建的奥赛火车站。

这块土地也算风水宝地。19世纪中叶，这里原本是奥赛宫旧址，1871年毁于巴黎公社社员的一把大火。1898

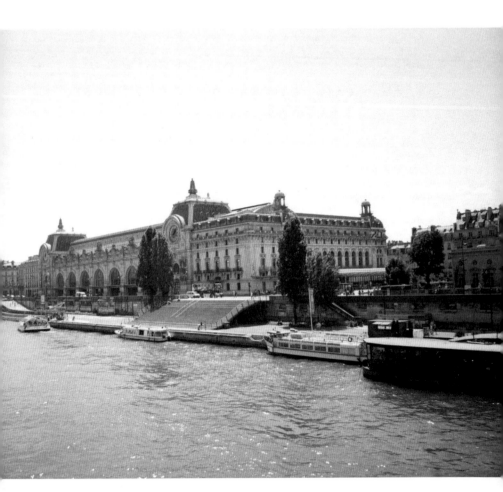

塞纳河边的奥赛博物馆。

年，为了迎接万国博览会，为来参加博览会的人提供便利的交通，这里被修建成火车站，在1900年7月14日法国国庆日落成。这里发生的过往如同一张张幻灯片叠加的影片。整个火车站采用石料和钢材结构，穹顶所使用的钢材数量就超过了埃菲尔铁塔，装饰、雕塑、绘画，使它看起来像帝国时代的一座宫殿。车站的高层是350个房间的酒店，站台上的火车开往法国西部和南部，每天出发的列车多达200列。当时，有艺术家夸赞它美得像一个博物馆。普鲁斯特[1]在《追忆似水年华里》里把这座华丽的车站设立为故事的背景。

随着时代的进步，车站原本138米的站台已经容纳不下越来越长的电力火车，于是车站开始没落，40年后被废弃，险些被夷为平地。在闲置了近47年后，这座设计精美的火车站被提议改造成博物馆。经过8年的改造，1986年12月9日，奥赛博物馆向世界敞开大门。

1848到1914年间创作的西方艺术作品，从绘画、雕塑、电影、摄影、装饰到建筑设计等门类的4700多件作品，均在这里得

[1] 普鲁斯特（Marcel Proust，1871—1922年），20世纪法国最伟大的小说家之一，意识流文学的先驱与大师。

到展示。包括柯罗①、亨利·卢梭②、米勒③、库尔贝④、马奈、莫奈、塞尚、凡·高、雷诺阿、德加、修拉⑤、罗特列克等从巴比松画派⑥到后印象派诸多艺术大师的作品，还有法国浪漫派雕塑家卡尔波⑦，现代派绘画大师罗丹⑧、布德尔⑨、马约尔⑩的作品。这座博物馆显示出一个现实主义、印象主义、象征主义、分离主义、画意摄影主义等流派大师辈出的时代，和这个时代所具有的令人难以置信的艺术创造力。

① 柯罗（Corot，1796—1875 年），法国写实主义风景画和肖像画家。

② 亨利·朱利安·费利克斯·卢梭（Henri Julien Félix Rousseau，1844—1910 年），后期印象派画家。

③ 让·弗朗索瓦·米勒（Jean-Francois Millet，1814—1875 年），法国近代绘画史上最受人民爱戴的画家之一。

④ 居斯塔夫·库尔贝（Gustave Courbet，1819—1877 年），法国画家，写实主义美术的代表。

⑤ 乔治·修拉（Georges Seurat，1859—1891 年），法国画家。

⑥ 巴比松画派（Barbizon school），是指一群活动于 1830 至 1880 间，在邻近枫丹白露森林的巴比松镇的法国风景画家，他们形成了一个非正式的流派，或者说是艺术家群体。他们直接对照自然写生，这种创作态度和他们的对于田园风光和人物的真实写照影响了印象派的风格。

⑦ 让·巴普帝斯蒂·卡尔波（Jean Baptiste Carpeaux，1827—1875 年），法国雕塑家。

⑧ 奥古斯特·罗丹（Auguste Rodin，1840—1917 年），法国雕塑艺术家。以纹理和造型表现他的作品，倾注以巨大的心理影响力，被认为是 19 世纪和 20 世纪初最伟大的现实主义雕塑艺术家。

⑨ 埃米尔·安托万·布德尔（Emile Antoine Bourdelle，1861—1929 年），法国雕塑家。

⑩ 阿里斯蒂德·马约尔（Aristide Maillol，1861—1944 年），法国雕塑家。

德加估计也没想到自己的不少作品会被收藏在当年的火车站里。和大多数印象派作品一样，这些藏品来自1818年路易十八①设立的卢森堡博物馆。而德加的童年，正是在卢森堡公园旁的豪宅里度过的。当时的规矩是，在世艺术家的作品在那里展出，但当艺术家去世10年后，其作品会被转移到卢浮宫。而后来奥赛博物馆建成后，大部分作品又来到了这里。

奥赛博物馆的展品按艺术家的年代和流派分设在大厅的底层、中层和顶层。底层展出的是1850年至1870年的绘画、雕塑和装饰艺术作品。中层展出的是1870年至1914年的作品，其中有第三共和国时期的官方艺术、象征主义、学院派绘画以及新艺术时期的装饰艺术作品。顶层则是人潮涌动的地方，集中展示的是印象派以及后印象派画家的作品，是世界上收藏印象派主要画作最多的地方。这里堪称印象派的殿堂，令印象派爱好者流连忘返，成为此生必来的地方。

我不止一次来到这里，有些作品看过很多次了，但是再看到时，心中总感觉像从未见过一般，或者可以当作是久别重逢。奥赛博物馆里有很多先生——我在社交媒体上也发过很多组这里的肖像系列，戏称"来自奥赛的先生们"。其中有一幅是21岁的

①　路易十八（法语：Louis-Stanislas-Xavier，1755—1824年），法国国王，法国波旁王朝复辟后的第一个国王。

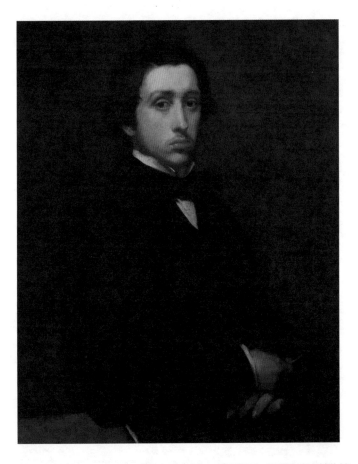

《自画像》（*Self Portrait*），德加，1855 年，布面油画。现藏于奥赛博物馆。

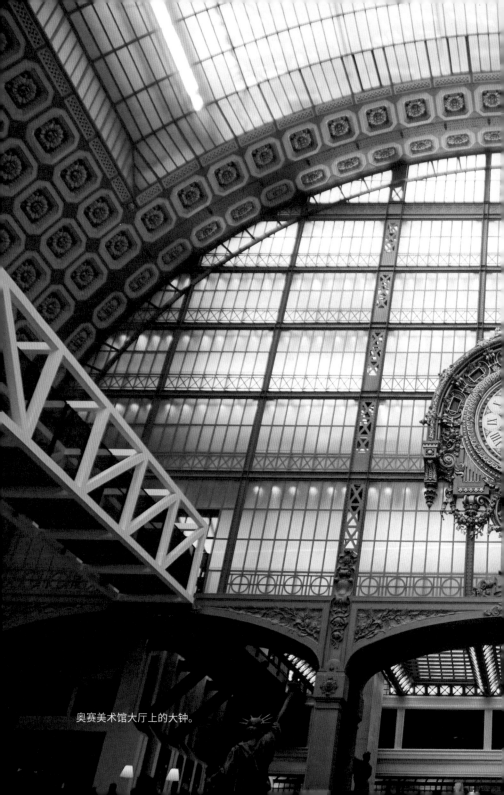

奥赛美术馆大厅上的大钟。

德加。

凝视着这张年轻的德加的自画像，比起其他神气的先生们，他显得最为放松。顺着逻辑，每个人都可以从一个艺术家早期的照片、自画像、影像中读出"干净""纯洁"等字眼。但我更想找到隐藏在精神面貌中的细节，从一个人早期就影响他终身的元素——性格。早期的人生经验和性格相互作用，变成了艺术家的内在特质，映射在他们日后的作品中。

衣着整洁，手指干净，这是一个年轻画家的手。他健康得连指甲上都闪耀着光泽。这样一个人，生活在当时的巴黎，如何保持独立和审慎的性格？如何对世界保有好奇心的同时，与人保持距离？画上的这个年轻人终身未婚，他说，爱情和艺术，只能专注其一。

19世纪的城市空前发展，巴黎成为本雅明①笔下世界的首都。城市有多繁华，人的内心就有多空旷。这一切交织在一起，每个人都是平凡卑微的，伟大与渺小都不值一提。德加观看他们，记录他们，通过平视的视角。因为德加知道自己也是城市的寄居者，离不开，逃不掉，当然也可以在这里成为国王。

显然，这张肖像不是一种告示和答案。他不张扬自己的力量

———————————

① 瓦尔特·本雅明（德语：Walter Bendix Schoenflies Benjamin，1892–1940 年），犹太人学者，被誉为"欧洲最后一位文人"。

与状态，仅仅只是想画一个自己。在同一年的另一幅作品里，他变得更为松弛。也许是少了第一次画自己的紧张感，他不再端庄地穿着西服，而是解开了衬衫的扣子，嘴角和面部轮廓的肌肉都更加放松，面部的一半光线更暗。如果说上一幅是记录，那么这一幅则更接近于对自我的观察与凝视。那种冷静，可以拆解为沉着和沉重，同时透露出德加内心的秩序。

透过美术馆大钟的玻璃窗，可以看到蒙马特高地、卢浮宫、协和广场和塞纳河。河水仿佛失速的时间，它细腻流淌，如同笔触疏朗的素描。游船偶尔划破水面，像是尖刻的言辞。芭蕾般的漩涡，之后又回到平静。怆然的苦艾酒，孤寂的十四行诗。

在给友人的一封信里，德加对自己过去的刻薄和孤傲致歉。这也像是一个局外人给这座城市的留言。

"要是我曾经伤害了你崇高的、高贵的精神，或者你的心，那么，为了这该被诅咒的艺术，请原谅我。"①

① 《德加，舞蹈，素描》，保罗·瓦雷里著，杨洁、张慧译，华东师范大学出版社，2018年。

Arles × Vincent Willem var
Under the Sign of Star

阿尔勒 × 凡·高
忍受，与命运匹配的磨难

城　市：阿尔勒

博物馆：阿尔勒凡·高基金会

艺术家：文森特·凡·高

1

1888年12月23日，平安夜的前一天。

一个男人割下了自己的耳朵，并把它送给了自己经常光顾的
妓女。阿尔勒的人都说他疯了。警察在他的房间里找到他，他一
动不动地躺在血泊中，神情空茫。

后来，他被送到了当地的医院，关在隔离病房里。他知道自
己的处境，已然到了最糟糕的地步。他也知道自己在被治疗，但
在给弟弟的信里，他说治好了又能怎样？幻觉停止了，换来的是

梦魇，以及整夜整夜的失眠。这究竟是好还是坏？他觉得自己虚弱、焦躁，同时充满恐惧。

没有人说他是艺术家——在孤独中完成自我实现的人。

他是文森特·凡·高。

2

从巴黎去往阿尔勒的火车上，我一直兴奋不已。望着窗外，等待着云朵和树都卷起来，等待着大片金色的向日葵和麦田，车窗外的每一个瞬间都是一幅天才构图的画面。凡·高不会骗我，我和同行的人笑着说。

阿尔勒位于法国东南部，属普罗旺斯—阿尔卑斯—蓝色海岸大区罗讷河口省。距离马赛72公里，从阿维尼翁坐快车也仅需20多分钟。阿尔勒古城坐落在罗讷河边，拥有丰富又独特的文化遗产，长期以来都是艺术家们的灵感圣地。

凡·高在这里停留了15个月，创作了300多幅作品，这是他创作生涯的顶峰。凡·高心里的另一个投射被释放出来，他疯狂，并且吞噬自己。

夏天来到普罗旺斯大区，这个行程我们等待了很久。7月初，恰逢阿尔勒国际摄影节，旁边的城市阿维尼翁正在举办一年一度的戏剧节，马赛则有着新的展览和演出项目。从1970年开始，阿

尔勒每年七月都会举办国际摄影节，由摄影大师吕西安·克莱格、作家米歇尔·图尼埃和历史学家让－毛里斯·鲁盖特所共同创办。

每年摄影节上都会展出一大批从未公开过的高质量摄影作品，整个阿尔勒小城化身为展厅，政府的支持、学术界的认可、艺术家的参与、观众的互动，让这座城市的景点、建筑，甚至是餐厅和小咖啡店，都变成摄影作品交流的载体和平台。来自全球各地的摄影家和爱好者们在这里庆祝属于自己的节日。

凡·高让这座小城在艺术史上熠熠生辉。正是这里触发了他的所有感官，让他创作出不朽的名作。画作中的风景至今依然保存完好，甚至，我们可以在阿尔勒绘制出一张凡·高的艺术地图。

3

我们都知道凡·高，他的故事和他的作品一样让人着迷。生前坎坷换身后不朽的名声，人们自认为了解他，乐于讨论他。他也成为"悲剧"和"疯狂"的代名词。

864幅油画，1037幅素描，150幅水彩，凡·高的这些作品分散在世界顶级的博物馆中，成为最有价值的

普罗旺斯的夏天，修道院前的薰衣草田。

收藏。关于这个世界，凡·高其实有自己的看法，他不需要任何人解读。他不大说话，却在一生中留下了902封书信，大多是写给他弟弟提奥的。但在我看来，他是在通过这些信和自己交谈。他凭借着直觉，找到一种方式来点燃自己，这些内心的火焰直接喷薄在画布上，带着温暖，也带着情感。停止绘画，他会疯掉；不停止，亦然。这些画作记录了他作为艺术家，作为一个人，在这个世界承受的所有命运。

凡·高出生于荷兰的一个小镇，他的父亲是一名牧师。在寄宿学校里，凡·高接触到了绘画，并擅长学习外语。16岁，他离

开学校，在一家艺术品交易公司做学徒。3年后，15岁的弟弟提奥跟随着他的脚步，也进入这家公司。也是从那个时候开始，他们有了通信的习惯。后来公司把凡·高调到伦敦，在那里，他游历了诸多博物馆和画廊，更加热爱艺术。他感到普通人对信仰的渴求，认为从灵魂和信仰出发才能帮助他人，于是他希望为宗教服务。在进行了人生的第一次布道演讲后，凡·高以传教士的身份来到荷兰和比利时边境的矿区。也是在那里，他的观察力和领悟力与他的艺术天赋完美融合，他开始了创作。凡·高笔下的人，始终都是些底层的人物，农民、工人、流浪者。他希望可以在作品里注入温度和情感，相信自己的作品会受人赏识。

回到家乡和父母同住期间，他爱上了自己的表嫂，一个寡妇。他在书信中表达了自己热烈的爱。他认为自己应该毫无保留地投入，永不变心，不留有任何别的机会和可能。他所追求的爱，没有患得患失，义无反顾。凡·高书简、信件里关于爱的表达如此迷人。但这份爱不仅没有得到回应，而且让家人蒙羞。凡·高和父亲发生了争吵，再次离开了家。他所笃信的宗教，对于他的爱毫无帮助，甚至让他感到虚伪和失望。

凡·高来到海牙，跟弟弟借钱，有了一间自己的小画室。但在那里，他住院了，因为感染上了梅毒。1882年的冬天，凡·高遇到了一位被抛弃的孕妇。他收留了她，并让她担任模特。她比他年长，是个裁缝。凡·高说，他在她身上找到了他需要的东

西——生活将她击垮，让她绝望，痛苦和不幸在她身上留下了痕迹。凡·高画她的素描，那种悲伤来自模特，也来自绘画者的内心。"如果没有体会到悲伤，我是画不出来的。"也许对于这份爱，凡·高更多的是来自对悲伤的感同身受。这段情感让凡·高的家庭更加不悦。弟弟也为此感到羞耻，拒绝给他寄钱。在难以维系生计的情况下，凡·高的模特只能出去卖淫。这一次，轮到凡·高蒙羞了。他离开了她。

凡·高去往乡下，和农民同吃同住，画下他们的日常劳作。在这个时期，凡·高的绘画技巧突飞猛进。之后，他再次回到家，觉得自己像一条狗。他只能专心创作，灰色、褐色和非常暗的调子跟荷兰沉郁的天气一样。而当时，巴黎印象派画家们的作品则是明亮的、饱满的，受到世人追捧的。在画纺织工人时，凡·高发现，那些织物上绚烂鲜艳的颜色看似杂乱地交织在一起，却依然显得和谐，并且有着饱满的质感。他认为的，色彩本身就是具有象征性的语言。他开始研究色彩，而色彩也逐渐出现在他的作品中。他希望人们看到他的作品，会理解他的深刻和敏锐。那个时期，他创作出了《吃土豆的人》，他唯一的一幅群像，这是他开始画画的第4年。

父亲去世后，凡·高来到巴黎。那正是1886年，巴黎举办了第八次印象派画展，标志着印象主义运动的解体。凡·高和弟弟提奥都住在蒙马特，他还进入了一个著名艺术家的画室。但3个

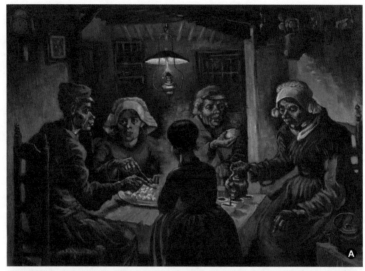

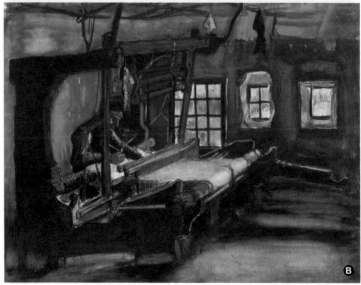

Ⓐ

《吃土豆的人》（*The Potato Eaters*），凡·高，1885 年，布面油画。现藏于阿姆斯特丹凡·高美术馆。

Ⓑ

《纺织工》（*Weaver*），凡·高，1884 年，布面油画。现藏于荷兰奥特洛库勒穆勒美术馆。

月后，他离开了，他需要创作自己的作品。在没有模特的情况下，凡·高开始画自画像。他看着伦勃朗[①]的一幅幅从少年到暮年的自画像，阅读着他的一生和悲伤。自画像当然是一种内心的投射。

凡·高一生画了 35 幅自画像，从深色调子变得明亮饱满，他的风格和尝试就在这些自画像中显露出来。他也开始绘画花朵。他拿掉了中性色调，让透彻明亮的颜色直接产生反差和对比出现在画面上。

凡·高不善社交，所以在巴黎，他依然很沉默。在这个时候，他认识了高更。两个失意的人成为密友，而且他们都非常喜欢日本浮世绘。凡·高认为浮世绘色彩丰富明亮，其风格是"理解现

————————

[①] 伦勃朗（法语：Rembrandt Harmenszoon van Rijn，1606—1669 年），荷兰画家，欧洲 17 世纪最伟大的画家之一。画作体裁广泛，擅长肖像画、风景画、风俗画、宗教画、历史画等领域。

代绘画走向最好的方式"。他收藏了很多幅，并且开始临摹，然后开始尝试创作。他在构图和画面的裁切上更为大胆，平面的几何线条直接干预了画面的构成，色彩饱满。

因为酗酒，凡·高和弟弟的关系变得紧张。酒精释放了凡·高体内的另外一个自我，偏执、疯狂、天赋异禀，这也直接导致他的生活一团糟。1888年2月，凡·高离开巴黎，往南方去。在那里，没有高傲自大的印象派，平静的乡村有着浮世绘中日本一样干净的空气和明亮的色彩。

他在信笺里描述生活里的画面，所有色彩都令人沉醉，淡橘色的日落，日光下蓝色的田野，璀璨的、黄色的太阳。"我相信画一幅真正南方的画，光有某种聪明的头脑是不够的。长期观察事物可以使你在心中酝酿成熟，使你能够对它们有深刻的理解。"①

那一年，凡·高35岁。

4

"我的手指在画布上游走，仿佛飞舞在小提琴弦上的弓，随心舞动。"②凡·高试图创造和表达的，是他自己。凡·高线条充满不

① 《亲爱的提奥》，文森特·凡·高著，平野译，南海出版公司，2010年。
② 同上。

稳定感，宗教并未给他安慰，反而，对艺术的忠诚让他能够走到更远的地方。

每个人都有极速成长的经验。或者爱，或者恨，在别无选择之际看到星空下的大海。凡·高再次出发，他离开荷兰，告别，继续告别，命运的种种尝试并未带来转机，一切未果。他的意识觉醒，带着幻觉，夹杂着对生活的渴望。他没有得到过，一切对他来说是空白的，他来到南方，只因为他觉得他能在南方会找到浮世绘里的风景，平静的、没有人打扰的。

明亮鲜活的不是凡·高的色彩，而是他眼中的普罗旺斯。烈日暴晒，这个红胡子的荷兰人从不遮挡，脖颈和脑门都晒红了。在这里，他的形象更接近于农人，而非艺术家。太阳下的麦田和风景产生热量，产生灼眼的光。这样强烈的风景里，凡·高异常严肃而勤奋地走入无人之境。他并不想在这样的色彩里获得什么，反而是希望得到一种释放。那种，由色彩到天性的释放。

当古怪还没有成为艺术家特立独行的标签时，凡·高在阿尔勒并没有受到人们的宽容和优待。邻居们联名写信呈交给了市长，说凡·高是一个"不适合自由生活的人"，指出他的存在是对整个社区的威胁，危及公共安全。如今，在警方的档案记录里依然能找到这份有30人签名的请愿书。

警长下令把凡·高关了起来。

对于凡·高来说，他似乎不知道自己错在了哪里，他热爱着，

《麦田和柏树》（*Wheat Field with Cypresses*），
梵高，1889年，布面油画。现藏于纽约大都会
博物馆。

也沉默着，但依旧一错再错。"我要一
再说明，每一个以爱与智慧从事创作
的人，在他热爱自然与艺术的真心诚
意中，会发现一种抵挡别人攻击的防
护工具。"①

"我对艺术有着强烈的信仰，坚
信艺术如激流，将人带到极乐之境，
不过，人本身也需要付出努力。我想
不论怎样，一个人找到他自己的事业，
真是莫大的福泽，我怎能觉得自己不
幸？我的意思是，就算身处困境，人
生灰暗，我也不愿意也不应该被看成
一个不幸的人。"②

① 《亲爱的提奥》，文森特·凡·高，平野译，
南海出版公司，2010 年。

② 《凡·高手稿》，文森特·凡·高 / 安娜·苏编，
57° N 艺术小组译，北京联合出版公司，2015 年。

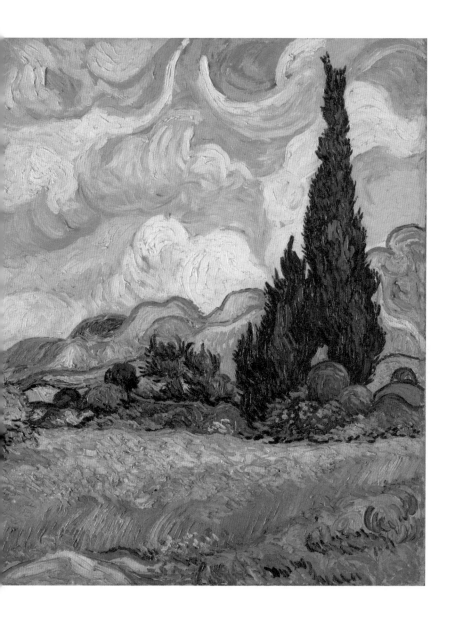

阿尔勒，罗讷河的黄昏。

5

　　抵达阿尔勒，我们从下午时分开始找寻凡·高的足迹。

　　在这个小城里，竞技场是最显眼的建筑。从拉马丁广场走几分钟，就能看到建于罗马帝国时期的阿尔勒竞技场。它最初用于

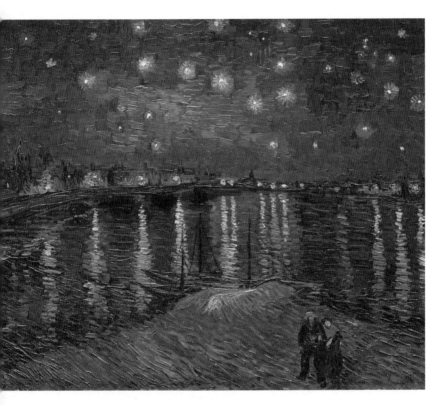

《罗讷河上的星夜》（*Starry Night Over the Rhone*），凡·高，1888年，布面油画。现藏于奥赛博物馆。

决斗、战车等项目的演出，而近代，竞技场和后面的古剧场一同成了举办舞会、聚会、游行，以及各类艺术活动的场所。凡·高也曾描绘过这里盛大的聚会场景。

下午5点，人群都聚集到阿尔勒城里的餐厅，日光斜打在教

堂的墙壁上，整个小城变成了橘色。是的，凡·高没有撒谎。在他的作品中，这些颜色一一出现。不需要解密，他们就是真实本身。河边堤坝上，一个少年开了瓶啤酒，独自在吃三明治。远处，有人在与自家的狗玩耍。狗跳到河水里，叼回主人扔出的棍子，它回到堤坝，抖落皮毛上的水。在夕阳下，那些四溅的水珠都是金色的颜料。

　　我和同行的朋友走散了。有人感觉疲倦，想找一家咖啡馆歇歇脚。我继续在河边散步，几分钟后，我认出远处的那座桥。《顶奎特尔桥》①完成于1888年10月。桥上的台阶依然像一道河流上的小瀑布蜿蜒而下。桥下的路面和凡·高当年绘画的别无二致，只是桥上已经没有了玻璃穹顶。路边停满了汽车，交警维持着秩序。穿过桥洞，就是阿尔勒的市中心，摄影节的几个会场也在那边。

　　我在桥上走了一个来回，又回到罗讷河的堤坝上。我等着太阳落山，想亲眼看一看凡·高眼中的星空，等待着《罗讷河上的星夜》②。

　　住在阿尔勒时的凡·高，迷上了灿烂的星夜。入夜后，他漫步在街头巷尾，支起画架，将蓝色的星空、黑黝黝的房舍阴影，

───────────

① 《顶奎特尔桥》（法语：*Le Pont de Trinquetaille*），凡·高，1888年，布面油画。私人收藏。

② 《罗讷河上的星夜》（*Starry Night Over the Rhone*），凡·高，1888年，布面油画。藏于奥赛博物馆。

从屋子里流泻出来的温暖灯光，以及闪闪发亮如宝石般的星星，一一入画。"我需要一片星空，还有一些柏树的点缀，或者麦海，在田野里仰望着那片星空。"1888年4月，凡·高在给提奥的信中写道。

河水缓缓流过，把天上所有的星星和煤气灯都怀抱过来轻轻摇晃。星空与街灯、倒影呼应。小镇的屋子和河上收了帆的船，都变成了影子，一对恋人在画面一角，背对着夜空。凡·高的笔触给星光做了处理，显得更加辽远。在这样的夜里，每一束光都是星星的絮语，慢慢晕开，轻轻传来，凡·高听到了。光年之外的星球不再遥远，它们就在眼前，在河里，诉说和倾听。画架前的凡·高被安抚了下来，没有躁郁，满心欢喜，他兴奋极了，生命变得流畅，不再与苦难纠缠。你看，那些星星明明听得到人类的呐喊。你看，茫茫人海，这些星星只与他一人回应。

满天星斗。地上的人有了卑俗的存在感。

另一幅星空，《星月夜》，云卷云舒，让看画的人不知不觉地被卷入夜空。他望着波澜壮阔的星海，身边竟无人分享。就像看着世上的所有故事发生，一口一口呼吸着尘埃，还来不及动身，一切就已经发生了。凡·高知道自己的故事早就有了结局，他没有为自己的人生预设任何角色，他知道痴心妄想比疯狂更疯狂。他明白孤独的意义，当一切都被剥夺后，人才能够成为他自己。

住进圣雷米的精神病院后的一个月，凡·高完成了这幅作品。

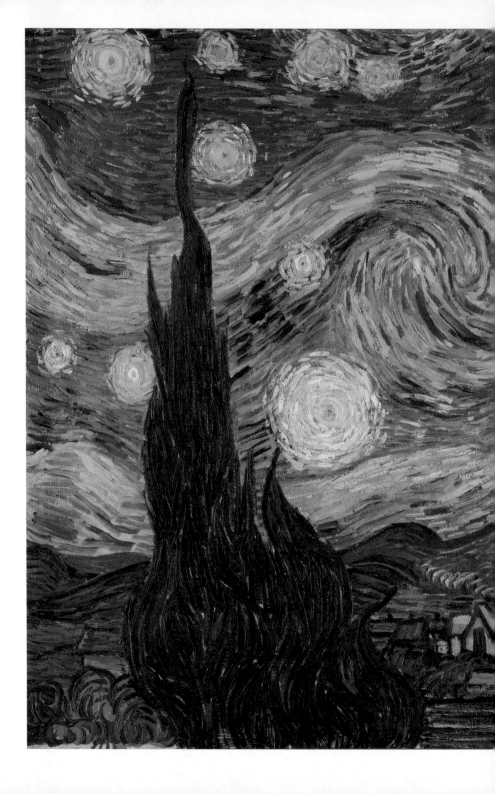

《星月夜》（*The Starry Night*），凡·高，1889年，布面油画。现藏于纽约现代艺术博物馆（MOMA）。这幅作品是凡·高住在圣保罗疗养院时完成的。

漫天星斗再次让他感到晕眩，金黄的月亮在满是涟漪和漩涡的夜空中游移，大大小小的星星交替闪烁，从眼前到内心都在回旋飞舞。近处的柏树扭曲生长。黄色、蓝色、紫罗兰色，这些颜色流动到了村庄里、屋顶上，整个夜晚不再蕴藏秘密，宇宙通透得像是一条可以漫步进入的隧道，整张作品像是一部乐章。

他在描绘时间，看得见的时间——就在我们眼前，为何我们没有将它看透？

他很少有疑问，也许他并不想知道答案。他在保持缄默的同时，一封封书信里满满都是创作的热情与对生活的渴望。而那种疏离的情感，无处投递。他只能默默承受，消化，并且成为孤独本身，让所有的画作都成为这个世界最寂寞的注脚。他也说不明白，到底是爱比较难，还是承受比较难。

他想到星星上去。"所以我认为，霍乱、肾结石、肺结核、癌症可能是天国的旅行工具，正好像汽船、公共汽车与火车是地上的旅行工具一样。由于年老而平安无事地死掉，就是步行到天国去。"①

从罗讷河边，凡·高的星空下，走到小广场边的咖啡馆。这间咖啡馆因为凡·高的作品而直接改名为"凡·高咖啡馆"。虽然是在法国南部，但是如今中文菜单、意大利餐厅以及游客已经让这个广场变成是文化杂糅的市集。美食、酒精和音乐带来的快乐

———————

① 《亲爱的提奥》，文森特·凡·高，平野译，南海出版公司，2010年。

让这片空地充满了与周遭完全不同的生机。有着凡·高画作的牌子立放在屋外就餐区前，这确实是最好的广告。

《夜间的露天咖啡座》里，室内光漫射到户外的桌椅上。黄色的灯光和雨棚让整个画面中心变得温暖。路面上的鹅卵石反射着灯光，深深浅浅的阴影勾了边。靠近店面的那几张桌子边，身着白色制服的服务员正在帮落座的客人点菜。小巷口有棵柏树，拐角的商店还没打烊。有几个人，正在到来或者离开。巷子深处是一片灿烂的星空。画面里，没有人察觉到，一个画架正在不远处的煤气灯下，有人用笔触快速地记录下日常的一切。这个画面宁静又从容。我站在鹅卵石路面上，试图找寻着凡·高当年构图的角度、画架所摆放的位置。事实上，任何关于这幅画作中艺术家情绪和精神状态的解读都显得过度且无用，这样的夜色对于凡·高来说就是安慰本身，平静，不需要意义。

6

凡·高恐惧孤独。长期以来一个人独处，让他难以忍受。他终日不说话，除了点菜和喝咖啡。

但他依然没有忘记生活的可能性。他想邀约一些志同道合的人，在这里组成理想中的"南方画室"，大家可以彻夜长谈形而上的艺术，在舒适的环境中共同创作，和拜金又现实的巴黎不同。

A

阿尔勒，凡·高咖啡馆。

B

《夜间的露天咖啡座》（*Café Terrace at Night*），凡·高，1888年，布面油画。
现藏于库勒穆勒美术馆。

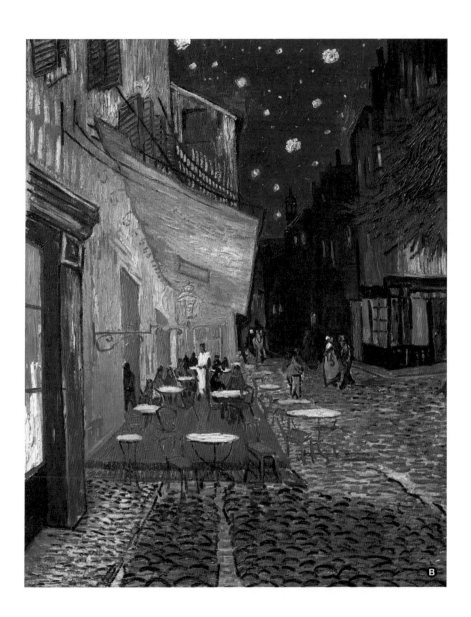

他想到了在巴黎认识的高更，于是给他写信。他邀高更来阿尔勒，尽力画下南方的美景，专注工作，甚至过着修道士一般的生活。代价仅仅是每个月给提奥一幅画。

高更答应了。有人来南方看望凡·高一个人的生活。在凡·高看来，孤单将被终结。他非常重视高更的到来，画了好几幅向日葵来装饰画室。后来我们见到，那些画里的向日葵用力舒展，自然开放的热情不需要呵护和矫饰。这些向日葵不是表现美，而是表达真实的感受。凡·高还不加修饰地将卧室房间画了下来，并像"彩色玻璃一样给它上色"。在黄色的小屋里，他对纯粹的艺术生活满怀憧憬。他希望有人理解自己最隐秘的情感，他知道那个人同样可以给予回应。

1888年10月23日，两个失意的画家在阿尔勒重逢。

我们去向拉马丁广场。打开地图跟着导航，寻找凡·高的黄色小屋，他在阿尔勒落脚的地方。在阿尔勒旧城墙不远处，隐约能够认出凡·高画中的街区。背后的桥上有火车轨道，路口有旅馆和几层楼的房子。但黄色小屋已经不存在了。在艺术家曾经画画的地方立着一块牌子，上面有着凡·高的画作，落满灰尘，诉说着这里曾经住过世界上最伟大的天才，两个。

凡·高画下了那个房间，还画了两幅画：两把椅子，一把上面放着蜡烛和书本，一把放着烟斗；一幅白天，一幅夜晚。

在阿尔勒，他们并肩作画。凡·高写实，而高更凭借记忆。同一个主题，凡·高多画了几幅。高更的到来给了凡·高更多的刺激，他也开始尝试通过记忆来创作。他再次绘制了在荷兰时期画过的农民、播种者，但画面染上了阿尔勒的色彩。明黄色的天空，紫色的田野，普蓝色的播种者。阿尔勒给凡·高的记忆加了一道多彩的滤镜。

靠作画就能维生，这是凡·高的梦想，也成了他的奢望。他画了很多画，但一幅都没有卖出去。相反，高更的作品在巴黎有人购买。这确实让人心里不是滋味，他们的关系开始变得紧张。

8周之后，他们还在争吵。凡·高眼中的南方理想国，在高更看来小气、平庸，他追求更伟大更原始的震撼风景。两人在艺术上的分歧越来越大。在高更作画的时候，凡·高跑来指手画脚，这点让高更很懊恼。

几天后，因为对艺术的不同认知，他们产生激烈争吵。高更要出去走走，凡·高手里拿着剃刀，他想挽留高更。于是回到房间，他割下了自己的左耳，也就是本文开始的那一幕。

"我不想做疯子，但我别无选择，人这辈子总得疯狂一次。"

1888年12月，高更画下了《正在画向日葵的凡·高》，凡·高说画面里是疯狂的自己。但很多人在画面里，却看到了高更。

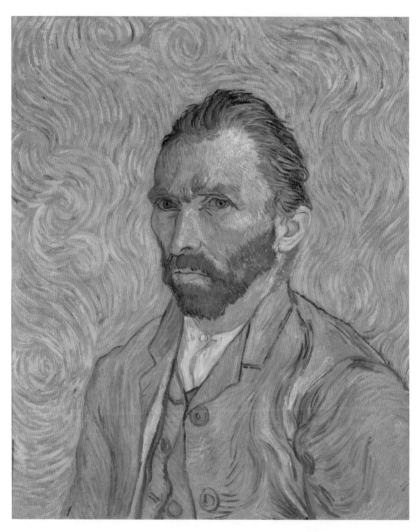

《自画像》（*Self-Portrait*），凡·高，1889 年，布面油画。现藏于奥赛博物馆。

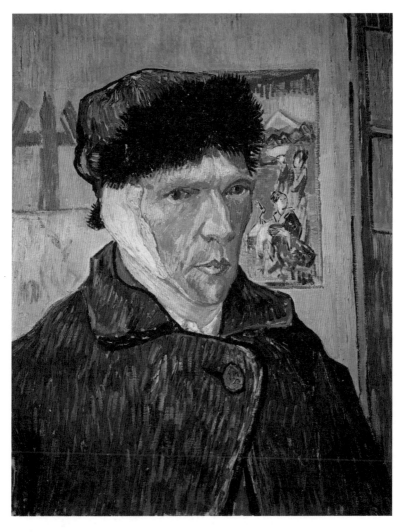

《绑绷带叼着烟斗的自画像》（*Self-Portrait with Bandaged Ear and Pipe*），凡·高，
1889年，布面油画。私人收藏。

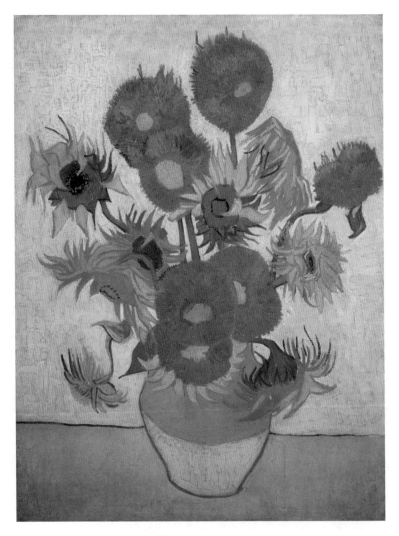

《静物——花瓶里的十五朵向日葵》（*Still Life – Vase with Fifteen Sunflowers*），
梵高，1888年，布面油画。现藏于英国伦敦国家美术馆。

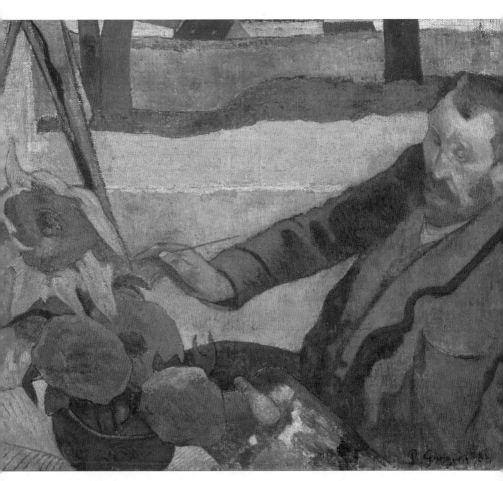

《正在画向日葵的凡·高》（*Van Gogh Painting Sunflowers*），高更，1888年，布面油画。现藏于阿姆斯特丹凡·高博物馆。

7

人们消费凡·高，最多的是他的疯狂和孤独。

穿过共和国广场，我们要去凡·高的医院。找到见证了阿尔勒历史的方尖碑后面的市政厅，就能找到当年的医院，如今的凡·高中心。摄影展期间，各种海报和展览的图片贴满了阿尔勒的街头巷尾，这让我们花了不少工夫都没能找到路线的指示牌。

一栋灰白的房子，门上方刻着"HOTEL DIEU"。凡·高割下自己的耳朵后，就住在这里。

1889年4月，凡·高创作了《阿尔勒医院中的花园》，画中描绘了当时医院中庭花园的景象。住院期间，凡·高依然表现出对艺术的忠诚和思考，游弋于清醒与疯狂之间。让我们允许了他在精神上的极端叛逆，眼睁睁地看着他燃烧自己的艺术生命，反抗传统和既定的模式，并在这种反抗中获得快感。医院也有医院的好处，大家都是病人，他甚至觉得这里缓解了他的孤单和压抑的情绪。画画，读莎士比亚，他笔下的医院色彩温暖。

如今这里的中庭花园完全按照凡·高画作进行了改造，周围建筑物的颜色也按照了原作。这里已经不再是医院，而变成了凡·高中心。无数凡·高粉丝在这里朝圣，只为了在物理距离上接近凡·高。这里也是摄影节的主要场馆之一，现代的艺术语言

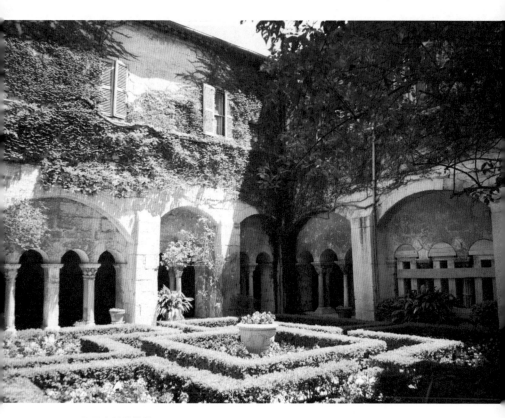

圣保罗疗养院的花园。

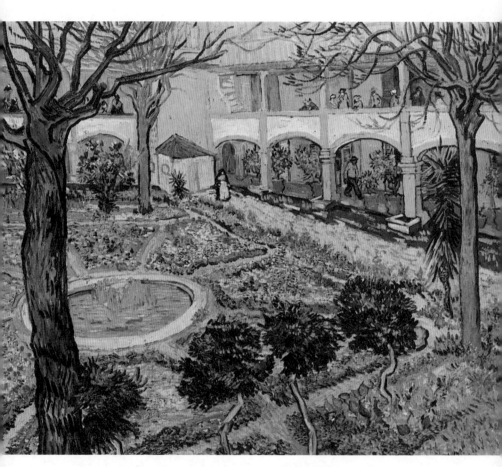

《阿尔勒医院中的花园》（*The Courtyard of the Hospital in Arles*），凡·高，1889年，布面油画。现藏于瑞士奥斯卡·雷因哈特基金会。

和影像层层叠叠覆盖，反复曝光，而凡·高的影子像是过度曝光的底片，渐渐消失在画面里。

在阿尔勒医院的病房里，他画下了自己包扎着耳朵的自画像。这些自画像也是他的病历，每一幅都透露出不同的情绪，如同繁复层叠的笔触，留下了令世人揣摩不尽的信息。内心的痛苦，到了需要身体的痛苦来解脱的地步。

凡·高当然疯了。他爱艺术爱得疯狂，不懈追求。跳跃的色彩，细碎但又有着规律的笔触，看画的人能感受到这些艺术能量的来源并非传统这么简单，而是他30多年生活的动荡与惶恐，是他沉浸在艺术中的畅快与得意，也是他通过艺术在世界上保持清醒与自我认知的过程。这是凡·高无人能复制的生命体验，极端寂寞，极端兴奋，极端疯狂。他根本不期待晚年，不在意活在现世的日子，他知道自己将会有永恒的艺术生命。他在乎的是，如何在短暂的时间内更有效地活。所以，凡·高能够模仿吗？当然不可能。

离开了生活，这一切将毫无意义。痛苦，是凡·高赢得生命价值的唯一方式。

而世人唯一能向凡·高致敬的方式，就是忍受着自己配不上的磨难。

8

1899年5月8日，在割耳事件半年之后，凡·高来到圣雷米，并在这里生活了一年。在这一年中，凡·高写下的信动人又心碎。"幸运的是，我的心不再渴望任何丰功伟业，所有我在绘画中想得到的，只是熬过这一生的一种方式。"[1]他甚至想承认自己彻头彻尾是个疯子。提奥给院长写信，让他和三等病人住在一起，让院方允许他外出作画，也让他在用餐时候能喝一点酒。

我们来到圣雷米，导航定位一处叫"凡·高麦田"的地方。一路上，阿尔勒向身后退去，像理想生活的一个缩影。

许多艺术之旅，之所以只有一次，是因为初次的感受很容易被别人的观点消弭，如同隐约的影子最终被脚步踏碎，也被不同时刻的天光稀释。当我走过艺术家曾经走过的路，一开始甚至不知道如何迈开脚步。我担心自己的脚步过于潦草，因为我珍惜初次的感受。在这样的单向时间里，必然和偶然的交集纯属意外。

此刻，我脚下的路叫凡·高大道。烈日炎炎，路上没什么人。一只蝉的鸣叫声可以从路口传到山脚。我们把车停在路边，

[1] 《凡·高手稿》，文森特·凡·高/安娜·苏编，57° N艺术小组译，北京联合出版公司，2015年。

高温把橄榄林和柏树都蒸腾得跳动起来。路面的铜制标识上写着凡·高的名字。我低头前行，像是拾遗者，同时又不停举目四望，怕错过了任何一幅风景。走在这条路上，就是走在凡·高的风景里：激昂、宽广，又感到局限。现实和梦想的撕裂感，在普通人的眼中变成一抹灰色的悲哀，也变成一声叹息，而对于凡·高来说，它却成为一把导火索，慢慢地燃烧。

每个人远道而来，却依然由深渊界定。艺术让我更明白自己的局限性，也让我在这局限中找到最大的自由。

来到这里，完全就是来到凡·高的作品里。沉浸在艺术家曾经描绘的风景中，感受自我的丧失，每个人的体验都呈现出不同的维度：贴合着艺术家的思维轨迹，叠加着自我的观察和思考，来自现实世界的嘈杂判断和二手经验。

大中午，地中海的阳光滚滚发烫。朋友们到屋檐下乘凉去了。在凡·高绘画的远山下，橄榄树整齐地矗立着。我走进橄榄树林，仿佛凡·高就在那里画画。"我就待在那儿，像蝉一样怡然自得。"他认为，生活在这样的自然环境里，就像生活在浮世绘里。我试图找到一片麦田，手抚过麦芒，在太阳底下走入一种想象中的境地，隐约藏着凡·高看待世界的视角。阿尔勒把他过去被封印住的色彩感官释放了，同时，也让他患上了躁郁症。

在凡·高创作的中心，回望整个世界，所有的冲突、误解、欲望、睡眠和爱构成了人的一生，像是调色盘上一团未经调色和绘画

的颜料，而这颜料可以描绘一切，通过艺术，通过艺术家的记忆和感触，现实的、失望的、错过的、将要发生的，都有了存在的方式。向内塑造自我，向外塑造世界，如同一场无疾而终的旅程。

我热爱这片橄榄园和远处的小山，热爱凡·高笔下明亮的细节。全景式的体验，让人足够用一整天来发呆。云卷长空，风吹麦浪，星空旋转，凡·高分享给我们对于"美"最广阔意义上的理解，一个不急于描述和说出的世界。

圣雷米疗养院中凡·高画下麦田的地方。

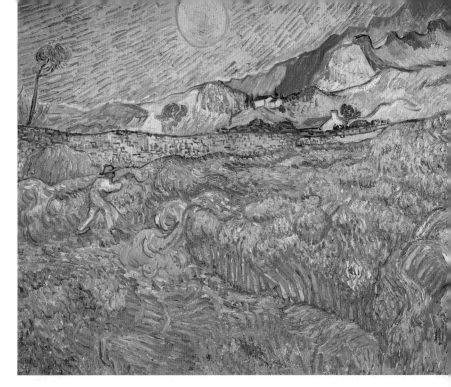

《圣保罗疗养院后麦田里与收割者》（*Wheat Field behind Saint Paul Hospital with a Reaper*），凡·高，1889年，架上油画。现藏于德国埃森弗柯望博物馆。

　　在被精神疾病困扰的同时，他的创造力并没有被扼杀，反而极其高产。他在乡村周围画画，并给提奥寄去了很多作品。提奥寄回画布、颜料、烟草、巧克力。但是画面中，我们没有看到悲伤，就算每个笔触都浸满了悲伤的成分。凡·高着色厚重，金黄的麦田里有人在收割，像是死神，主题尽量单纯、美丽。"人最终会像麦子一样被收割，这与我之前画的播种者相反，但是这样的死亡并不悲伤，它发生在光天化日之下。太阳给万物镀了金色。"

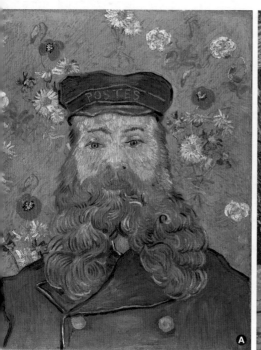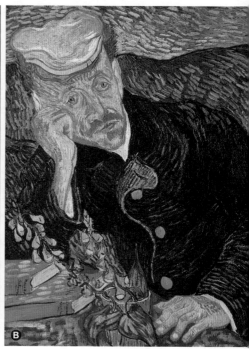

A

《邮递员约瑟夫·鲁兰》（*Postman Joseph Roulin*），凡·高，1889年，布面油画。现藏于库勒穆勒美术馆。

B

《加歇医生》（*Portrait of Doctor Gachet*），梵高，1890年，布面油画。私人收藏，展于奥赛博物馆。

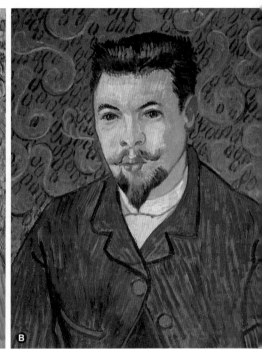

《年轻的农夫》（*Portrait of a Young Peasant*），梵高，1889年，布面油画，现藏于阿尔勒梵高基金会。

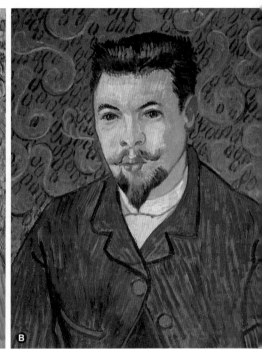

《菲利克斯·雷医生》（*Portrait of Dr. Felix Rey*），梵高，1889年，布面油画。现藏于莫斯科舒金博物馆。

Ⓐ

圣雷米的橄榄树林。

Ⓑ

《黄色天空和太阳下的橄榄树》（*Olive Trees with Yellow Sky and Sun*），
凡·高，布面油画，1889年。私人收藏。

提奥在信里说，这些作品和他过去的不同，充满了色彩的力量，这是罕见的才华。"在创作这些作品时，你的大脑一定很辛苦，你把自己逼向了极限，甚至都产生了晕眩。"

"让我画画吧，否则我会疯掉。"凡·高回信说。

尽管逝世以后他收获了无数的赞誉和评论，但在生前，他只收到过一位评论家评论，来自青年评论家阿尔伯特·奥瑞尔[1]："他作品的整体特征，是过剩的力度，过度的神经质，是一种激烈的表达。我们已经了解他的色彩：难以置信的炫目，有种金属的、宝石的质感。从他对事物特征的决断中，我们看到一个强势的形象，阳刚的、大胆的，甚至常常是野蛮的。但有时又透露着天才的细腻。"[2]而这位评论家也预言过：他的作品是他生命的一部分，终有一天，他的名字将成为永恒。

───────────

[1] 阿尔伯特·奥瑞尔（Albert Aurier，1865—1892年），是法国诗人、艺术评论家、画家和收藏家。

[2] 原文刊载于《法兰西信使报》（*Mercure de France*）。

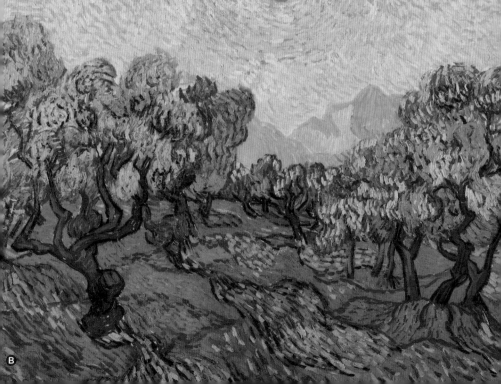

圣雷米的圣保罗疗养院，凡·高在精神状况稳定好转后搬到这里。

走到精神病院里，小径上的石子沙沙作响。

我没能找到那个窗户。凡·高望出去，日光就像命运，伸出无形的手，捏起了山丘，搅翻了云朵，抚摸了麦浪，光影瞬息万变。所有的颜色都在鲜艳中透露着深邃，层层叠叠，旋转流动。在一个暗淡的房间里，这样的光影瞬息变幻，如同奇迹。

夜晚时分，满天星斗为永远生活在黑暗里的人开了一扇窗。每

《圣雷米的医院》（*Hospital at Saint-Rémy-de -Provence*），凡·高，1889年，布面油画。现藏于奥赛博物馆。

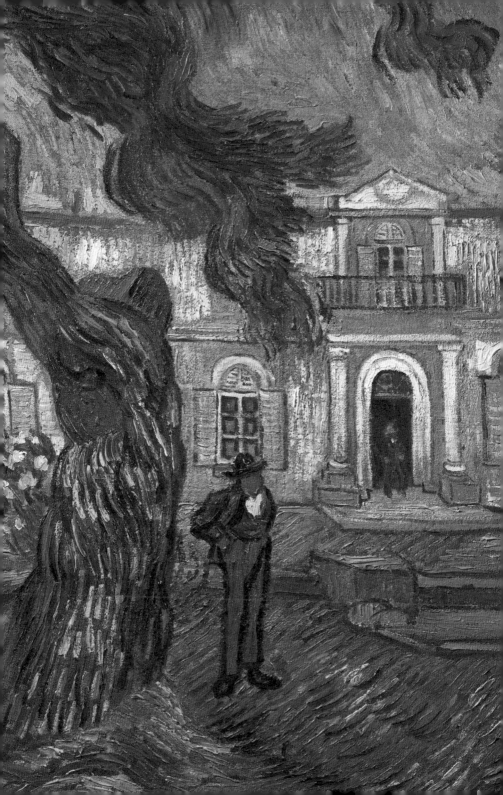

颗星星都在说话，海上的、天上的、窗外的。凡·高听见了，欣喜若狂地回答，用画笔，用整夜整夜的失眠。后来看画的人听到了吗？

像多数人一样，我面对着这些作品不停地幻想。不是每个人都可以毫无惊慌地回到内心深处。生活到底可以荒谬、不堪和被误解到什么程度？我们理解这是疯狂的热爱，或许是我们错了，但是无法找到更好的角度去理解。毕竟这份热爱的代价太过沉重，任何的野心和欲望都无法驱动一个人去挑战无尽的孤独、孤立、绝望和悲伤。信仰呢？卡尔文教派对于受苦和救赎的理解？他生命的起点和终点，也许就只有纯粹的艺术，无法解读，也无须解读。

当我们重回自己的生活，日常的窗户，只是一个哑口无言的空洞。凡·高从未依附于生活，而是直接越过。

9

我们又驱车回到阿尔勒文森特·凡·高基金会。基金会于2010年通过国家认证，旨在展示凡·高的艺术遗产，同时，探索凡·高对当今艺术的影响。这里的展览不只限于凡·高，更偏重于凡·高对他以后的美术界的影响。凡·高是一位伟大的艺术家，更作为一种观点，审视当代的艺术发展。基金会的愿景，是延续

阿尔勒，凡·高基金会。

他的艺术生命和影响力。

2014年，凡·高基金会进行首展"Van Gogh Live!"（凡·高重生），在展出凡·高的数件作品同时，也展出了许多当代艺术家的作品，展现凡·高和今人的对话及精神共振。有生之年里，凡·高缺乏交谈。这里的展览像是告慰，也像是完成凡·高的夙愿。

整个基金会不算太大，进入院落之前，墙裙和门上是硕大的凡·高签名，院子里有一个彩色管道组成的喷泉。整栋建筑是典型的改造产物，保持了原建筑的结构和风貌，在采光和玻璃幕墙上的调整，使得整个中心都充满了阳光。

"凡·高从1888年2月20日至1889年3月8日期间，一直生活在阿尔勒。在这将近15个月、60多个星期、444天中，凡·高创作了200幅作品，留下了100多幅手稿和水彩画作，写下了200多张信件。"这是著名凡·高研究者罗纳德·皮克文斯在其著作《凡·高在阿尔勒》①一书中的一段文字。也是关于凡·高和阿尔勒最客观直白的描述。

10

凡·高害怕别人叫他疯子艺术家，于是他想要转院。

院方的记录说，这位病人每次发病都因为"极度恐慌"，并且几次尝试服毒，吞食颜料、石蜡。不发病的时候他情绪稳定，充满热情地专注绘画。

1890年5月，他离开阿尔勒，去往离巴黎不远的奥维尔。

他在小旅馆租下了阁楼的房间。在那里，他早上5点起床，去麦田里画画，晚上9点才回来。他一天就能画完一幅作品。在那里，他和加歇尔医生成为朋友。但凡·高依旧感到自己的世界里，无人回应。

① 罗纳德·皮克文斯（Ronald Pickvance），《凡·高在阿尔勒》（*Van Gogh in Arles*）。

"我在田野里常常感到孤单。"①

每个人怪世界并非孤立存在。就算生活让凡·高丧失一切可能，但他依旧有着权利：创作。只有站在画架前，他才能感受到生命力。他接受这样的命运。"我变得越丑、越老、越病态、越穷，就越想用安排巧妙、生动明艳的色彩来报复这一切。"②

1890年7月，凡·高来到巴黎，看望刚出生的侄子。提奥说，自己现在担子很重，要养家糊口。凡·高认为自己成了弟弟的累赘，当晚，他回到奥维尔。他继续投入绘画，全神贯注。孤立和绝望感出现在他最后一幅作品中。金色的麦田里，飞舞着乌鸦，天空布满大朵大朵的乌云。

大地苍茫。何以孤军至此？凡·高在用身体抵御一场战争。挣扎在匮乏的爱里，艺术不再是对生命的耗损，而是慰藉和治疗。

几天后，麦田里传来枪响。他拖着受伤的身体回到自己的阁楼，两天后，他死去，37岁。提奥在他的身旁。他的遗言是"悲伤永存"。他活得如此艰辛，至死都保持热爱与谦卑。

不是每个艺术家的无常都会让人感到难过。但是走在阿尔勒，看不见凡·高，却处处是凡·高。仅仅是因为遇见了他画中的风

① 《凡·高手稿》，文森特·凡·高/安娜·苏编，57°N艺术小组译，北京联合出版公司，2015年。

② 《凡·高手稿》，文森特·凡·高/安娜·苏编，57°N艺术小组译，北京联合出版公司，2015年。

景，就算是有了交集？未必。这跟孤独、信仰或者附庸风雅都没有关系，这是每个人的秘密。天才和疯子别无二致，平凡的人也可以拥有不平凡的感悟力。

所有赞美都是后人所加，墓碑放不下几行墓志铭。每个人从出生的那一刻起就纵身历史，过去、未来都永无止境，而当下的每一刻、每一个自身都可以无限裂变。凡·高不需要历史意识，

《麦田上的鸦群》（*Wheat Field with Crows*），凡·高，1890年，布面油画。现藏于阿姆斯特丹凡·高美术馆。凡·高生前最后一件作品。

不需要史诗般的宏大叙事。凡·高的出现只是一瞬，刹那热爱，伤感至死。他用诚实勇敢的方式完成自己的生命，如同星空中的某个漩涡，隐藏秘密，至今还未被探索和揭晓，那里面还有另外一个永恒。

Tahiti × Paul Gauguin:
Dreamer in Isolated Island

塔希提 × 高更
孤岛幻想家

城　市：塔希提

博物馆：奥赛博物馆

艺术家：保罗·高更

1

1886年6月15日，巴黎拉斐特大街1号的展厅里，有个人低着头一脸沮丧地走了出来，在路边的角落点燃烟斗。

这是第八届印象派画展的最后一天。人们簇拥着所谓的"大师"，同时也冷落了还未崭露头角的"新人"。这么多年来，印象派一直想跻身主流，得到学院派的认可，但媒体的质疑和冷嘲热讽从未间断过。好在新兴的城市精英和资产阶级愿意为这些艺术家们买单，也获得了不少评论家和公众的认可。是的，有人成功

了，也有人继续默默无闻，无论他有多热爱艺术，就像刚才那个从展厅走出的落魄的人一样。

如果历史上的画面真的是这样——我猜有不少人会过去拍拍那个人的肩膀，或者拉着他到小酒馆大喝一顿。他回头看了看展厅，里面有他的19幅作品。那个人是保罗·高更。

事实是这样的，半路出家的高更当过海员、交易员，甚至还用1.7万法郎投资过马奈、莫奈、毕沙罗、雷诺阿、西斯里和吉约曼。在那几年，他尝试绘画，他的热爱开始蔓延，然后一发不可收。1876年，他的一幅作品《维罗夫莱的风景》[1]亮相巴黎沙龙画展，这位业余画家正式开启了职业生涯。1879年，他带着自己的雕塑亮相第四届印象画展；1880年，他的7幅画作和一个雕塑参加了第五届印象画展，但遭到了雷诺阿和莫奈等前辈的嘲讽。当然，他并不灰心，于是在之后的第六届、第七届印象画展上，高更奋力呈现了8幅和13幅画作。为此，他与自己的家庭决裂，选择了艺术。但第八届印象派画展结束后，公众和评论界对高更的作品依旧兴趣索然，他开始怀疑和失望这让他一贫如洗的艺术。

高更想逃离巴黎。

[1] 《维罗夫莱的风景》（*Landscape from Viroflay*），高更，1875年。现藏于哥本哈根新嘉士伯美术馆。

2

　　高更一生的足迹，就是一张航海地图。巴黎、秘鲁、巴拿马、阿旺桥、阿尔勒、塔希提。这一连串地名的线索，是高更对于原始和自然之美的追寻。

　　但，没有不让人失望的现实。1888年10月23日，高更受凡·高的邀请来到阿尔勒。凡·高向高更详细描述了阿尔勒和普罗旺斯地区的自然纯朴、生机勃勃——大片的色彩，地中海海岸旺盛的生命力。凡·高租下的小旅馆，艺术上的共鸣和知音情谊，让凡·高兴奋不已。但是性格、风格和理想完全不同的两个人，最终爆发了争吵，也成为艺术史中的最具戏剧色彩的迷局。几经周转，当高更还不是伟大的艺术家高更，他打算去往更远的地方。

　　"我离开是为了寻找平静，摆脱文明的影响。我只想创造简单，非常简单的艺术。为了达到这个目的，我必须回归到未受污染的大自然中，只看野蛮的事物，像他们一样过日子，像小孩一样传达我心灵的感受，使用唯一正确而真实的原始的表达方式。"高更相信，凭借自己的坚强和坚持，能够承担孤独，也能够特立独行。[1]

[1]　《高更艺术书简》（*The Art Letters of Paul Gauguin*），保罗·高更著，张恒 / 林瑜译，新星出版社，2010年。

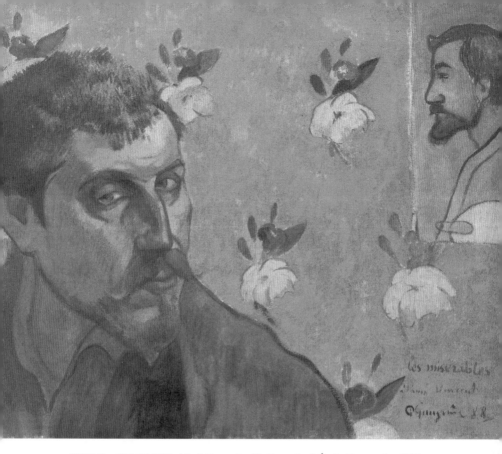

《献给凡·高的自画像》（*Self-Portrait with Portrait of Émile Bernard*），高更，1888年，布面油画。收藏于荷兰凡·高博物馆。

　　1891年2月，高更拍卖掉自己的部分画作，筹集了一笔钱，决定去往他梦想中的天堂——塔希提。

　　不是每个人都可以在地图上找到塔希提的位置。这个美丽得失真的岛屿位于南太平洋中部法属波利尼西亚社会群岛之中。手指划过赤道，新西兰以东，夏威夷以南，她像一个隐藏的重启键，轻轻按下，重新认识自然和世界。

十几个小时的航班，世界睡着了。逆着换日线，白天到白天，像是一个漫长的白日梦，20世纪的工业革命安睡在另外一个方向。

走下飞机的刹那，我在想，高更从法国南部的马赛，沿着海路经历了2个月时间抵达这里的时候，是不是也会有这般感慨——世界退后了。大航海时代的帝国已经灰飞烟灭，蓝色的大海里依旧岛屿散落，天地间依旧保持着伟大的气象，虽然安静，但自然才是唯一的王者。

塔希提，也译作大溪地，全称是法属波利尼西亚，她由五个群岛组成，其中最著名的就是社会群岛。蓝色飞机降落在帕皮提（Papeete）的法阿（Faa´a）国际机场。机场并不起眼，只有一条跑道，木质结构的候机楼看上去更像广场边的咖啡店。从北京到东京，再到帕皮提，经历了14个小时长途飞行的人们开始兴奋了。

1891年6月，高更抵达帕皮提港。

我行程的第一站还不是这里。入关后，人们带着困意排着长队，我们接着转机，去向旁边的莫利亚（Moorea）岛。当年，毛姆在创作《月亮与六便士》之前，追寻着高更的轨迹来到塔希提。他也曾抵达那里，并留下了大量描写："一片高高耸立的绿色岛屿，黛青色的深深的山褶，让你还以为这是一片神圣而又寂静的峡谷。这里到处幽暗神秘，清凉的溪水潺潺而过，你会感觉，在这荫翳蔽日的沟壑里，生活自远古时代以来就如此古朴，一直绵

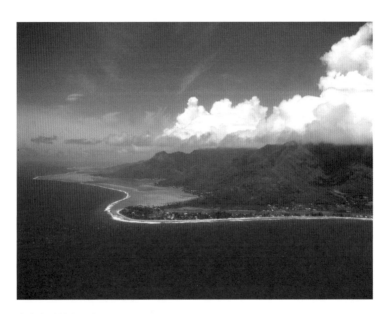

空中鸟瞰莫利亚岛。

延至今。"①

 从小飞机上俯瞰，莫利亚岛像一颗心脏，给大海源源不断地输送着蓝色的血液。岛屿周围的珊瑚礁和白色细沙把海水掬起，呈现出耀眼的蓝色。海水把岩体的山峰托起，顶着云层，湿润的颜色渗透进机舱来。

————————————

① 《月亮与六便士》（*The Moon and Sixpence*），毛姆著，徐淳刚译，浙江文艺出版社，2017年。

这蓝色令人致幻，让人不禁惊叹到底是什么样的力量凝固出琉璃一般的颜色，藏在世界的尽头。相比之下，人类生活的城市如同残骸般丑陋。我只能感叹自己不能再喜欢蓝色了，因为最想看到的、最有生命力的蓝色只有这里才有。生命中的缺失完成了，我见到了高更画作中的蓝。

"我希望色彩能够跃然纸上，就好像色彩富有生命一样。在绘画中，我掌控着色彩的精神和不可遏制的感染力，而正是这些，引领我们走向艺术敏感而光鲜的本质。色彩插上了想象的翅膀，丰富了我们的梦境，打开了通向无尽和未知领域的大门。"[1]

高更的厌倦，城市人的厌倦，也许都是我不远万里来到地球另外一端的原因。人们总在高更所被划归的"印象派"前面加个"后"字，就意味高更风格的变化和不同。他追寻异国情调，向往热情，和同时代的艺术家不同，他抛弃了对现代文明以及古典文化的依赖和眷恋，追求本能、原始和生命的张力。也许正是因为这一点，他才和几届印象派画展中的艺术家们格格不入，也难以融入那个小圈子。

在高更的作品中，处处跳跃着生命的热忱。古朴的乡村、原始的土著居民、跳跃的色彩和厚重的线条带来强烈的装饰效果。

[1] 《生命的热情何在》（*Noa Noa: The Tahitian Journal*），高更著，吴婷译，江苏凤凰文艺出版社，2016 年。

他跳出了印象，在他看来，绘画的语言作为修辞，如同象征。印象派追寻着自然，通过印象追求感官上的真实，是模仿自然的传统绘画的尾声阶段。而象征主义，更传达出对彼岸世界的追寻，反映出强烈的主观视角，并从现实中抽离，呈现出抽象和不稳定性，更接近于现代的艺术哲学。

3

Fei是煮熟的香蕉，Uru是一种可以充当面包的果子，Taro是芋头，Fafa是菠菜炖鸡肉，Pua是猪肉，Poe是椰奶煮水果。这里的鸡尾酒椰林飘香（Pina Colada），以当地的椰子和菠萝加朗姆酒调制而成，味道醇厚微酸，比其他地方的风味更足。

我到的第一天就去寻找传说中的诺丽果汁。超市里，这个如今被全球热捧的昂贵保健饮品，在当地仅被视为日常果汁。

外来文化对当地的影响也体现在各个方面，包括焦糖啤梨慕斯（Caramel Pear Mousse），最底层是薄薄的一片海绵蛋糕，然后是略带咖啡色的焦糖味慕斯和淡黄色的啤梨味慕斯，中间还夹着一些切成粒状的梨肉。甜度适中，口感很好。本地的水果加上西式的做法，让这道甜品印证了塔希提的高昂物价。

我明白，眼前的景点和度假村，与高更憧憬的原始与野性的自然世界必然不同。在高更刚刚抵达塔希提的日子里，他全身心

投入绘画。但是，岛上的官员、军队，甚至是欧洲接待处的人都对他的艺术置若罔闻。艺术，离这里的生活太远，又或许是因为这个巴黎人眼中的艺术，不过是这座海岛上的日常。

从1891年到1883年的两年里，43岁的高更还没有离婚，他在塔希提先与一位白人和印第安人混血的女孩同居，之后又与当地一位13岁的土著结婚。高更一共创作了80幅作品，这些作品陆续被送回巴黎，但依旧无人问津。两年后，他离开塔希提，回到马赛时身上只有4法郎。

高更与岛上的土人生活共处，并创作出其巅峰时期的作品。但是如今这里的原住民几乎很少提及高更，在他们的眼中，高更不过是一位住的时间稍微长一点的旅客而已。当我在酒店大堂询问如何去高更博物馆时，当地人也只能遗憾地对我摇摇头。但幸好在莫利亚岛的Tiki村里，出于对"文明人"们对于高更的膜拜，法国老板按照历史资料复原了高更的画室，也在期间展示了一些临摹作品。

日落时分，我沿着海湾散步，与一百多年前高更所见到的壮丽景观相遇。那流动的蓝色终于隐匿下去，云朵里失了火。沙地里的螃蟹开始举着硕大的钳子在路上跑来跑去，它们并不怕人，并且比人们更懂得享受这日落星现的刹那。

海滩上一个个饱满健硕的渔人归来的剪影正在欢呼。塔希提人对待生命的热情，足以让每一个来到这里的人体会自由的畅快。

莫利亚岛的日落，像是失火的天堂。

4

调整时差之后，已经接近黄昏。我打算到附近的镇子逛逛。从度假村出来，步行过去不到15分钟。小镇的人们显然已经休息，只有一家超市和加油站还开着。

一群年轻人聚集在海边聊天。他们有人抱着帆板，有人骑着攀爬单车，皮肤上都带着太阳的颜色，笑起来牙齿很白。他们已经习惯面对游客的镜头摆出酷酷的Pose，海对于他们来说就是用来挥霍的。玩帆板，或者养珍珠、珊瑚，兴起之余划船去帕皮提逛街，总之，海是他们的一切。

在塔希提的镇子，女人不需要高跟鞋，男人也不需要跑车，他们拥有的一切已经足够，是海洋另外一边的人把生活搞得复杂了。当我租车去到 900 米高的 Rotui 山之间的贝尔福德尔观景台看日落时，余晖下相邻的库克与澳普诺胡海湾，仿佛一双有着金色鳞片的手，捧起了港湾里的游艇和帆船。

"莫利亚，塔希提的姊妹岛，怪石嶙峋，峰峦雄伟，从荒凉大海神秘地升起，像魔棒在空中轻轻一挥，变幻出虚无缥缈的织锦……当你接近礁石中间的一个出口，它却突然从你的视线中消失，让你什么也看不到，依然是蔚蓝色的太平洋，大海茫茫。"①这是毛姆笔下的莫利亚。

高更的《塔希提手记》里写道："我已失去时间与终点、善与恶的观念，一切都是美的，一切都是善的。我只想画画，做一个自由人，一位艺术家而已。真相现时，永福逝矣。艺术作品后，是真理，肮脏的真理。"②

高更记录了日常生活：河边聚集着男男女女，妇女稀散地坐在岩石边，蹲在水中，撩起裙摆，让河水轻抚疲惫发麻的腿，清凉着燥热的身躯。一番清凉的小憩过后，她们立即启程，返回帕

① 《月亮与六便士》（*The Moon and Sixpence*），毛姆著，徐淳刚译，浙江文艺出版社，2017 年。

② 《生命的热情何在》（*Noa Noa: The Tahitian Journal*），高更著，吴婷译，江苏凤凰文艺出版社，2016 年。

皮提。她们充满魅惑，看起来十分优雅，身体散发着动物和植物的混合香气——这是来自她们血液的味道以及头上戴着的栀子花的清香。看，她们多么婀娜多姿啊，还有着蛊惑人心的魅力。她们总是爱说："好香啊，好香啊！"①

1893年，高更重返巴黎。那一年，他的舅舅去世，留给他的遗产除了让他还清了债务，还在蒙帕纳斯地区租了一间画室。在诸多印象派画家冷落高更时，只有德加对他赞许有加，认为他的天赋足够创作出更伟大的作品。在德加的帮助下，高更举办了第一次个展。高更在塔希提创作的诸多作品终于引起了轰动，难以置信他将如此多的神秘元素浑然天成地杂糅在美的表达中。但保守的评论家和藏家还在保持观望，导致销售惨淡。展出的44幅作品，最后售出11幅，德加购买了其中2幅。

高更着急了。

他开始穿着奇装异服，言谈中故意呈现出夸张和尖锐的态度。他妄图标榜自己的个性，还把画室装饰成塔希提风格，挂满了来自塔希提的照片、战利品等，但适得其反，招来了大多数包括潜在藏家的反感，认为他在刻意地卖弄异域风情。一连串的失意，让高更不知所措，他尝试了所有能做的事，但依然毫无效果。高

① 《生命的热情何在》（*Noa Noa: The Tahitian Journal*），高更著，吴婷译，江苏凤凰文艺出版社，2016年。

更再次对巴黎感到厌倦，他想回到塔希提去放逐自己的
余生。

1895年，高更再次前往塔希提。那一年，他47岁。

5

小住两日，我们从莫利亚乘小飞机飞往著名的波拉
波拉岛。下飞机后，接机的游艇已经等候在机场旁的码
头了。波拉波拉是一个环形的，由环礁湖组成的岛。岛
屿中间是一座山，而环礁湖上则是度假天堂。

预定的度假村在一个独立的岛上。住在水上小屋里，
海浪都被珊瑚礁和环礁湖挡在了外面。海风吹来，没有
腥味。坐在阳台上面对着大海和天空，远处风帆剪剪。
这里的蓝色和日光单调乏味、无穷无尽地统治着每一日，
就算黑夜来临也不会把众神的面孔送到你的面前。夜晚
时分，灯光被打开，玻璃茶几、浴缸下面，可以清楚地
见到各种叫得出和叫不出名字的鱼在海里悠然来往。

高更在塔希提当然不是度假，相反，他在这里的日
子相当拮据。第二次返回塔希提时，他脚踝骨折、患有
心脏病、皮肤病，嗜酒成性，过去在法国染上的梅毒在
这个时候也严重起来。据记载，高更曾经6次被送往医

波拉波拉岛的静宁成了一种构图。

院抢救。天生风流的高更将对情感和情欲的释放视为天性。在身体稍稍康复后，他和当地一个13岁的女孩结婚，并生下一个女儿，这个女儿几个月就夭折了。

在巴黎，高更被视为贩卖异域风情的怪人，看起来不属于这里；在塔希提，当地人又将他视为远道而来的巴黎人，不会扎根在这里。最让高更失望的是，在塔希提的欧洲人当中，他依旧算是个异类。他曾试图融入他们的圈子，也希望他们能够买一些自己的作品，但结果并不理想。迫于生计，高更放弃了做艺术家的想法，不得不谋求一份差事来养活自己。他曾经担任富庶人家孩子的美术教师，也曾在当地的办公室里担任文书，负责抄录和绘图。

艺术离他远去，家人也是。高更在塔希提的时候，他最爱的女儿在欧洲因为肺炎去世，年仅20岁。几个月后，高更得知这个消息，整个人被摧毁了。他试图服毒自杀，但他命不该绝，上帝不会带走他，因为他还没有创作出最伟大的作品。

我想去当地人聚居的地方散步，看看远离世界的村子，让高更一次次回来的聚落。

下午三点，大狗在树下趴着，小孩们骑着自行车在街上飞奔。教堂是村子里最高的建筑。我脱了帽子走进门去，彩绘玻璃上的十字架透出光来。年轻人跑掉了，他们开始对R&B和RAP感兴趣，说着混杂着乡音、法语音调的英语去发现世界。但也有更多

的人继续留在这些岛屿上，因为这里植根的乡愁。

在整个大时代面前，这里的人似乎只需要过些小日子。开店不是最重要的，重要的是能与客人聊天和交流。这里的书店绝对不会售卖成功学教材，有几本游客忘了带走的也会被扔进垃圾桶。工业时代的人们以改变世界为乐趣，但这里的人会问：改变世界之后干什么呢？村子已经足够好了，更何况如今某些热衷改变的城市只是在勉为其难。外面的那个世界也在上演着聚散离合，无非如此，如果这样的话，在这里已经足够。

波拉波拉岛上的教堂。

波拉波拉岛上的管理治安的奶奶。

　　来了一朵云，黑了一座岛。回度假村时，天空忽然阴沉下来。快艇一直在飞，闪电在某处磨着刀，越来越频繁，天空的脸一次次被照亮，下面的海面是灰色的。闪电的光芒亮彻茫茫大地，有些闪电就在海面远处撕开天地。再回首，整个主岛已经消失在青黛色的烟雨中。

　　高更在塔希提生活时的笔记中写道：我变得和动物一样自由自在，所有属于人或者动物的欢愉，我都享受过了。我真正意义上逃离了虚假与迂腐，投入自然的怀抱。我变得清心寡欲、自然祥和，我不再受那些所谓文明道德的限制，没有功利与虚荣。[①]

① 《生命的热情何在》（Noa Noa: The Tahitian Journal），高更著，吴婷译，2016 年，江苏凤凰文艺出版社

没有限制，但是他依然受到万里之外的另一个现实的困扰。翻手为云，覆手为雨，命运和自然相互交叠。在两者之间，高更既疯狂，又懦弱。他无畏自然，却忧虑着俗世。唯独那种热情，那种崇拜与敬畏生命的热情，让深陷世界中的他依然拥有了出走的勇气。这种内心的感知，在他命运的下半部乐章里尤为明显。

女儿去世后，高更在1897年创作出了他最伟大的作品之一《我们从哪里来？我们是谁？我们到哪里去？》。这件作品包含着他一生的野心、报复和哲学式的追问。面对终极的问题，他试图用绘画来作答。画面里依然是远离文明的生活现场，高更在遥远的世界感受到爱。生命的答案从来都不一样，因为提问的内容和方式不同，也因为回答问题的人对上帝的理解不同。塔希提的岛屿是一块调色板，那些嘲笑、讥讽、误解和不公，成全了高更的远离与追求，最后调和成了生命的热情。

高更的艺术生涯与成就在这幅作品中登顶，它也是理解高更精神世界最为直接的入口。高更整整一个月废寝忘食，化悲痛为力量，在作品完成之后将其寄回巴黎。画作尺寸巨大，人物参照了文艺复兴时期的经典造型，而且其中一些人物在他过去的作品中也出现过。熟睡的婴儿，垂暮的老妪，年轻的、壮年的、不同的人在这幅画面里承担了生命不同阶段的状态。他们有着各自的姿态，疏离但似乎又有联系，每个人物之间对照观看，也可以联想他们之间的故事，如同种种机缘，偶然和必然交织成命运，全

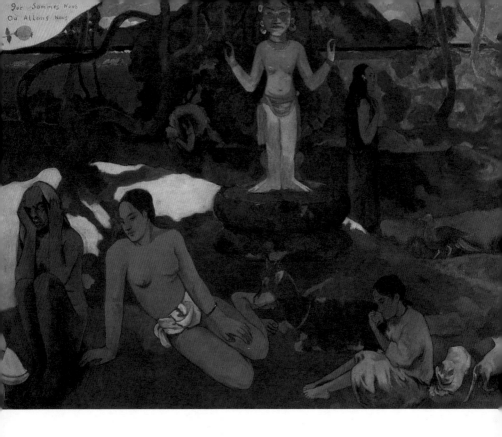

景式地展现出人类的社会景观。在人物之间，还有着蜥蜴、狗、植物、神像，让这幅画作变得既有田园风光，又蕴涵神秘气息。这样一幅作品，象征着生命的同时，也在向生命提出疑问，无论是从自然的感性还是从人类文明的理性来看待它，都会得出不同的体悟和答案。

　　这幅作品也让高更成为真正意义上的大师。"大师"一词对这一刻的高更来说，是心智成熟的标志，也意味着他独立的世界观

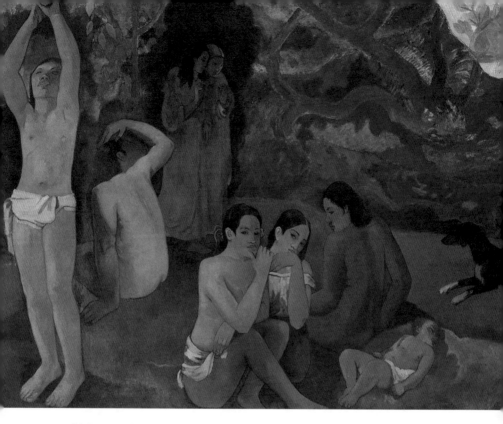

《我们从哪里来？我们是谁？我们到哪里去？》（*Where Do We Come From? What Are We? Where Are We Going?*），高更，1897年，布面油画。现藏于波士顿艺术博物馆。

和价值体系构建完成。这种意识不再受困于形式与技巧，也不再受困于"此时此地"，而是以更宽怀的胸襟和热爱去接受自然、时间和世界的秩序。他不再苛责与愤怒，一切的遭遇都只为了成就艺术，这让他作品的内核宏大又谦卑。由此，他的风格从形式跨越到本质，成为独树一帜的标准，也将其开拓性如铭文般镌刻在艺术史的里程碑上。

高更的问题，是所有人的问题。高更对生命的思考，也是我

们对人类自身的思考。而比我们更为勇敢的是，高更不仅思考，还用艺术给予答案。答案无所谓对错，而是在于引发思考，并且，给予回应。

6

塔希提盛产黑珍珠，但在用贵金属和钻石一起加工制作后，变得价格不菲。

在当地的神话里，珍珠是上帝赠给和谐与美丽之神 Tane 的礼物。Tane 用这些光点照亮了天宫的地窖，然后，又把光点带给海洋之神 Rua Hatu，让他照亮海域。黑珍珠最后被天神送给人间能够繁衍后代的女子，作为定情信物。此后，珍珠贝便在环礁湖里繁盛生长。

再美丽的神话，贴上价格标签后总是有点别扭。而我在当地见到最美丽的那颗黑珍珠，是挂在一个卖三明治的妇女的脖颈上，连着贝母，散发出彩色的光。我始终没有去参观珍珠养殖场，蚌病成珠的故事，除了美丽，也有残忍。反而到海上喂了一次鲨鱼和魔鬼鱼。乘着"鲨鱼男孩号"向海中央出发，在海水较浅的地方，即便不用浮潜也可以看到碧绿海水中游动的魔鬼鱼。下水喂食时，可以触摸到它们光滑的脊背。

塔希提上的华人大多都较为富庶，因为勤奋，也因为有经济

头脑，大多的黑珍珠养殖业也由华裔经营。"塔希提"，就是岛上的华人、客家人对Tahiti的直译。春节刚过，岛上到处是虎年的味道，超市里挂着灯笼，贴着"福"字，连司机的后视镜上都挂着"出入平安"。当地报纸上，能看到老头戴着有辫子的帽子，穿着中式唐装的照片。

这里的原住民是毛利人，自称"上帝的子民"。他们每个人身上都有文身，而且自认为这些文身给他们带来的力量，比穿着的衣服都重要。他们喜欢袒露身体，用身体感受海水的温度和日光的灼热，美与不美都要直接看见。在这里，身体从来都不是隐喻，它就是身体本身。

"本来我们和我们的姑娘都是不穿衣服的，只是法国人来了，发给大家布料，要把身体遮挡起来，当时大家都很奇怪。"在参观一个纪念馆时，负责讲解的当地小伙指着墙上美丽的塔希提女子赤裸的黑白老照片，笑称这些都是他的女友，"马龙·白兰度和梅尔·吉普森来这里娶走了美丽的塔希提姑娘，所以他们都是我的敌人。"

艺术和天堂都在世界尽头。

在没有意义的地方，任何艺术形式都可以是全新的，因为必须拿掉和废弃所有的经验和判断。在那样一个没有判断的世界里，艺术可以先感受到自己。世界的边缘，艺术的边缘，在高更看来可能是同一个地方。而高更的作品之所以伟大，是因为他知道，在艺术里，人，也就是生命的不可或缺。

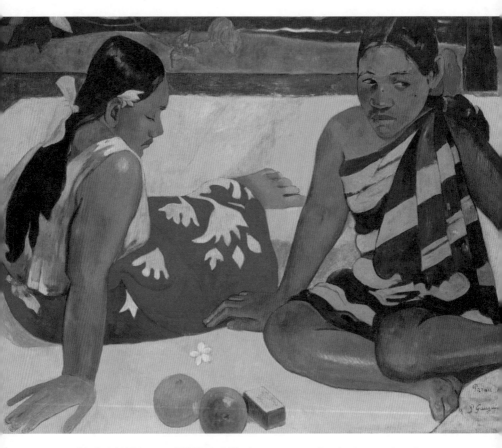

《有什么新鲜事吗？（塔希提妇女）》（*What's New?*），高更，1892年，布面
油画。现藏于德累斯顿现代大师美术馆。

　　高更来这里画画，他想逃离城市，却始终描绘着他与世界的关系。当然，世界可大可小，他只画他看到的。在塔希提的日子，高更的风景画里都有人物，主要是塔希提女孩。整片色彩炽烈的风景因此变得单纯，他不再需要描绘内心的风景，而是将之弱化成一种烘托人物的背景，人物自然而然地成为世界的中心。那绚烂的色彩、强烈的对比，在不知不觉中将色彩调整到最为和谐的状态，他内心里有了自己的秩序。这些风景，可以看见，但终不能抵达。这些颜色也武装了高更的寂寞，纯净到令人心碎，他需要感觉到自己的存在，虽然别人无法给予他喝彩、肯定和鼓掌，但色彩能够给他所有问题的答案。他知道自己存在，存在于大多数人的世界之外。

　　高更认为色彩释放了人们内心深处最本源的情感需求，也激发了生命的激情与诗意。"我觉得任何事情都有诗意，都存在于我有时觉得神秘的心灵的角落里，而我正是从这种神秘中感觉出诗意。在画家的引导下，形式和颜色自己本身就可以创造出诗意。当我站在其他人的画前，当画的主题并不另类时，画家在脑海中散发出的智慧会使我进入诗意的境界。"[1]

　　另一个下午，我第二次到瓦伊塔佩（Vaitape）溜达，发现这

[1]　《高更艺术书简》（*The Art Letters of Paul Gauguin*），保罗·高更著，张恒/林瑜译，新星出版社，2010 年。

里街上外出的平民就算没有带钱，没有手机，没有穿鞋，也能坦然自得。因为这里是他们的家园。

路上的流浪狗是你家的，也是我家的。这棵撑天的树，是这家的，也是那家的。这个教堂是上帝的，也是村民的。傍晚时分，小吃车的老板开始炸薯条，做炭烤牛排，香味飘到了停车场对面，连教堂里的神像都闻得见。小狗摇着尾巴赶来观望，人们赤着脚走过来，而桌边已经坐满了眼睛放光的小孩子。

当地人从不问你从哪里来，在他们看来，这里才是世界的中心，别人都是从外面来的，至于从哪里来有什么不一样呢？看着你从船上走下来，他们给你倒上冰镇的水。商店里的人从不叫卖，你过去的话，他会退得远远的，让你更自在地看你想看的东西。

这里就是生活的现场，没有互联网带来的冗杂信息，教堂像大海一样对所有人敞开，可以直接进去也可以直接出来，因为所谓的人生真谛和教义已经在每一个角落里。

当你走在镇子的街头，你不会感觉到贫穷，也不会感觉到单调，一切都刚刚好。他们自信到不会模仿电视里的生活，也不会哼唱那些到处都能听到的流行音乐。但他们将尤克里里弹奏起来时，自然有人从街头过来跟你和声。

1900年，新的世纪到来。高更和巴黎的画商签署了一份新的合约：画商每个月支付高更300法郎，高更每年为其创作20至25幅作品。但是，就是在那一天，高更21岁的小儿子也离世了。再

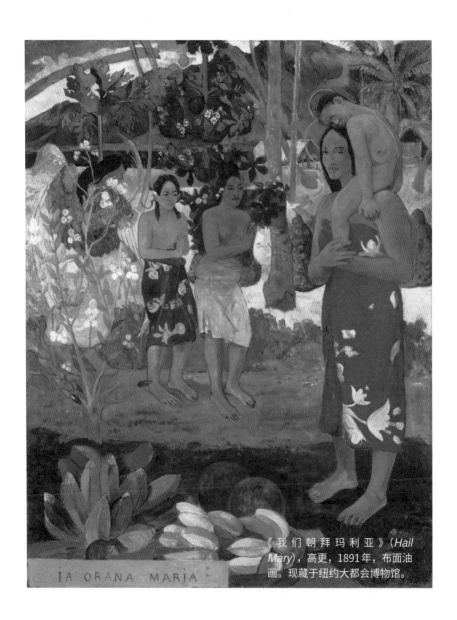

《我们朝拜玛利亚》（*Hail Mary*），高更，1891年，布面油画。现藏于纽约大都会博物馆。

一次白发人送黑发人，给高更的内心再次带来重创。

　　生命的激情呢？创作的激情呢？他希望望到向世界尽头的尽头。他再次抛弃了自己在塔希提的妻儿，孤身前往离塔希提东北1400公里的马克萨斯群岛。他认为，只要足够自然与原始，他的艺术觉知力会再次被唤醒，热情也同样会再次炽烈燃烧。

　　但是，现代文明依然尾随而至，高更所向往的纯粹自然再次被破坏。于是他买下一块地，开始自己建造天堂，在那里，他建了一所房子名为"欢愉小屋"。当地的亲历者描述其"弥漫着奢华和强烈的悲剧色彩，非常美但也极度忧伤"。这间屋子浓缩了他漂泊的一生。他和当地一名14岁的少女同居，并且雇用了一个厨师和两个佣人。显然，这是他一生过得最好的时候，也像是他最好的梦境。

　　在塔希提漫步的时候，我理解了高更的梦境，因为这里的日光、美景和开阔的意境足以让在城市里生活太久的人无法自拔。巨大的差异感，在脑海之间不断对照、摩擦、相互排斥，之后渐渐融为一体。"Faaiheihe"，晚年的高更在他的画作上写上了当地的土著语，意为"使人美丽起来"。据说这是一则咒语，念着，美丽就会出现。而事实上，美在于发现。来到塔希提，这种能力一直在提升。

7

停留了一周，终于还是要离开。

上飞机前几个小时，我们在帕皮提镇子上逛了逛。不对，当地人明明称其为市，这里是整个塔希提的行政中心。帕皮提1818年建城，约有3万人口。

恰逢周六，路上的商店全部都关了，整个岛屿都在午睡。路过电影院，街道上最大的广告牌上是好莱坞的电影海报。一些卖化妆品的店也无人问津。这里最高的建筑不过6层，反而广场上的几棵参天的榕树更接近天空。鸟群躲在树冠中，看不见它们，

帕皮提玩滑板的少年。

但它们吵嚷的叫声让人听不到对面人的说话。几个少年在这里玩滑板，这是我几天来见到唯一有孩子娱乐的地方。

不远处有一家麦当劳，热闹非常。有人赤着脚，光着膀子戴着摩托车头盔走进来，跟腰间佩枪的警察一起排队。不知谁家的母鸡就在桌椅间走来走去，外面空着的桌子上也有鸽子飞过来歇脚。日本情侣安静地在角落里喝完一杯咖啡，然后轻声走开。谁都不想吵醒这个下午。

走到满是集装箱的码头，可以看见一个首都该有的忙碌了。这里物产相对单一，商品大多靠进口。货轮卸载之后，消失在一片蓝色之中。

到了塔希提，才发现塔希提是不可抵达的。

在这里，最大的遗憾在于我能够看见美，却不能全部复制粘贴给朋友们。这个时代里，美丽的语言都被用尽了。对于单一、纯净的景色的描述，每次都离题万里。这不是足迹和交通可以到达的，也不是眼睛和相机镜头可以看见的。塔希提是一个地方，一种颜色，一种味道，一种精神，一种境界。她生命的高贵，无人能及。

我再次感叹，幸好有高更。他是那个看见天堂的人，我们得以从他的画笔下看见那个天堂。

在毛姆的《月亮与六便士》中，画家临终的画作被烧毁。刻薄的毛姆用残酷的方式让我们懊悔和叹息，自己如何错失了天堂，

如何丧失了获得内心安宁的本能。但是反过来看，毛姆的智慧和狡黠都在这里体现：真正的艺术已经完成，在艺术家的内心之中，形式上的画作已经不重要了。艺术家得到了精神领域的应许之地，在那里，他再也不会有所失去。

1902年，和高更同居的塔希提女孩为他诞下一名女婴。第二年3月8日上午，高更骤然离世。据研究表明，死因是突发心脏病和服用过量吗啡。临终前，他身边有两个人，一个是土著女巫，另一个是新教的牧师——极为戏剧化的结尾，无论是什么样的宗教信仰，都通往同一个天堂。

远走，逃离，背叛。一次又一次，现实中的高更深刻而沉痛地证明自己。在等长的命运里，每个人能走的路却不一样长，高更走了最远最难的那一条。尽管他死于远方，但在他的艺术语言和现实的巨大摩擦之间，高更找到安息之地。

所有的孤立和困难，在高更一生的旅途前都变得渺小。每个理想主义者都不得好死。高更知道，但他依旧可以抛弃一切，承担自己的所有孤独。他也知道自己的生命只有一次，因此没有对错，只有体验。

大海之上没有路口，每一朵浪都是一个选择。在某片星空下航行，就算命运可以重来，我们依旧会选择再次出发。因为生命从来不是幻想，它就是力量与热情。

塔希提的海日夜燃烧，海面上都是蓝色的火焰。

Prague × Alphonse Maria M
Tacit Epic in Perpetual Rive

布拉格 × 穆夏
悠长的河流，寂静的史诗

城　市：布拉格

博物馆：穆夏美术馆

艺术家：阿尔丰斯·穆夏

1

　　走过火药塔，前面就是布拉格市政厅，典型的新艺术①风格。年过50的艺术家在那里绘制了很久的天顶画，并且把整个市政厅重新装饰了一遍。

————————

① 新艺术运动（Art Nouveau），是19世纪末20世纪初在欧洲和美国产生并发展的一次影响面相当大的"装饰艺术"运动，从建筑、家具、首饰、服装、平面设计、雕塑到绘画都受到影响。它强调手工艺、倡导自然风格，突出曲线和线条，受东方风格影响，探索新材料和新技术。

ha:

市政厅。壁画是穆夏的作品。

一时间，布拉格城里的人都在讨论。说这个画画的人大有来头，说他的画在巴黎上流社会里特别受欢迎，还说，他在大西洋对岸的纽约办了展。虽然地处中欧小城里的人，没几个去过纽约。总之，这个画家从纽约回到了布拉格，回到了他的国家，他是捷克人。

画画的人就是穆夏，那是1910年，他刚好50岁。那一年，葡萄牙革命爆发，爱迪生发明有声电影，中国正在酝酿第二年的辛亥革命。当时的捷克依旧处于奥匈帝国的统治下，在新世纪之初的世界格局中，穆夏认为，斯拉夫人民依然被奴役。

穆夏的布拉格，不是激发想象，而是平息所有浪漫的意象。波希米亚，是一片在沉默中消失的土地。在欧洲的版图上，捷克自古由三部分组成，东部叫摩拉维亚，东北部小部分叫西里西亚，布拉格所在的地区叫波希米亚。斯拉夫民族一直生活在这片土地上。

他希望自己的艺术创作和过去在的巴黎时期不同。现在我们看到的市政厅，整个房间从壁画、彩色玻璃、家具到窗帘和金属配件都由穆夏设计完成。主要色调由橙色、黑色和蓝色组成，稳重中充满温暖。天顶画《斯拉夫和谐》①由无名的斯拉夫劳动者环绕组成，飞过苍穹的是一只展翅的雄鹰。连接天顶的八根立柱上方，绘上了捷克的8位历史人物，象征了8种美德：战斗、忠诚、力量、警觉、坚强、独立、公正、传承智慧。侧面的墙壁上绘有3幅画并配有题词，分别名为：历经屈辱和折磨，我的祖国你终会复活；民族圣母，请接受孩子的爱和热情；自由力量与协和之爱。

———————

① 《斯拉夫和谐》（*The Slavic Concord*），穆夏，1910—1911年，壁画。现藏于布拉格市政厅。

穆夏将捷克和斯拉夫民族的精神外化并且彰显出来，他期待着民族的独立。从这里开始，穆夏把后半生的创作都奉献给了布拉格。

2

偏偏在要走过伏尔塔瓦河的时候，天降暴雨。初秋的寒意凝固下来，雨水斜扫着查理大桥。文明和城市的前提，首先是要有一条河流。

接下来的几天里，我不止一次地穿过这座大桥。这和斯美塔那①《伏尔塔瓦河》时而汹涌激昂时而沉雄宽广的乐章一样，给人无限遐想。河流是一种召唤，我也时常在梦里听到出生地的那条河流，在离开故乡的时候，我还未曾见过它最后的流向，长大后才知道它从越南入海。而这样一条河，竟然繁衍出伴随一生的意象。

1908年，穆夏在美国听了波士顿爱乐交响乐团演奏斯美塔那作品《我的祖国》中第二乐章《伏尔塔瓦河》之后，对故国家园

① 贝德里赫·斯美塔那（Bedrich Smetana，1824—1884年），捷克作曲家、钢琴家和指挥家，捷克古典音乐的奠基人，同时也是捷克民族歌剧的开路先锋、捷克民族乐派的创始人。

建于1357年的查理大桥，横跨在伏尔塔瓦河上。

的想念像决堤的洪水一发不可收。他决定回到布拉格。

不少人伏在桥上，眺望不远处的城堡和沙洲。河流展现的是生命本身，有着相同思绪的人陆续走到这里，接受一些事实，也作出决定，认同了事物的美与消失。就算事实逃不过一种必然，那也要必然地回应，不可获得地拥有，无须赞美地热爱。走过陋巷和广厦，河流成为一切事物的总和，消弭掉巨大的虚无感。

大桥连着14世纪。中世纪的欧洲，天主教权力扩张，伴随着暴力、强权和腐败。欧洲各国顶着宗教名义混战，每一次的战火都没有漏掉布拉格。从中世纪到20世纪下半叶，奥匈帝国、纳粹法西斯、苏联驻军先后蹂躏了这个多灾多难的民族。捷克民族经历过艰难，多年来，要求民族独立的意志从未熄灭，愈发强烈，最后终于有了属于自己的和平国家。也是在这个过程中，波希米亚人开始追求信仰和民族自由。反思意味着另一条途径，另一种理解。在捷克人眼中，在

这个星球上，欧洲所有国家都不算大国。捷克国土虽小，但保持独立，不党不群，在如今的欧盟里，也经常发出质疑的声音。

布拉格位于中欧，连接着东欧和西欧，像是一个十字路口，总是被强权侵略、占领，或者处于夹缝。正是在这样的历史忧患中，布拉格的艺术家更会反复思考，什么才是真正的欧洲精神，欧洲的格局和未来究竟该何去何从。

再看欧洲的历史，每个国家和民族都没有停止过对"独立"的追求，每个国家都想纵横在这片土地上，不断扩张，一个民族妄图统治另一个民族，当然也有了拒绝臣服和反抗的斗争。但诸多国家又在漫长的历史进程中相互制约，无法一家独大。在类似战国的岁月中，捷克所在的波希米亚地区曾经抵达过辉煌，当时的布拉格，远超伦敦和巴黎。

穆夏的布拉格，和我所在的布拉格当然不是同一个。建筑还在，传统还留存一些，但那个时代的矛盾与紧张感已经荡然无存。反而对于我来说，和这个城市更为亲近的部分是同样的社会制度和意识形态教育。世界很大，但莫斯科、华沙、布达佩斯、胡志明、哈瓦那、布拉格离我们并不遥远，这几个城市曾在相同的意识形

布拉格街头。

态下发展。虽然后来捷克选择了另外一条路，但总有种邻居般的
亲近感。我也曾读过别人的文章，讲述了在布拉格和捷克找寻共
产党的过程，历史故事岂是几句就能说得清楚的，但那种气质和
传递出来的对于未来的判断和价值立场，依然熟悉。

穆夏没有见到社会主义联邦制，也没有经历布拉格之春、天鹅绒革命，没有看到整个欧洲的一体化进程。但如今，走在布拉格街头，要想不看到穆夏的作品都很难。他早期装饰风格浓重的新艺术风格的插画、海报作品，被制作成各种不同的旅游衍生品，被来自全球不同的游客带回家。某种程度上，他的作品等同于布拉格的美。

3

1860年，穆夏出生。当时的捷克属于奥地利帝国。那一年，第二次鸦片战争结束，英法联军火烧圆明园；林肯当选美国第十六届总统，南北战争即将爆发。

穆夏出生在这一切发生之前。

1871年，穆夏进入家乡摩拉维亚的中学读书，参加了教堂唱诗班，在宗教肃穆庄严的仪式感染下，穆夏对艺术产生了浓厚的兴趣，以致后来有人评论他的作品中有音乐的韵律之美。他自学绘画，将唱诗班得来的微薄报酬用来支持学业和购买画具，想当一名画家。在穆夏的成长时期，普法战争开始，德意志统一，匈牙利独立后与奥地利帝国组成奥匈帝国。1877年，穆夏来到布拉格报考布拉格美术学院。

有人说布拉格的名字来自古斯拉夫语，一种解释为"门槛"，

另一种解释为"渡口"。看到伏尔塔瓦河蜿蜒穿城而过，我觉得这两种解释都可以接受。这个地方与诸多文明的诞生地一样，具备了相同的条件，也充满了无尽的意向。

"请您尝试一下别的更适合您的职业。"院方拒绝了17岁的穆夏。这里确实是一个过高的门槛。穆夏背过身去，离开这里，一路往南。河流、城堡和高塔渐渐远去。他还不知道，这座城市将在他的脑子里种下一粒种子，随着时间的推移长成一棵大树，终有一天，落叶归根。

从1879年至1881年，穆夏来到奥匈帝国的首都维也纳学习艺术，期间在一家戏剧舞美装饰工坊当帮手，开始接触装饰绘画。他白天工作，晚上上美术夜校。1885年穆夏进入慕尼黑美术学院学习，两年后，他再次启程，去往巴黎。

19世纪末20世纪初的巴黎，就是整个世界艺术的首都。艺术家、作家等纷纷聚集于此，在塞纳河畔施展才华，创造了人类艺术文明的新繁荣。27岁的穆夏来到巴黎继续学业，但生活潦倒，靠为书刊杂志画插图和广告勉强维持生计，曾和高更共用一个画室。穆夏浑浑噩噩地度过了几年，直到1894年圣诞前夕。

4

那一年的圣诞，一张海报传遍了巴黎的大街小巷。画面上，

一位女性头戴鸢尾花环，眼睛望向高处，眼神中充满期待与眷恋，她的左手轻抚着垂落到胸前的头发，右手拿着一枝高过头顶的绿色棕榈叶，华丽的衣着上有精美的图案，整张作品透露出浓厚的戏剧张力，这样的海报不仅是宣传物料，更是一件艺术品。这张海报一贴出去就被人揭下带回家，它的作者正是穆夏，画中人则是红极一时的女星莎拉·伯恩哈特①。

一个偶然的机会，穆夏为伯恩哈特绘制歌剧海报，甚至后来设计服装、首饰等。这位女星写小说，在绘画和雕塑上也颇有建树，后来还成为音乐学院教授，获得法国荣誉军团勋章。弗洛伊德、劳伦斯、王尔德都是她的朋友和观众。她出版的自传还给不少创作者带来灵感，普鲁斯特《追忆似水年华》中的女演员拉·巴尔玛就是以她为原型。

莎拉对穆夏为自己绘制的作品满意极了。她继续委托穆夏为她创作海报，设计舞台布景、服饰和首饰。自此，穆夏的事业走高，也将新艺术运动推至顶峰。1896年，穆夏为她绘制的《茶花女》海报成为这一时期的代表作。

显而易见，穆夏运用纯熟的技巧和贴近时代风潮的审美，为海报上的人物营造出一种神圣感。在新世纪将要到来的巴黎，人

① 莎拉·伯恩哈特（Sarah Bernhardt，1844—1923年），法国19世纪和20世纪初最有名的女演员之一。

们渴望新的风格，在承接着传统美感的同时，能够附带一些易于读懂和实用的审美元素。拥有财富的新贵们宣扬着享乐主义，巴黎的大街就是一条时髦的跑道，不少人竞相来到这里，出入美术馆和沙龙，高谈着文学和艺术，他们希望在新的世纪发出声音，站在财富之上，他们需要通过时尚和艺术来与人群保持距离。一目了然的美和新的艺术成为必需，穆夏的作品成全了他们。

穆夏巴黎时期作品。

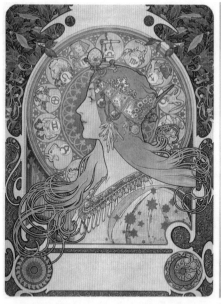
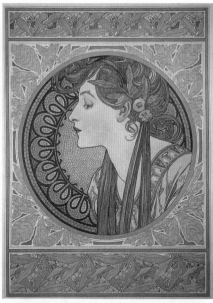

穆夏巴黎时期作品。

　　莎拉也好，新的女性形象也罢，穆夏画笔下的画面被平面化，从三维空间变成二维空间，线条与色彩成为首要元素。女性处于视觉核心，花草、动物、几何形状、字母等元素都围绕开来，呈现出秩序和韵律感。人物的形象线条和轮廓虽然简洁明快，但依旧保留了巴洛克、洛可可艺术的细致并富于肉感。互补色并列的方式，令色彩表现得艳丽和充满变化。拜占庭风格中对繁复纹样和几何装饰图形的运用，丰满地装饰了画面，整体的色彩又因为水彩的效果而显得轻薄流畅，构成了"穆夏风格"的超现实的画面。

　　"穆夏风格"引起了巴黎文化圈和社交圈的关注，也被推向了美国。越来越多的商业订单接踵而至，穆夏的装饰艺术广泛涉及家具、产品包装、建筑设计、广告招贴、珠宝首饰等诸多领域。此外，穆夏在实践基础上的理论探索，编辑出版的《装饰文献》[①]一书，为设计创作提供了具体的实用指南，广泛影响到这一时期的插图、海报和书籍装帧设计。这种以感性的有机曲线与非对称架构为特征的装饰风格被称为"新艺术运动"。后来日本的漫画、卡通，以及中国上海滩的美女月份牌和招贴画，都可以看到穆夏的影子。

　　让我一开始错过穆夏的，正是这些巴黎美好时期的作品。它

① 《装饰文献》（*Documents Decoratifs*），穆夏著，出版于 1902 年。

雨后的布拉格街头。

伏尔塔瓦河畔的鲁道夫音乐厅。

们实在太美了，像是甜点，为美而美，一个世纪前的巴黎，华丽又充满感官刺激。直到我看到巨幅的《斯拉夫史诗》[①]，让我重新认识穆夏。

5

从老城广场出发，我们去往穆夏博物馆。

面对太好看的城市，难免会埋怨起自己平庸的生活现状。布拉格整个城市都很美，而且美得过于昭彰。在文艺作品里，在口口相传中，它被描述得接近天堂。而真正生活在这里的人也认为它美，和旅人口中不同，这种美就是日常，就是花开花落，就是昼夜交替，就是脚下的马蹄石和远山上的小教堂。

如同一场不成熟的恋爱，旅人们迷恋这个城市的表面，也将它的历史当作性格。而今天的布拉格呈现出另外一种风貌，游客如云，赞美不断。可是有时我也不禁这么想：刚好遇到，又那么喜欢的，管他肤不肤浅。任何一座城和一个人一样，都值得一场等待。

出于教育和习惯，我们常用"伟大"来形容人物。布拉格人不说自己伟大，更乐于质疑和讽刺别人或者自己。

① 《斯拉夫史诗》（*Slav Epic*），穆夏，1910—1928 年，布面蛋彩画，共 20 幅。

走过老城广场时并没有庄严肃穆之感。近一个世纪以来，广场四周围起了巴洛克式建筑，四面八方的人流聚拢又四散离去。泰恩教堂哥特风格的高塔，接收着来自天堂的信息；为宗教改革殉难的胡思①，在他曾经受火刑的地方，竖起了雕塑；世界塔下围满了只为目睹一次传说中神奇报时的游客。老城的旧，是现代造物的遗漏，也是朴素的背叛，拒绝世界化的命运像石头渐渐露出水面，显露出原型。

穆夏当然也从这个广场走过，看过世界钟的报时。在他回到布拉格的日子，他期待着这个国家成为更自由的国度。距离上的乡愁，他完成了；但精神和时间上的，还远远没有。他想做一件对自己极为重要的事，让自己心安，让自己值得在人生走上一遭。艺术家有着比别人更丰富的情感和敏锐的观察力，他们试探天意，却从不觉得自己超越凡人，他们多的是表达欲和勤奋。除此之外，他们过着和普通人一样的生活，有着内心的光明和黑暗，爱和恐惧，信念和疑惑。

新世纪之初，穆夏成为时代的宠儿。因为其艺术成就，穆夏被奥匈帝国的皇帝授予骑士封号，还被法国政府授予骑士荣誉勋

① 扬·胡斯（Jan Hus，1369—1415年），捷克著名的宗教改革家、爱国者、布拉格查理大学首任校长。胡斯以献身教会改革和捷克民族主义的大义而殉道留名于世，他的追随者被称为胡斯信徒。罗马天主教视其为异教徒，革除其教籍。1414年，康斯坦茨宗教会议判罚胡斯有罪，于次年将其处以火刑。胡斯之死直接导致了胡斯战争的爆发。

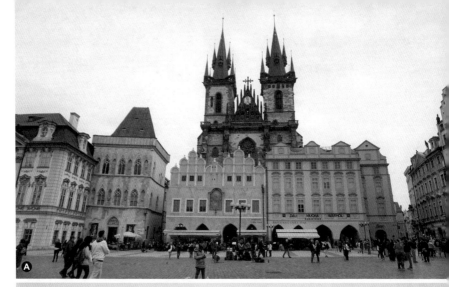

Ⓐ

布拉格老城广场。

Ⓑ

扬·胡斯纪念碑。雕像描绘波希米亚的反教廷威权学者扬·胡斯、胜利的胡斯派勇士和新教徒。

穆夏博物馆，入口都很低调。

章。1906年，其作品在美国四大城市巡回展出后，他和家人移居美国。

　　一个艺术家的意识、思维、观点和情感都不是偶然发生的，是他所生长的社会和他的观察相互渗透后凝结出来的。布拉格的社会和巴黎的社会，以及后来穆夏旅居的纽约，不同地理坐标上的城市和文化给予他的思考；明星、藏家、富商、受难的同胞，不同的人群让他意识到自己精神上的源流和最终的归属。过去，虽然具有表现和装饰风格的沙龙画风靡一时，但对于穆夏来说，这不过是"艺术"中的"术"，技术、方法、策略，和意识、情感关联不大。

　　不是他嗅到了政治，而是他的情感呼应着他去创作这样系列的作品。50 岁的艺术家终于开始践行自己命运的使命，开始真正创作符合自己内心标准的作品。他笔下的史诗场景宏大而壮烈，诞生、消亡，命运的挽歌跃然画面。

　　返回波希米亚后，穆夏描绘人物形象的笔法发生了变化。和过去的作品完全不同，穆夏迎来了真正属于自己的时代。穆夏从民族传统与民族服装中得到灵感，绘制的海报色彩明亮而富于写实性。画家晚年受到新建国的捷克斯洛伐克政府委托，设计了纸币、邮票、白狮子国徽、警察制服、圣维特主教座堂的彩色玻璃等许多图案。

周末恰逢广场上有演出。

　　穆夏所赞美的那个斯拉夫民族，不用寻找，他们依旧生活在这个城市里。这座城市在穆夏生活的年代里，一直寻求着民族独立和解放，每天早晨和黄昏，他都在想，用什么样的作品可以真正地直抒胸臆——像一首史诗，从一个人的，到一个民族的。

　　回归后的穆夏，绘画的不再是外部世界的记录，而是自己内心中的历史。这20幅尺寸巨大的作品，需要多么强大的信念来支撑？而现实世界只是这一系列巨作的一部分写照。可以这么认为，穆夏在青年时期完成了一个人在繁华世界里所需要经历的事物，学习、成名、恋爱、成家。但在内心深处，他越来越感到巨大的虚空，故国家园的呼唤越来越强烈，在那个声音里，他听到恐惧、怀疑和壮志未酬的遗憾。创作这样的作品，当然要回到自己记忆和身份的根部，自己的出生地。个人经验在这个庞大的历史命题前变得极为渺小，唯有通过信念和对信念的坦诚执着，才能将作品变得真实饱满。从布拉格到维也纳、巴黎和纽约，穆夏选择忠于自己的信仰。

　　当一个艺术家不受任何意识形态、主流价值观影响，真实、独立地追求个人思想和单纯表达时，他的艺术价值就产生了。在这片自古以来都被战火燃及的土地上，斯拉夫的信仰和精神是什么？穆夏在画作里给予回答。和现代文明高速发展的世界相比，穆夏在庄园里默默创作。长期以来描绘浮华世界的穆夏用后半生来描绘众生相，他请来村民当模特，成为画作中有血有肉的斯拉

夫人。画面里不是没有主角，而是人人都是主角。战争的乌云盘旋在欧洲上空，穆夏以拒绝的方式体验了这个卑俗的时代。在画作中，斯拉夫人所生活的世界，地域辽阔，文化多元，宗教包容，不同的民族和谐共生。

18年后，穆夏完成了《斯拉夫史诗》，采用油彩和蛋彩混合的画法，一共20幅，10幅来自捷克历史，另外10幅则关于斯拉夫地区，按照时间顺序，历史画卷层层展开。穆夏将这组作品视作自身艺术生涯的总结。他在组画展览的前言里写道："我的作品从来没有拆除毁坏的目的，相反，它们一直起着建设性的作用，努力搭建桥梁。因为我们大家必须抱有希望，让全人类彼此了解。并且，只有当人们相互认识时，沟通才能变得更加容易。"

穆夏和他的赞助人决定将它们全部捐献给布拉格，却未得到热情回应。穆夏的条件是为这组作品建立一个美术馆，但布拉格至今没有做到。当穆夏走出绘画的庄园，此时新艺术运动风潮已经过去，正当红的现代艺术支持者们对所谓"19世纪风格"大加贬斥。在艺术界口味的变化中，穆夏成了时代的"落伍者"。但时间终会带来真相，那些为了创新而创新的作品，同样也会过去。穆夏在生活，但他拒绝附着于生活之上。

紧接而来的20世纪30年代，纳粹占领了捷克。1939年，捷克变成了波希米亚和摩拉维亚的保护国。79岁的穆夏成了被盖世太保逮捕的第一个"反动"艺术家。时至今日，我们依旧可以看

《故乡的斯拉夫民族》(*Slavs in their Original Homeland*),穆夏,1912年,
布面蛋彩画,现藏于穆夏基金会。

到，在纳粹的抓捕名单里有他的名字。正是因为《斯拉夫史诗》这组作品，穆夏被列为反动分子。经历了严酷的审讯和折磨之后，这位艺术家因肺炎于1939年7月14日在布拉格告别了人世。穆夏被人们悄悄地安葬在维舍城堡公墓，纳粹禁止布拉格市民为他献花送葬。所幸的是，这组作品被很好地保留在了布拉格之外100公里的一个小镇上。

《波希米亚王奥托卡二世》，（*King Přemysl Otakar II of Bohemia*），穆夏，1924年，布面蛋彩画，现藏于穆夏基金会。

6

黄昏时分，雨过天晴。整个布拉格就像泡在啤酒里一样，呈现出金色的质地。

从穆夏美术馆出来，我头也不回地奔向啤酒馆。坦白说，美术馆令我失望，但实质上是一种巨大的遗憾。这个美术馆虽然是穆夏的后人在经营和管理，但整体的呈现，作品的梳理，以及对于穆夏作品的研究都没有提及太多。也许是所有权和归属权的问题，这个美术馆里大多呈现的只是穆夏巴黎时期的作品，我们可以在任何街头小贩、纪念品商店和网络上看到更多。但《斯拉夫史诗》这组作品缺失了，甚至，在美术馆中未有提及。令我感到诧异的是，最后在美术馆的纪念品商店里看到一套印刷质量欠佳的作品集，上面布满指纹，而且只有最后一套，没有补货。显然，穆夏装饰意味强烈的巴黎时期的作品才是这个商店的热卖产品。那些作品在日复一日地被发现、放大、复制，沦为平庸。

在复制印刷品和电脑屏幕上看这组作品，我知道我丢失的，岂止是细节和现场最直接的感受。每幅作品里，都有直视画外观众的人物，穆夏的用意很直接，他希望这些历史中的普通人能够和任何时代里观看这些作品的观众凝视。画面中，普通人物的比例和数量大于历史人物，人物与背景的距离也相距较远，我想象

着，在观看巨大原作的时候，这些人物应该距离驻足画面前的我非常近，历史背景下，人物的命运仿若触手可及。穆夏希望通过这组作品来唤醒斯拉夫民族的雄心，画作中的人物形象不再像过去充满消费和享乐精神，呈现出挣扎、自省与沉思。花草、树木趋于写实，拿掉了装饰意味，容纳进了斯拉夫传统文化的寓意。

后来得知，这组作品此前在日本展出，之后会到中国广东美术馆展出，但最后因种种原因被取消。我与《斯拉夫史诗》相见的日期不断往后延迟了。

我们在啤酒馆坐下。无论在哪家酒馆，点菜之前，服务员总是用一种着急的口吻来询问，我们要喝什么啤酒，是500毫升还是300毫升？当盛满了啤酒的大杯子一股脑地摆在桌上时，随着又密又厚的泡沫涌动起来的，还有酒馆里嘈杂的人声。每个人都在贴近对方说话，恣意又开放，足球、女人、政治笑话、文学作品，都是谈资。不难理解，啤酒馆是这个城市生活最重要的一部分，一个国土不大的国家啤酒的饮用量全球第一。当捷克人说起和斯洛伐克人"和平分手"的原因时，他们笑说，因为价值观和习惯都不同：捷克人喝啤酒，斯洛伐克人喝葡萄酒。

在这样的啤酒馆里很少看到穆夏的作品了，可以说，穆夏巴黎时期的作品放到这样豪放热情的啤酒馆里，有些过于美，那种美像是束缚，刻意的线条遵循着规矩的黄金分割线，造型感强烈。但我相信穆夏更钟爱这样的啤酒馆，否则也不会将故国和家乡的

想念，从一个乐章变成一条河流，一个城市，一个民族。我甚至在想，如果把卡夫卡、哈谢克、德沃夏克和穆夏约来同一家啤酒馆会发生什么样的情况。作品外的卡夫卡乐于朗诵自己的作品；写《好兵帅克》的哈谢克酒后一定讲着讽刺意味浓烈的笑话；德沃夏克说自己是做不了屠夫的音乐家，但是他最迷恋文学；穆夏可能最为安静，但他会将所见的一切用相机拍下，成为他将来作品的一部分。这是我所喜欢的这个城市的4位艺术家。历史在那个时代发生巨变，荒唐而扭曲的背后，他们在啤酒馆里还原了生活的朴素和属于自己的生存逻辑，在艺术的专注创作中感受到自由和满足。

7

布拉格的美，有很大一部分来自城堡。走过伏尔塔瓦河，进入城堡，圣维特大教堂被城堡包围。

教堂的每扇玫瑰窗的色彩都绚烂至极，一一走过，不难认出其中一个风格和其他的完全不同，那就是穆夏的作品。哥特式的穹顶，高高的建筑体内部空间，外面下着雨，但足够的光线依然透过玻璃。1930年，穆夏为教堂设计了这个玫瑰窗。和市民会馆的作品一样，他对自己的祖国分文不取。除了窗户之外，从邮票到警察制服，从货币到国徽，里面都倾注了他的心血。

圣维特大教堂

穆夏的玫瑰窗主题和其他的不太一致，宗教当然是至高无上的，整个欧洲文明中，信仰对人的影响甚至到了极端的地步，从虔诚到狂热，从欲望到权利，唯有道德、法律和人的意志觉醒时，一个民族和社会的精神系统才会趋于平衡。当一个苦难的民族迎来独立时，他表达赞美和热爱的方式就是艺术。生命就是生命，艺术就是艺术，没有什么衡量标准和价值观。

在教堂的参观动线里，只有几个人为穆夏之窗驻足。毕竟，这个教堂里值得参观和铭记的地方有很多。相机闪光伴随着钱币落入募捐箱的声音，外面的世界还在下雨。一个信徒在祈祷，游客在他的身后穿梭而过。他泪流满面，想要自己被听到，他要自己的神，要自己的畏惧，他放松地哭泣，什么都不想，他要排遣绝望与悲哀。信物、祈祷的人，被光线照亮，又默默隐去。叩首一个诺言，大家都会殊途同归，狂奔的命运在此落定。

出了教堂和城堡，每个人去赶自己的路。主在注视，那群迷途的羔羊，穿过白天和黑夜，认领各自的命运。有人在河边成长，没有成年就直接进入暮年；有人落叶归根，目送一个时代远去。

我见过一张穆夏晚年的照片，他坐在椅子上，身旁是《斯拉夫史诗》巨大的画作。他满头白发，戴着眼镜。画了这么多，画完了这么多，都在画里了。他笑容满足，没什么要急于说出口的。

玫瑰窗上是穆夏的作品

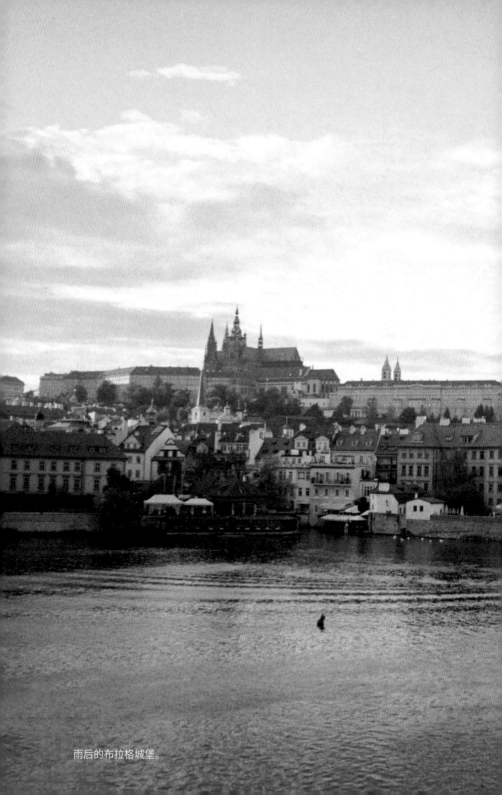

雨后的布拉格城堡。

New York City × Piet Corn

Maintaining Balance on Tig

纽约 × 蒙德里安
漫游者的平衡感

城　市：纽约

博物馆：现代艺术博物馆

艺术家：彼埃·蒙德里安

1

在纽约，可能发生任何事情，但又像什么都早已发生过了。

和过去相比，这个街区变化不大。下午6点以后，第六道东侧依旧堆满垃圾；街角的咖啡店还是在早晨6点半准时开门；意大利餐厅有涂鸦广告的小轿车还停靠在那个位置。在这里，时间变得缓慢，也对人的感知力宽容许多。

在整个切尔西区，很多事情平行存在，比如人们离不开电子
产品和数码设备，同时也去逛很多旧书店；喜欢时髦玩意儿的年
轻人，也是传统艺术的簇拥者。纽约就是这样，在不变中慢慢改
变，但一切的变化又是那么不明确，不会让过路人的内心剧烈震
动。想象力给了这个城市活力，同时也带来强大的耗损。

高线艺术区。

这座城市本身就是发光体，炽烈地透露出历史的荣耀。它有一套自己的运行法则，无尽的交错和生机，给了它无限的灵感。游人络绎不绝，脚步声合奏出节日的节拍。小小的曼哈顿在过去被塞满了来自全世界的好东西，直至溢出到了城市文明的下游。

2

1940年9月23日，蒙德里安从伦敦搬到纽约，逃离"二战"的炮火。

在这里，蒙德里安的一切感受都是全新的——不知疲倦，像是永久的乐园。摩天大楼、鸡尾酒、爵士乐、夜夜笙歌……这座现代城市的丰富程度超过了他的想象，让他获得了全新的创作灵感。街道横平竖直，交错成严格的直角，纵向称为大道，横向的称为大街，所有的街道都以数字命名，准确得如同坐标。拔地而起的摩天大楼，则是另外一个维度的直角。这完完全全是一个符合蒙德里安审美的城市，彻头彻尾的新造型主义。

一切都可以成为艺术，包括阴谋、金钱、权力，任何事物在这里都拥有被赞美的理由。功效是当代为人处世最普遍的世界观和价值取向，追求当下的快乐，也是功利主义的一种。快乐作为利益的化身，是过程也是目的。在这里，这一切都是良性的，足量的堆积，成为对世界和社会的关怀，反而所谓的无私和公益更

《自画像》（*Self-Portrait*），蒙德里安，1918年，布面油画。现藏于海牙市立博物馆。

让人觉得可疑。同理，艺术必有其商业价值。

　　1872年，蒙德里安出生在荷兰一个颇有艺术素养的家庭，父亲是业余画家，叔叔则是职业画家。耳濡目染，蒙德里安很早也立志成为艺术家，素描和写生让他在少年时期就打下了坚实的绘画基础。20岁时，蒙德里安进入阿姆斯特丹国立艺术学院深造。那一时期的欧洲艺术受到现代主义潮流的影响，同时，凡·高、蒙克等后印象派画家的风格也引起了他的关注。基于大量的风景写生，蒙德里安开始突破传统。

直到1911年，年近40岁的蒙德里安来到巴黎。当时的毕加索和布拉克所代表的立体主义在巴黎受到热捧。这让蒙德里安既兴奋又震撼，他知道那就是自己一直想要发展的方向。当时年轻艺术家都在找寻形式上的革新，工业时代的变革直观地反映在人的情绪和内心里。这一时期的蒙德里安，逐渐明白了"看"和"看见"的关系，他开始通过画笔描绘更本质、更平衡并且更有韵律感的世界。他拿掉了所有曲线，精简了色彩，从简化到抽象，确立了自己的风格。

一战结束后，蒙德里安再度从荷兰回到巴黎定居，个人风格开始被世人认可。1921年，他的《红、黄、蓝、黑构成》[①]，将个人风格淋漓尽致地展现，从此，蒙德里安彻彻底底地变成了"画格子的人"。在1930年的《红、蓝、黄构成Ⅱ》[②]直逼简化的极限——鲜艳饱满的红色占据了大部分画面，但周围的红色、灰色非常巧妙地中和了红色，而那一抹冷调的蓝色，将整个色彩、空间调剂得非常工整。最后的那一小块黄色，则是天平上最小的砝码，让整个画面变得平衡、有趣。色彩与形状相互影响，不断变化。在蒙德里安看来，线条是法则，也是结果。

——————————

① 《红、黄、蓝、黑构成》(*Composition with Red, Yellow, Blue, and Black*)，蒙德里安，1921年，布面油画。现藏于海牙市立博物馆。

② 《红、蓝、黄构成Ⅱ》(*Composition II in Red, Blue, and Yellow*)，蒙德里安，1930年，布面油画。现藏于塞尔维亚国家博物馆。

A

《红、黄、蓝构成》，Composition
with Red, Blue and Yellow ，蒙德里
安，1930年，布面油画，私人收藏。

B

《大色块红、黄、黑、灰、蓝构成》，
Composition with Large Red Plane,
Yellow, Black, Gray and Blue，蒙德里
安，1921年，布面油画。私人收藏。

C

《红、黄、蓝构成》，Composition
with Red, Yellow and Blue，蒙德里
安，1937—1942年，布面油画。现
藏于伦敦泰特美术馆。

D

《红、黄、蓝构成》，Composition C
(No.III) with Red, Yellow and Blue，
蒙德里安，1935年，布面油画。私人
收藏。

蒙德里安在巴黎生活了24年。那个时期的他，思维体系如同法官，严谨、准确。传说他的画室整洁得令人难以置信，有一扇窗户可以看到窗外优美的景色，但他认为这会让自己在创作时分心，干脆拿模板把窗户封了起来。

但纽约则是一个新的开关，这位冷静、励志的艺术家来到这里，活力和热情一触即发。

纽约是另一个现实世界，它高高在上，和它的摩天大楼一样，妄图驾驭天空。楼顶传来音乐和欢笑，高高闪烁的灯光吸引着纽约客们爬上去，参加永不散场的派对。这座城市热烈的都市气息、自由多变的爵士乐、充满风情的舞蹈与当时二战中的欧洲完全不同。这是一个全新的世界，蒙德里安深深地爱上了它，还申请加入美国国籍，说自己从来没有像在这里那样快乐过。

3

切尔西区第六道26街，我曾住过这里，一间公寓装满47平方米的孤独。短暂的学习岁月里，一盏30瓦的台灯就足够照亮整个房间，储存一些书、一些收集的物件。我的第一本蒙德里安的画册，就是在旁边街区的地摊上淘来的。我在这里开始写作，写关于艺术的论文，记录一些思考的碎片。

蒙德里安的纽约是英雄主义的。因为纳粹将蒙德里安和他的

作品视为"堕落"，而来到美国，人们将他视为艺术界的胜利，也视作传奇人物。艺术家在这里受到人们极高的尊敬，任何创新和探索都被报以理解和欣赏。纽约的一切都让他着迷，他喜欢这里的阳光、爵士乐、新奇事物。在他眼中，这座包罗万象的城市就是20世纪应有的现代精神，它繁华、热切、直截了当，充满欢快的韵律，完全符合了艺术家抽象的美学主张。

当我买到那本画册时，还没有对蒙德里安产生兴趣，那时的我认为，格子还只是格子。上课之余，我会坐着地铁去大都会博物馆①和现代艺术博物馆（MoMA）②，也经常散步到SOHO去看一些展览。然后，回到属于我的格子，我的房间——如同蒙德里安画作中的小方块。黑色的棉花地，乌云的故乡，消失的方向……我一直记得那个房间。逃脱的，沉默的，恰好都在其中。睡不着的时候，一天就变得特别漫长，似乎每一个今天都是为了虚构一个明天。内心的孤独通过很多种方式来和自己说话。这样的表达外化为一个主体，并且越来越完整，独立地站立在面前。

艺术的终极目标在于将表象化的现实还原到最本质的结构，也就是平面、色彩、节奏和韵律。看蒙德里安的作品，其实也是

① 大都会博物馆（Metropolitan Museum of Art），是美国最大的艺术博物馆，收藏体量巨大，涵盖了来自世界各地，时间跨越超过5000年的艺术作品。

② 现代艺术博物馆（Museum of Modern Art），简称MoMA，在发展和收藏现代主义艺术方面发挥着重要作用，是世界上最大和最有影响力的现代艺术博物馆之一。

看世界的方式。世界是客观的，但是看待世界的角度和方式不是，更何况每个人对眼前的世界有着完全不同的理解。有些人的世界是一段长久的关系、一座城市，甚至只是一个美好的天气。有些人的世界是病毒、战争、时间、睡眠中的梦境或者是刹那间的体会。眼睛从来只会选择它想看到的事物。

艺术是不可描述的，而艺术又是创作者的世界观，所以就算不能理解，但不妨碍靠近它，去感受它。

说服一个人是这个世界上不可能的任务之一，更何况，说服一个人去认可艺术作品背后的观念。他想表达什么？如果语言能够说出，我想艺术家也就不用谱曲、绘画和创作了。和艺术品，

需要一定时间相处——从看画，到进入一幅画。

4

蒙德里安住在曼哈顿中城区，第一道56街，公寓不远处就是伊斯特河，中间漂浮着罗斯福岛，上面架着皇后区大桥。步行到53街的MoMA只需要15分钟，到中央公园也一样。

当年的蒙德里安走在曼哈顿街头，穿过最热闹的麦迪逊大道和第五大道，依旧可以冷静而精确地将这些感受捕捉到画面上，宛如漫步在他自己画作中横平竖直的线条上。他认为，只有横线和直线的交叉，才能够达到开放、普遍和平衡。色彩上，只剩三原色和黑白灰。

那，抽象到底是什么？继续从蒙德里安身上找寻答案。

抽象绝不是概括。它是一种萃取，精神属性中品质最佳、浓度最高的部分。而他自己的论述是：抽象——现实绘画脱离模仿，通过抽象深化其造型的自然主义，展现出了充实和全新的生命力。抽象排除一切表现成分而致力探索一种人类共通的纯精神性表达，即纯粹抽象。他不止一次地重复自己的观点："抽象艺术的首要和基本的规律，是艺术的平衡。"蒙德里安的抽象冷静又精确，分明得能够看到理性意识，克制到近乎摘除了所有情绪，所以被人称为"冷抽象"。他认为抽象的艺术元素足以表现整个世界的本质。

Ⓐ

中央公园。

Ⓑ

第五大道。

相比之下，康定斯基①更强调情绪，通过点、线、面和色彩表达一种偶然、即兴的情感。

我更关注他的平衡感——到最后都是一种秩序，一种分类理解的思维习惯。平衡是一种基于思考后的分类方式，万物自有其位置，在这种平衡中，还存在着运动感。纵观他的作品，有人说是拼图，确实，人类对世界的理解，从大航海时代开始就是一种拼图式的探索思维，到了现在，对于大洲和国家的定义亦然。重要的不是分割和拼凑，而是关系。

但是，生活中的蒙德里安是一个充满激情和好奇心的人，可以说到了纽约，完全如鱼得水。他喜欢音乐，喜欢舞蹈，喜欢美食，喜欢消费。有些难以想象，这样一个生命力旺盛、生活丰富的人，如何在艺术创作中保持极致的专注。通过简单的直线和矩形，就能够静观万物内在的安宁。在他看来，艺术分两种，一种不以人的意志为转移的存在，是普遍的美，也是世界的本质；另

① 瓦西里·康定斯基，（Wassily Kandinsky），1866–1944 年，出生于俄罗斯的法国画家和美术理论家，抽象艺术先驱。

一种是人们按照自己的需求对事物进行的表现，是情感的、短暂的、不真实的。脱离了皮相的世界，人的精神境界是至高无上的。

所以，过去我所走过的街道，注定和蒙德里安走过的不一样。我眼里的纽约，每个人都是陌生人，像是一面面镜子，冷冷地迎上去，反射回来。不生产内容，也不用心回应。在镜像中观察，通过反应和感受力认识到了另一重自我，并开始产生分离，反复确认，仿佛在论述一件没有答案的事。又岂止两个自我？在我看来，人的内心充满对话系统，像一个小型的社会。在其中，相互陪伴，相互认知。独身没什么，只不过是活着的一种对策，在这里的人更懂得爱自己。城市里，网络上，我们和所有人同在，又和谁都没有在一起。

有自我，才有情感。

有自我，才被感官挡住视线。

5

都说纽约是全世界最努力的城市，尽管历史最短，却成为世界级都会。20世纪30年代，整个欧洲都弥漫着战争的火药味。1936年，德军撕毁《凡尔赛和约》，大批的艺术家、学者、科学家逃到英国和美国避难。1938年，整个欧洲都被纳粹德国的战争阴影覆盖。蒙德里安离开巴黎，去往伦敦，再来到纽约。这座年

大都会博物馆。

轻的城市充满了生机，蒙德里安凝视着它，"从纯抽象的结构中看到了一种表现浪漫主义情调的可能性"。

人类文明经历了战争，这是灾难。这一时期，甚至到之后的半个世纪，无数作品都源自关于战争的思考。

我对受害者描绘苦难没有兴趣，说得刻薄一些，都是自我感动的陈词滥调和消费创伤的展览。真正的苦难，和表现苦难是两回事。对于恐惧的描绘，需要超过恐惧自身，苦难亦然。最先触发的感动最容易瓦解，像是一段失败的恋爱，谁比谁沉溺，谁就比谁更残酷。艺术家的使命是什么？上帝给予天才创造力和能力，

布鲁克林大桥。

曼哈顿切尔西街头。

所以他们的使命必然是走到日常生活，走到普通思维的边界，打破甚至挑战既定的思维模式。他们无须模仿生活、用艺术语言放大情绪，而是对现实进行新的转化和创造：从物质，到观念。而检阅这一切的标准，则是是否有益于生命以及人类经验和认知的拓展。

艺术家受到政治迫害，让人扼腕。在这样的时刻，我所欣赏的蒙德里安并没有向现实低头，他创作风格的演变，已然到了无法直观解读的境地。他并非投机取巧地回避，而是将创作技巧和表达方式进行提升，这样一来，检查者和捆绑者跟不上、无法理解，艺术自然得以解脱，这是更高明的策略。艺术难以描述，它可以指向一切，一种策反式的读心术。

战争毁灭了艺术作品，不代表艺术因此停止进步。蒙德里安用色彩和结构安慰了自己战后的失落感，也重拾了生活的信心。

他从战争阴霾走出之后，作品的色彩、构图等方面都变得跳跃、明快。他尝试了不同的创作材料，其中最有趣的是纽约的彩色胶带。根据相关艺术文献记载，蒙德里安用彩带在画布上缠绕，直到找到他满意的形状才开始用颜料作画。一层一层地修改，不断调整线条的宽窄，继而又尝试不同的颜色。凭借着直觉，这种细致的作画方式，让蒙德里安追求着抽象艺术中绝对的和谐。

蒙德里安在纽约受到了前所未有的热捧，尤其是来自艺术节和民众的喜爱。他频频出席艺术圈的活动，发表自己的艺术理论，

为年轻画家的比赛担当评委；他支持年轻前卫艺术家，创作出与
美国传统现实主义风格不同的作品。他以精神领袖的身份，激励
着当时正在形成的美国抽象表现主义。他认为，抽象风格会对建
筑、雕塑、绘画产生全新的影响。

6

第五和第六大道之间，53街11号，这里是MoMA。

在1929年到1939年间，现代艺术博物馆迁移了3次，直到
1939年5月10日才正式在目前的馆址安居。

学生时代来到这里，我就像饥饿的拾荒者，挑着名作看，
凡·高的《星月夜》，莫奈的《睡莲》，塞尚的《洗浴者》[1]，色彩
斑斓的安迪·沃霍尔[2]，以及看不懂的蒙德里安——那些过于克制
和冷酷的线条在当时的我看来，就是困住色彩斑斓的现实世界的
铁窗。后来我才意识到，无论何种风格的视觉艺术在这里都各得
其所。这座美术馆最动人的，是它对现代视觉艺术的推动、整理、
记录和梳理。

[1] 《洗浴者》（*Bather*），塞尚，1887年，布面油画。现藏于纽约现代艺术博物馆。

[2] 安迪·沃霍尔（Andy Warhol），1928—1987年，著名波普艺术家。

MoMA所有的关于艺术的文案都深入浅出、简洁明白。据说，他们力图让中学知识储备的人都能读懂自己的展览介绍。另外，MoMA作为现代美术馆的先锋，也以更为简洁、直击的方式呈现作品，在光线明亮的白墙上呈现展览。白色成为现代派美术馆的主要特征。从此后，它引领潮流，并为诸如毕加索、凡·高之类的画家建立了世界性声誉。如今，画作挂在光线明亮的白墙上进行展示已司空见惯，而这种做法就是MoMA首创的。这种白色的环境，如同不受干扰的真空空间，一切判断依据都被拿掉，只让作品和人面对面。

我喜欢MoMA呈现艺术的方式，它尽可能地给出参考依据，但是不做判断，同时拆除掉无关于作品本身的杂音，包罗万象，尊重所有人对艺术的不同理解。

我反对阐释作品，一种是因为其中的表达难以用语言描述，每次转述只会耗损作品的内涵；二是拒绝经验绑架，站在一幅作品前，如同面临一片湖水，思维的小石子扔进去，有多少水花能溅起来？看似无用，但这些小石子冥冥之中助长了湖水的高度。

一些艺术作品很容易带来视觉上的愉悦感，甚至一目了然的认同，在欣赏者驾驭范围之内，就能给出完整体验的逻辑。观众有权利挑选艺术家和作品，反过来，艺术家和艺术品也有拒绝观众的资格。所以，有些艺术品就像性格不好的人，有脾气，也不爱说话，或者就像我们搞不懂日常生活中的某个人一样，搞不懂

Ⓐ

纽约古根海姆美术馆。建筑物的外部向上、向外螺旋上升，内部的曲线和斜坡
则通到6层。

Ⓑ

布鲁克林DUMBO附近的街区看到曼哈顿大桥。

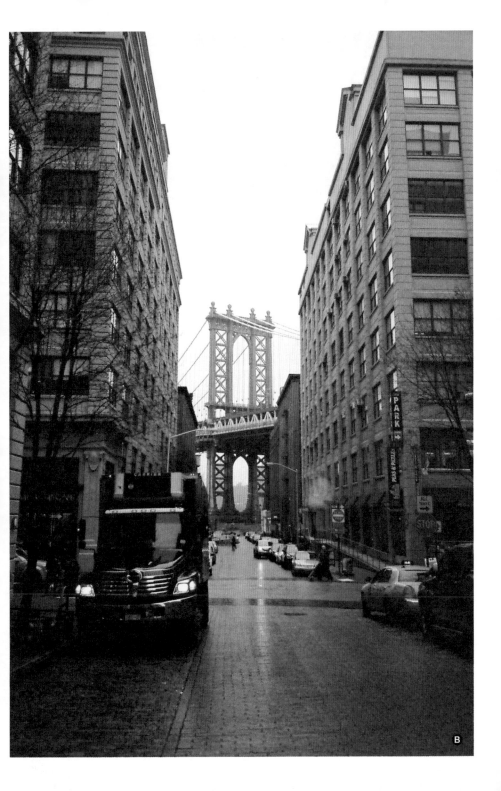

这些作品。当然，前提是需要观众付出更多的耐心和时间。

蒙德里安和这座美术馆结缘很深。早在1936年，MoMA的首任馆长阿尔弗雷德·H·巴尔①就策划了一场划时代的展览：立体派和抽象派艺术展②。这个展览把现代艺术编排进了如今我们所认可的各种流派中。在"几何抽象派"③的代表性人物中，首屈一指的就是蒙德里安。

1996年，MoMA还以主题展览纪念蒙德里安在纽约度过的时光。艺术家去世时，这些创作于1933年秋至1944年冬的作品就陈列在59街的工作室中。展览以影片和照片的形式记录了蒙德里安工作室的全部内容，通过临摹墙壁，记录了彩纸板方块的排列方式，然后拆除并把全部物品保存了下来。蒙德里安之所以这样布置工作室的墙壁，是因为他一直认为艺术和建筑是一体的。他将绘画融入建筑，也将建筑呈现在绘画中，最后不分彼此。就这样，工作室的室内布置既不完全属于艺术范畴，也不完全属于建筑范畴。它不仅仅是一个生活空间，也是将艺术变得实用的具体实践。蒙德里安1942年在工作室被照相机记录下的画面中，他是

① 阿尔弗雷德·汉密尔顿·巴尔（Alfred H. Barr），1902—1981年，曾任 MoMA 馆长。

② Cubism and Abstract Art，1936年由于 MoMA 举办。

③ 几何抽象是一种基于几何形式的抽象艺术形式。几何形式有时被置于非幻觉的空间中，并被组合成非客观的（非具象的）作品。虽然这一流派在 20 世纪早期被前卫艺术家所普及，但类似的主题从古代就开始被用于艺术中。

一位身穿双排扣修身西装、戴着无框眼镜的欧洲老人，他似乎从不肯松领带，更不必说摘掉它了。

"工作室墙上的作品"展览现场，尽最大努力去呈现工作室的原貌。八个尺寸大小不等的"墙上作品"，还有几件属于蒙德里安的桌椅、家具成为展览的一部分。另一个空间里，还有艺术家曾经在纽约、巴黎工作室的照片。

当然，还最重要的——蒙德里安一生最后几年在纽约的作品，包括蒙德里安在1942至1943年间创作的《百老汇爵士乐》《纽约市Ⅰ》，以及未完成的《胜利之舞》。

7

要了解《百老汇爵士乐》，最好亲自去一趟百老汇大道上剧院最密集的区域。走出MoMA，朝着时代广场的方向步行。

百老汇大道斜穿过曼哈顿，全长25公里，成为岛上走向最特殊的一条道。从19世纪开始，剧院就在这条大道上陆续建立。特别是从西41街到西53街这一区域，这些剧院见证着纽约的变迁。受移民热潮的影响，剧场的风格最初带着浓厚的维多利亚风格，但随着这座城市生长出来的本土文化，它开始融合共生出自己的模式。

Ⓐ

《纽约市I》（*New York City I*），蒙德里安，1942年，布面油画。现藏于巴黎蓬皮杜艺术中心。

Ⓑ

《百老汇爵士乐》（*Broadway Boogie Woogie*），蒙德里安，1942—1943年，布面油画。现藏于现代艺术博物馆。

Ⓒ

《胜利之舞》（*Victory Boogie Woogie*），蒙德里安，1944年。现藏于荷兰海牙市立博物馆。

当我第一次抵达这里时，正在42街时代广场附近。云集于此的几十家剧院里，传统老剧院仿佛更安静更怕生一些，等待着你去发现。新的剧场里上演的《狮子王》《歌剧魅影》《芝加哥》等更为我们所熟知的剧目，除了在时代广场周围所有的大屏幕上滚动，还非常醒目地出现在巨大的广告牌里。人来人往，整个世界都汇聚在那一刻的脚下。

我想蒙德里安应该也是从北往南这样走到这一区。蒙德里安是这个世界上最著名的爵士乐迷之一，早在1920年的巴黎夜总会里，他欣赏了到法国演出的美国爵士乐，跟着音乐起舞。

再到纽约，他更是浸透在这样的音乐里，将自己艺术家的野心和执念袒露无遗。音乐、城市、情绪都变成画面，让再规律和克制的线条与色块都充满了变调。

先说《百老汇的爵士乐》，画面里依然是直线，但不再是冷峻的黑线，相反，他用跳跃温暖的彩色线条让整个画面有了韵律感。蒙德里安将这种音乐节奏抽象地转换入他的画作中，使得黑色的粗线条被复杂的彩色线条所代替。整个画面以明亮的黄色为主，与红、蓝组成多变的彩色矩形组合在一起，营造出频率和节拍。仿佛就是爵士乐本身，也像是这座大都会闪烁不停的交通灯。这幅一反他以往的简凝、平静，让三原色和线条、矩形放射出更富有动感的力量。红色和黄色的比重增多，沉郁的深蓝色变成了更透亮的浅蓝色。他认为，现代音乐像现代绘画一样，已经试图

把自己从这种写实的形体中解放出来，更自由，更轻盈，更有节奏感。线条和色块让艺术家追求的和谐与张力依然存在。这幅作品就像是乐谱一般，人们在欣赏的时候，耳边仿佛就响起了动感多变的乐章。

再说《纽约市》系列。1942年，蒙德里安创作了三幅以纽约市命名的作品。其中，《纽约市I》中，直接抽象地呈现了纽约的街道，绘画呈现出建筑景观。在这幅作品中，艺术家过去经常运用的冷白调子的画布，变成暖白，运用了彩色胶带。画布上，用了二十多年的黑色线条几乎消失了。矗立在地平线上的摩天大楼，街道被他变成交错的直线，时而紧密，时而留白，在秩序中依旧透露出他的主题：和谐。

最后一幅作品，《胜利之舞》。这幅作品将画布旋转为菱形。在创作过程中，彩色胶带让他非常兴奋，可以非常快速地调整他创作时毫厘之间的细腻变化。他通过胶条在绘画过程中制造出和其他颜料、纹理对比的跳跃感，甚至直接在胶条上覆盖颜色。

我想，蒙德里安知道自己时日不多，所以他一改平日从不邀请别人来看自己画画的习惯，在画《胜利之舞》时，邀请大家来参观自己的工作室和绘画过程，并就作品和艺术理念现场交流。

蒙德里安仍旧在积极地给世界传达乐观的信号，希望留下一幅明亮的画鼓舞大家。一个人以那么乐观的态度面临死亡，这是我们理解这幅画的关键，也是这幅画之所以成为世界名画的重要

原因。他的作品并不仅仅是绘画形式和语言上的突破与创新，更重要的是，他带来了精神上的伟大成就。他是精神观念和世界观的崇高表现，让人重新审视这个世界上精神与物质的关系。精神可以被描绘，并且放射出力量。

1944年2月，蒙德里安在纽约病逝。

8

人声鼎沸的时代广场远去了，回到切尔西区，热闹的路边摊还暖洋洋地开着。这个城市无拘无束，像小说中一样，藏匿了800万种死法，可以创造也可以毁灭一切，拥有最伟大的自由。

正是这个城市，让蒙德里安回首自己过去的作品，包括那些已经成功的，他都觉得无法与这个城市相提并论。他想要在这里画下具有活力的东西：它具有潜在的稳定性，以及更清晰的结构。这一切，仿佛是他人际关系的写照。蒙德里安的生活干净得没有任何绯闻，除了早年他为了艺术离开未婚妻和过去的事业。后来，他终身未婚。

也许是因为对于艺术的思考，让他更明白了生命的本质。抽象具有一种反重力的能力，是逃离日常最快捷的路径，一旦脱离现实表象，就急速提升到另外一个高度。自上往下看，保持距离，有利于剥离掉冗余的信息，在陌生化之后，重新审视和观察。

如今的纽约依然有爵士，不同风格、流派以及现代元素的融入，让这种本身就极易变化的音乐依然保持着魔力。路边的爵士酒吧正忙着，一方天地里藏着行云流水的气象。好多个蒙德里安在音乐里自得其乐。我找了个位子坐下，纽约最好的是，它永远有喝不完的酒。

几年以后，再来到同样的街区，好像什么都没有改变过。在时间面前背过身来，面对个人经验，面对内心的世界和外面的世界碰撞的结果，诚实的姿态，脆弱的个体。我相信不止我一个人是矛盾的。面对生活过的城市，成为一个漫游者，回过头来，像是从一个格子到另一个格子。很难想象，如今的我会喜欢蒙德里安的作品，也很难想象，我会从他的作品里重新认识这个城市。或者说，我拿到了一把平衡的标尺：个性和集体、自然与精神、物质与意识、过去与未来。

9

星期六醒来，出了街口就是熨斗大厦。

熨斗大厦（Flatiron Building），建造时称为福勒大厦（Fuller Building），于1902年完工，是当时纽约最高的大楼。

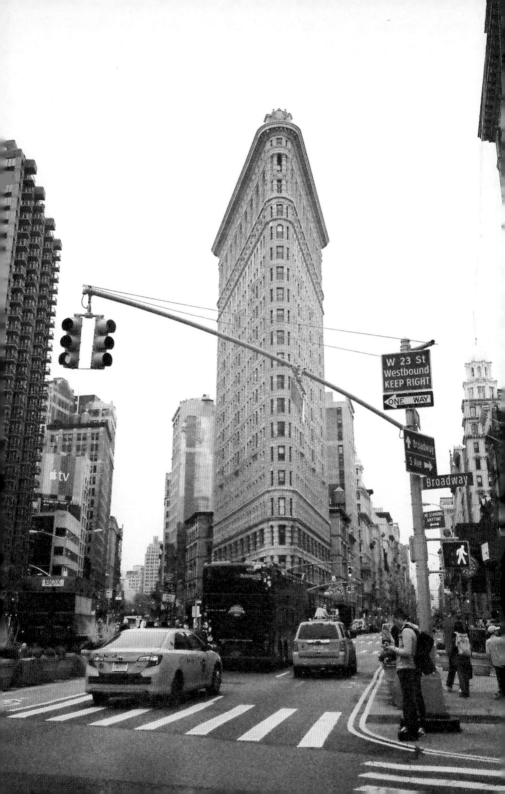

中国的院子谦卑安分，纽约的大厦雄心勃勃。唯有一个个广场，让它有了节奏和舒缓的片刻。这些广场里，可以在街道的尽头看到曼哈顿悬日，也可以等偶尔飞来的水鸟回到哈德逊河。连接着大小广场的街道上流动着故事，不同族裔和文化背景的人在上面走过。人们相互之间没有关系，但又发生着交错。小街是生活场景，大道是交通枢纽，不会像秩序井然的大街一样让人有着无助感。小街让这座城市变得更有温度。

照着过去的路线，从切尔西区走到华盛顿广场。穿过拱门，水池还在喷水。周边纽约大学的大楼里依然有学生进出，门口插着紫色的旗子。

喷水池旁边，有个两人乐队在唱歌。黑人歌手唱着原创的歌曲；乐手弹奏着电子琴，坐在一个行李箱上，行李箱经过改造变成了鼓。唱完几首，他们离开，这时来了另外一组人。主唱是一个黑人和一个亚洲人，两把小提琴，一把大提琴，一支长笛，一把吉他。他们的音乐风格更偏于古典。这样的音乐仿佛一直在回避城市，这个城市已经构造了牢不可破的形象。在对现实的怀疑中，古典音乐成为现代主义的遗产。

孩子在外玩耍，草地上躺着晒太阳阅读的情侣。下了两场雨，天气忽然就冷了下来。换季期间，有点过敏，药店里买不到处方药。我揉着眼睛，在两个乐队之间听他们演出了一中午。

从心，到眼，再到手。有价值成为艺术创作者的完美鉴定词。

但凡事都需要价值吗？成为货币交换的标的？有时是我们忘了，艺术之美，是没有功利的。周围人不少，有人录像，有人拍照。听进去多少不重要，但他们从这种听觉里找到一份安定感。

在这样的现世里，我在想，如果蒙德里安看到，又会变成什么画面？它一定是格子，依然是三原色，但肯定会更悠长，画面中间有着温暖的大矩形，放得下整个纽约早来的秋天。整个人类文明，最后简化为艺术，变成一种看不见的秩序，渗透到万物之中，我也想拥有将万物精神抽象而出的能力，不受到主观情感和表象制约。

蒙德里安对艺术保持着宗教般的信念。他认为，事物的表面会给人带来快乐，但内在的精神会让人更坚强更幸福地生活。他的格子和矩形，我看过很多次，但再次走近时，才发现艺术品带来的感动不是转瞬即逝的，当它成为你理解世界的一种方式之后，它所带来的领悟与感受，会随着人的生命经验不断改变，甚至，改变一生。

众人鼓掌。我回过神来，乐队已经结束表演。在他们前面的一个纸箱里放着自己录制的唱片，15美元一张，25美元两张。我买了两张。主唱把钱放在纸箱里，递来CD说谢谢。那种平淡而自信的声音来自生活，属于每一个人。

上城区的天际线。

Berlin × Joseph Beuys:
Artistic Maniac Tears Down

柏林 × 博伊斯
狂人推倒柏林墙

城　市：柏林
博物馆：汉堡火车站美术馆
艺术家：约瑟夫·博伊斯

1

　　我从未觉得这个城市充满困惑，相反，它足够简单明朗。欢迎每个人来到这里，把城市本来就应该承受的命运还给它自己，柏林做到了这一点。温和、诚实、自由，这是我喜欢它的原因。

　　6月，天气还没完全热起来，早晚有人围着围巾，有时还能看到薄羽绒服。但是这个初夏已经比往常热闹了，因为世界杯，因为柏林双年展，也因为密集丰富的文化活动。柏林的热闹离狂欢还差一步，也许需要人们再多喝几杯以后才打算释放。在没有

赛事，没有人集中看球的街区，它像一面明亮平静的镜子，让人通过自己的映像来判断世界。

柏林从景观上来说不比巴黎。巴黎太美了，而且美得很明显，以至于漂亮的事物处处堆砌。反而是下过雨的巴黎，有一种统一湿润的灰，透着一抹蓝，舒服极了。柏林也不像罗马。罗马就是个光荣又巨大的主题公园，无限放大人们对时间的感受，蜂拥而至的人群让它看起来并不像个废墟，而是真实地告诉你有些老家具就在这城里，不好使你也凑合用。和伦敦相比，柏林并不刻薄，特别是现在的柏林，年轻人围拢过来，告诉你这里是没有围墙的乌托邦。

施普雷河和兰德维尔运河从市区蜿蜒流过。这片建立在河沼之上的都城，把传统与当代完美地融合于一体。经历过漫长复杂的历史更迭，这里凝结过意志，甚至是人类意志力最疯狂和贪婪的体现：第三帝国的首都。我曾试着寻找纳粹在形式上的辉煌感，威严宏大的建筑群，但实际上，柏林毫无一个首都居高临下的傲慢。

每个柏林人心中都有一个理想的城市，毁灭让这种理想变得越来越清晰。被轰炸的建筑和一些战争的痕迹依然留在城里，建

柏林大教堂。始建于1894年，位于德国柏林市博物馆岛东端。
是威廉二世皇帝时期建造的文艺复兴时期风格的新教教堂。

筑课上的老师甚至会笑着提醒同学们改建柏林的首要问题，是看看地下还有没有"二战"时留下的地雷。柏林人不回避过去。这些疤痕让柏林看起来更动人，历史无须刻意留存，又无处不在。柏林一点儿也不新，这个有点旧的城市很亲切，像随时可以坐下喝一杯啤酒的朋友。这位朋友见证了离我们最近的一个世纪的沧桑变迁，从世纪初繁华的魏玛共和国到纳粹时期的狂热顶峰，再到"二战"中被夷为平地的倾覆性打击，又到冷战时东西方的割裂，直到现在变成欧洲的文化、艺术的核心之都。它越来越有味道。

175座美术馆，450多家画廊，200多个非营利项目空间，超过2.5万名艺术家入驻于此。以波茨坦广场为核心，新柏林被画成一幅文化地图。菩提树下大街富足有趣，但那种富足并未呈现出满溢而出的欲望。每个店前有陈列亭，里面摆设和陈列出不同品牌的文化趣味。亚历山大广场旁矗立着电视塔，年轻人在这里涌动着愉悦的情绪，通过说唱募集捐款，表演游戏。波茨坦广场，曾经欧洲最繁忙的交叉路口，第一盏路灯至今依旧矗立在那里，像个说书人。

2

在柏林的日子里，我时常想到约瑟夫·博伊斯。

博伊斯在讲课。

他像这座城市一样，有着多重的命运，同时，又以极具政治色彩的作品和观念影响着世界。他生前拥有很多头衔，"炼金术士""政治美术家""耶稣与萨满巫师的当代混合体"，关于他的评价也是褒贬不一，如今也依然带来争议。

提及20世纪世界艺术，博伊斯是绕不开的。就像人们熟知的毕加索、杜尚①、安迪·沃霍尔一样，博伊斯以他复杂的身份和经历，以及难以磨灭的政治属性，成为对当代艺术最有影响力的人之一。杜尚最基本的艺术观是，艺术最终应该是大脑的艺术而不是视觉的艺术，艺术理应为思想、为心灵、为人生服务。博伊斯则从另外一个角度破解了人和艺术的关系：人人都是艺术家。或许这句话对于中国人来说更好理解，博伊斯在强调一种智慧，就如同佛教、道教中的智慧，去创造人类之间的精神力量。而这句话，正好打破了艺术的限定，把艺术的定义变得模糊，让艺术变成直接介入社会的方式。他提倡观念，但不包含观念的指向。

在博伊斯看来，艺术不再是一个职业、一份工作，而是一个人的潜能和创造力。人人都具备做艺术家的可能性。况且什么是艺术没有定数，只要人愿意去创作，能作出一些东西，他就是艺

① 马塞尔·杜尚（Marcel Duchamp），1887—1968年，美籍法裔艺术家，20世纪实验艺术的先锋，对于第二次世界大战前的西方艺术有着重要的影响，是达达主义及超现实主义的代表人物和创始人之一。他的思想直接影响了西方当代艺术的发展方向。他认为艺术不是用来取悦眼睛，而是用来服务心灵的。

术家。在这样的观念下，每个人都有着改变社会的能力。人人应该参与"雕塑"社会，这是一个作品，而不是一种制度。参与就是创作，参与的人就是艺术家。社会雕塑中，人们通过自己的方式，将经济、政治与社会制度的改变付诸实现。秩序服从于个体的发展。"在很多方面，人都不是自由的。从社会环境来说，人是相互依赖的，但是思维是自由的，这也是雕塑的起始点。对我来说，思想的生成就已经是雕塑了。思想就是雕塑。"①

从照片和影像记录里，我们看到这位艺术家总是头戴毡帽，不苟言笑，目光深邃。这也符合我对德国人爱思考哲学问题、对意识形态敏感的认知。

博伊斯可谓九死一生。1921年出生在德国港口城市克雷菲尔德，年少时随着父母举家搬迁，少年时还逃学跟着马戏团流浪；1938年参加了希特勒青年团，1940年成为一名纳粹空军；1943年，他驾驶的飞机在轰炸苏联时被击落，舱内的战友当场丧命，而博伊斯则在颅骨、肋骨和四肢全部折断的情况下被救回，并奇迹般地还生。在后来的战役中，他又4次受伤，受伤、被俘，失去胰脏和肾脏，脚伤终身未愈。1945年被英军俘虏……这，只是他的人生上半场。结束军人生涯后，博伊斯于1947年再次进入大学，其中又经历了抑郁时期，差点自杀。在20世纪50年代末成

① 威洛比·夏普（Willoughby Sharp）访谈博伊斯，1969年。

为教师后，他确立了自己的艺术观念，并开始传播自己的理论，创作出许多反思性很强的作品，直至影响了整个当代艺术领域。

1964年，博伊斯在柏林表演了一个行为艺术作品《领袖》①。在一个画廊地下室里，他把自己裹在一条大毛毯中，躺在地板上。毯子的两头伸出两只死兔子。在他旁边是一根铜棒，一些毛毡和油脂。他拿着麦克风，对着麦克风发出雄鹿般的低吼，长达8个小时。雄鹿象征着首领，低吼在某种程度上是痛苦的反应，而毛毯里的他，则上演着曾经坠机后被营救的故事。非常典型的博伊斯式的行为艺术，也是他所认为的艺术的"治疗"。对于艺术家来说，死亡一直充满诱惑。博伊斯的特权和独有的经历，让他成为游历过死亡的幸存者。因为他不恐惧，也不膜拜死亡。反而，他开启了同亡者的交谈。他要艺术接近现实，比现实更现实。

1965年，博伊斯进行了他另一个著名的行为表演《如何向死兔子解释绘画》。足足3小时，他将自己关在封闭的房间里，自己头上涂满蜂蜜再覆盖金箔，怀里抱着一只死了的兔子。他时而对兔子低语，时而抱起兔子去看墙上的画作。窗外围观的人们在行为表演结束时才被放入房间。这次表演被解读为博伊斯对"艺术是什么"的阐释，表达人类的局限性。

① 《领袖》（xThe Chief），博伊斯，1964年，行为表演。

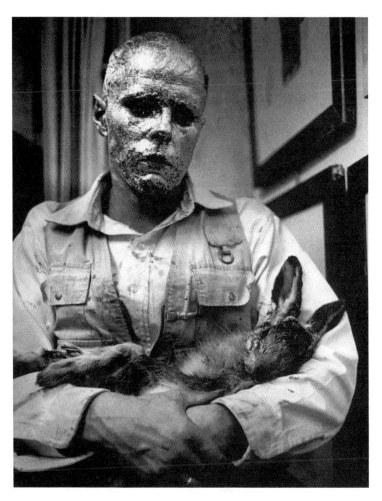

《如何向死兔子解释绘画》（*How to Explain Pictures to a Dead Hare*），
博伊斯，1965年，行为表演。

1974年，博伊斯带来了更具有争议性的作品《我喜欢美国，美国也喜欢我》。他从德国来到纽约，但双脚从未踏上过美国的土地——从在机场开始，他就裹着毛毡经由一辆救护车运送到兰尼·布洛克画廊。画廊里，他披着毯子手持武器和一只北美狼度过了三天，最后，这只狼接受了他的拥抱。期间，每天会送来50份《华尔街日报》，狼则会在报纸上撒尿。

《我喜欢美国，美国也喜欢我》（*I Like America and America Likes Me*），博伊斯，1974年，行为表演。

波茨坦广场。

　　如此具有表演性的人生，难怪有人说博伊斯从生下来就是一件作品。他去世后是另一件作品，他一生留下的所有作品都有人收藏。他疯狂到了极致，人们对他褒贬不一。但无可否认，他是20世纪最有影响力的艺术家之一。

　　　　3

　　逛来逛去，总是绕不开波茨坦广场。我喜欢柏林的广场，它仅仅意味着一个热闹的集散地。而我记忆里的广场，象征意义总是精确无比。它代表着权力，或者以丰碑的姿态纪念着某个历史

事件，再或者，成为英雄故事的神坛。

波茨坦广场上有几处残存的柏林墙，满是涂鸦、口香糖，绕过去，走几步路就来到索尼中心，旁边是柏林电影节举办地，然后就是著名的文化广场——周围坐落着柏林爱乐大厅、国家图书馆、教堂、研究院、新美术馆、画廊等机构。博伊斯也穿行过这个广场。他从二战中走过来，经历了柏林墙时代，见过朝鲜半岛的分裂，中东战争的围剿与反围剿，古巴导弹危机，因为意识形态不同所造成的冷战，人类的分裂……

周末，我来这里参加公共文化活动，由周边几家文化机构联合发起。许多社团和民众纷纷聚集于此，一大早就开始参加不同的项目。下午时分，在广场上有一个由社团发起的公益项目，大家穿着不同颜色的T恤，分成不同的团队，举着牌子游行，牌子上用不同语言写着"我"。所有人统一朗诵，统一呐喊，带着热情，也带着愤怒——整个活动在讨论个人如何对抗内心的压抑，最终释放自我。"我感到困惑，我不喜欢黑夜，我厌倦工作，我渴望我所爱的人……"成百上千个不同的"我"在呐喊，每一个"我"都在抵抗孤独。在人声近乎震耳欲聋时，一切忽然停止，不同颜色的团队走散开来，和任意一个身边的观众凝视和握手，并说出一句心里话。我听到的是，"我很高兴我还爱他"。

我用力鼓掌。这个项目非常德国，非常博伊斯。这个社团通过综合性的创作活动，越过了媒体，与观众直接互动、直接表达。

柏林爱乐前的周末活动。

整个过程强调对听觉、视觉、触觉的综合作用，并对受众的意识产生影响。这样的艺术活动，是在严密理论指导下的、有计划的行动，直接成为公共事件，对社会公众产生巨大的号召力和感染力。

"只有艺术让生命变得可能……我想说的是如果没有艺术，生理学概念上的人真是不可思议。人并非仅仅由一系列化学过程所组成，也是有形而上的。只有当人意识到自己是有创造力、有艺术性时，人才是真正有生命力的……甚至连削土豆皮这样的行为

也能成为一个艺术作品，只要是有意识的行为。"[1]

博伊斯把艺术和生活的界限抹平，把艺术引入生活，又把生活转变为艺术。在他的观念里，充满着德国人固有的思辨精神。他认为，内在的精神、感知力比外观的形式重要，人们可以通过观念的升华和价值的雕塑，来表达人类的精神价值和形上美感。一切外化的行为，都来自精神观念的驱动。他的艺术创作，就是"观念艺术"[2]，公众可以从各种外在的表现，体悟艺术家的精神思考。而人本身也因为思想累积，而带来外在行动的变化，从而介入社会。

这个项目结束时，不远处的户外搭建里，柏林爱乐乐团已经开始登台和进行演出前的调试。今天的指挥是西蒙·拉特尔[3]，柏林爱乐的艺术总监和首席指挥。人们都说他给这支古老的乐团注入了新的活力。他对每一名演奏者的技术要求非常严苛，就像一位工程师，为乐团编制了更有深度和更精密的程序。在演出开始前半个小时，每个人都找到了自己最舒服的位置，并且完全放松

[1] 威洛比·夏普（Willoughby Sharp）访谈博伊斯，1969 年。

[2] 观念艺术：兴起于 20 世纪 60 年代中期的西方美术流派。它摒弃艺术实体的创作，采用一切可使用的媒介素材直接传达观念和概念。其美学追求主要表现在两个方面：尽可能地让观众把握艺术家的思维轨迹；通过声、像或实物让观众参与互动和创作。

[3] 西蒙·拉特尔爵士（Sir Simon Rattle），出生于 1955 年，世界上首屈一指的指挥家，2002—2018 年任柏林爱乐乐团艺术总监。

下来。我在树荫下盘腿坐着，眼前一片和谐的社会景观。

黄昏时分，人们用沉默致敬美丽的景致，只有鸟叫声传来。金色的夕阳包围了广场，爱乐大厅、广场尖角的屋顶戴起了礼帽，美术馆和图书馆敞开的大门收纳起白天的热浪。广场上的平静带来极大的满足感和强烈的自律感，包容着每一个人。西蒙·拉特尔在台上，用一根指挥棒带动大提琴的琴弦，低沉优雅地擦拭每个人的耳朵，接下来，整个广场上流淌着金色的乐章。

4

从东到西，两个柏林。柏林墙被推倒，文化将断裂缝合，焕发出新的生命力。在一切被消耗和切割后，这座城市通过创造力和文化上的自由态度，构建出一种更持久和深邃的吸引力，它激发人们思考，尊重每一种创造。文化创造的目的是什么？人的自我完善，包括人格内涵、生命品位。

通常人们口中的一个地方是否"有文化"，主要看文化创造是否成为当地的主流价值，是否为当地人的生活提供主要养分。文化并非几个地标和项目就能建造出来的，一个城市从文化根源里生长出的创造力和文化业态的发展才是重点。

同样是文化之都，北京相比柏林，则是里外的分层，或者时间上的分层。当代文明叠加于城市本身的命运之上，城市的天际

柏林墙拆除后，沿着过去的柏林墙遗迹，修建了很多纪念公园。

线被切割成锯齿状，风景变成线条式的粗犷笔触，唯物主义的现实生活鳞次栉比，北京同时也是几何学上的现代城市。

旧北京老老实实地蹲在地理坐标的中心。它被周围的高楼环绕着，高架桥和环路不停地将更多地域圈入首都名下，像个无辜的孩子。唯有在金秋和下雪的时候，人们会用"北平之美"来还原时间里它原本的样貌。

找一堆离开北京的理由，比找一个留在北京的理由容易多了。"北京，50年代拆墙，拓广场，划大院。90年代建设环路，搞高楼，切大盘，摊大饼，最后基本没法看了"，陈冠中在《波希米亚北京》

年轻人在街头表达自我的作品。

里说。新京味是一种土痞的包容力，不宽裕，但不拒绝。大多数人是住在北京，而不认为自己是北京人。首都有自己的发展轨迹，在生活层面，这里有两个城市。首都和北京并未真正融合。政治功能上的首都，行使着国家职能和行政权力。而我所依存的北京，应该是北漂们的聚落。

相比之下，柏林这座城市，更像是将观念、想法变为行动的结果。柏林成为文化之都，是众多生活在这里的人不希望文化艺术只是乌托邦里的幻影，也不愿意让其成为给社会提供美化、装饰的手艺活，而是积极主动地把文化和艺术介入到对重要社会问

题的讨论、关注中，变成行动和干预。所以，柏林就是博伊斯口中的社会雕塑。

我在后来的记述中怀念别人的20世纪80年代。当我开始学会观察和思考时，90年代都快过去了，新的世纪到来。社会没有给过我任何荣耀的经验，甚至难以追溯家族的历史。但就是那样的80年代，让我好奇和向往，它是不少人口中的真正活过的岁月。它是中国创作精神的大本营，人们从那里开始了各种各样的创新尝试。自由有时像一针迷幻剂。

有人说最迷人的时代里，人会探索到底需要什么样的生活，人应该超越某一个自我，对未来有点想象，好像每个人都充满选择。任何的思考都会让人陷入一种情绪，拿掉狂热，焦虑感渗透周身，反复追问的思考，带来哲学似的束缚。

那个时代的中国当代艺术，作品的叙事中不免带出国家自上而下的反思过程。伴随着社会的急速转型和开放，还有更宽的眼界和更多的思考。本土与世界、东方与西方、传统与现代、精神与外在，一切似乎是二元对立，又似乎可以平行并存。中国的观念艺术家看到国家放置在世界版图上的位置，同时开始思考与讨论社会问题，作品中的符号和元素都带着政治意味，希望与社会对话，也希望介入更多群体。在这一过程中，博伊斯成为最好的精神导师。

1985年开始的"85新潮"艺术运动，让大批的青年艺术创作

者集体进入人们的视野。当时的这些艺术家不满于美术界的左倾路线，也认为苏联社会主义与过于强调政治功能的艺术观念与现实脱节，他们努力地从西方现代艺术中找寻突破。这次运动也被视为中国当代艺术的开端。

我喜欢我的90年代。我在那个年代长大，一无是处，努力学习和理解周遭的人和事，但没有滋生出疏离感和旁观者的心态。未必是时代的原因，而是我认识的同代人已经回到生活里去了。我缅怀起过去的自己，90年代的、中国的南方城市，我第一次意识到自己是个体，没有任何属性，极其渺小。

1990年的柏林让中国人格外关注。当然，这种迫切程度不亚于两种体制对抗中的旁观者，而我们也希望在这个城市找到未来的路径。东西德合并之后，意识形态变得"不再重要"，两德的统一是从文化开始，而整个柏林也被重新定位，重点发展以文化艺术为核心的创意产业，过去的工业、制造业被移到了慕尼黑等城市。从东西柏林交会处的柏林爱乐大厅开始，这个城市本身就像一个展览，线索明晰，结构完整，每个部分都透彻而直面现实。

中国依旧在执行着某种根本性的政策，找到更加高效轻盈的机制，寻找着进步的方向。改革开放让整个国家变得体面，并且更有气质。

20世纪90年代，人们的眼睛很干净，整个城市像刚剥开的水果。世界的丰富性服从于专业性，工作意味着业务能力，生活代

柏林东区画廊，现存的三段柏林墙中最长、最著名的一段。墙上有各国艺术家创作的涂鸦绘画，多以政治主题为主。

国家歌剧院。

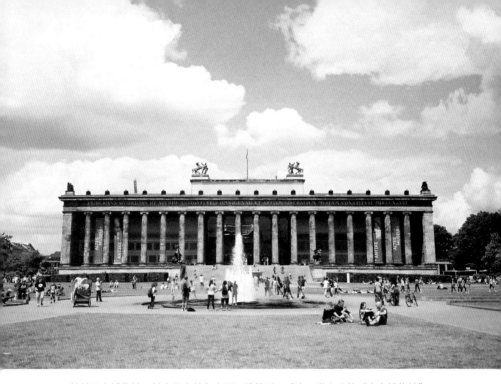

柏林国家博物馆，前身是由普鲁士国王腓特烈·威廉三世兴建的"皇家博物馆"。

表着更为齐整的步伐。漫步在学校和家之间的无数条大街上，每一个明天都是新的。

长大后，再从资料里回看20世纪90年代的作品，80年代的盲目模仿、刻意的叛逆隐退了，变得更加沉稳，在秉持前卫观念的同时，更注重表现力。90年代的中国当代艺术，发展出属于自己的艺术语言，思考自己所生活的环境。

而到了今天，人们开始思考：在一个大变局时代，如何获得安全和自信。

一个城市越有个性，就越应该成为艺术的舞台。何为有艺术滋养的城市？一个城市的人文环境水平能够达到对人有所培养，

并且高于客观平均个体水平的状态。柏林每年都会举办类似于博物馆长夜、科学长夜、歌剧戏剧长夜、爱乐森林音乐会等文化活动，届时，柏林大大小小的科研院所、博物馆、图书馆、戏剧院都会敞开大门，向公众开放，直至次日凌晨。在我来到柏林的第二天晚上，就去参加了一个名为"24小时哲学长夜"的活动，之后一个晚上，又去观看了根据罗伯特·博拉尼奥小说《2666》改编的长达5个小时的话剧。

5

我的朋友E在两年前搬到这里来。几年不见，我们都有点儿担心如何愉快地度过一个下午，除了勉强的日常趣闻之外毫无话题。但事实相反，我们见面时反而很轻松。

"柏林不大，我想这几天该去的地方你应该都去了。"E在手机信息里说。

这一周，我逛了9个美术馆、博物馆，11个画廊，看了4场演出，2场沙龙，还逛了周末市集，但依旧兴奋不已。

"所以我带你去亚文化区吧。"她发来时间地点。

我们约在了Planet Modulor[①]见面。这是一个十分有趣的创

———————

① 创意星球，柏林一家创意材料、工具集合卖场。

意空间，里面售卖各种各样的创作素材，从针头线脑到胶水、马赛克、3D打印模型，应有尽有。不算很大的地方，我逛了3个小时。走到每一样东西面前，都恨不得回家动手做起来。瞧，多么博伊斯式的商业模式。每个人都是艺术家，每个人本来都有创造力，那就激发他们，让他们更容易获得创作所需的素材、配件和元素，放弃那些创意人士、文化经营所推崇的技巧和专属性，每个人都可以进行各种视觉的非视觉的艺术创作。

下午，E在这栋建筑对面的公主花园有个活动，她在给来自中国的一个学者访问团做讲解。我走过，叫了咖啡在小树林的长椅上抽烟等她。她剪了左右不对称的头发，甚至前后也不对称。我夸她漂亮，她问，是不是很柏林？我点头。我喜欢柏林的自由，就像北京的土痞张力。我们都明白，如果自由仅仅作为一种愉快的经历，那毫无必要。

我们开始沿着这个街区散步，街头的涂鸦开始越来越密集，那些涂鸦层层叠叠，变成了繁复的图案。这里是柏林最波希米亚和自由主义的区域，在E口中，这是个"问题区"。问题意味着年轻、实验，到处是本雅明所说的"都市漫游者"。一个街区广场上，两个帐篷潦草地支在那里，上面写着标语。走近一看，这是一个年轻人的"作品"，名叫《纪念碑》。它的作者以这种方式争取更多的政府关注和支持。在这里，艺术成为表达政治态度的工具，自由和平等因为艺术而有了新的界定。一如博伊斯思想中的

欧洲被害犹太人纪念碑，也被称为浩劫纪念碑。它位于柏林，由彼得·艾森曼及布罗·哈普达设计，纪念浩劫中受害的犹太人。

"人"，冲破各种禁锢，在特定的民主环境下成为社会的主题。

这让我想到柏林另一处的欧洲犹太人大屠杀纪念碑。那是一件庞大的作品，一片黑色方形纪念碑群，每一块都是棺椁的尺寸，高高低低，像是某种语言的陈列方式。人们可以走入其中，像一个巨大的迷宫，不时感觉到一阵寒意，并且能听到自己的回声。这片作品展示死亡的发生，战争带来的灾难和伤害，毁灭之后的静默。恐惧依然在，而这件作品就是让人沉浸在恐惧中。这件作品是德国人对于战争的全面反省。

经历了二战，被占领又被分裂，成为美国与苏联的殖民地，一个民族被一堵墙分裂，整个民族良知和本性。他是一名有负罪感的宣传家。因此，他的诸多不为人理解的行动和表演，得到了德国政府的资助，引起大量媒体关注。他以转变成艺术的受难经历和对整个生命价值的肯定，来拯救所有的德国人，重建德国人精神的丰碑。

在我的记忆里，见过太多纪念碑。纪念是尊严的具体形式，它当然有必要，但不是被每个人需要。在故乡，广场上有个纪念碑，也叫人民英雄纪念碑，五角星，大理石，高高矗立。年纪大一点的小孩能够爬上它的基座。小时候，我问过父亲这纪念碑里有什么，父亲说什么都没有。我不相信，因为伙伴们传说这里面有伟大的事物，甚至了不起的秘密。后来离开了家，几年后，那个纪念碑被移走了。

看了一个由细碎家庭器具组成的展览和一个先锋的同性恋展览，也游荡了几个街区，我和E决定找个地方休息下。话题当然是从过去聊到现在，也会偶尔穿插对不确定未来的想象，但好在未知的事物并没有给我们任何压迫和恐惧，也因此值得期待。

我和E在北京的一家艺术机构共事过两年。每个月不同的展览和公众活动，让每个人手里都有一摊子事。有时大家一起叫了外卖吃午餐，下楼抽烟，或者过街喝咖啡。她手头总有事，总是打着电话或者歪头说，等我一下。直到后来有一天我知道她在学德语，我记得我开玩笑说她在下一盘大棋。再后来我离职，最后一次和大家开例会时，会议室白板上写满了祝福的话，桌子上是大家合影做成的手工卡片、蛋糕和鲜花。那是我迄今为止最愉快的一段工作经历。之后我开始四处游荡，过了一年的gap year，再听到E的消息时，才知道她到了柏林。

路过一个公园，也许是因为这个下午有一场世界杯德国队的重要比赛，所以公园里人不多。几个小孩跑来跑去，一会儿就淹没在高高的草丛中。我们在一家比萨店坐下。店里正直播着球赛，德国队成绩不错，整个街区充满了欢呼声。我们啃着比萨，喝着啤酒，短暂地加入群体的快乐。像是表明自己的立场，我们为德国队欢呼，四周虽然不少移民，但是大家都表现出自豪，为自己的眼光与眼前的胜利。

要在柏林看到更多博伊斯的作品，可以去柏林汉堡火车站当

代博物馆（Hamburger Bahnhof-Museum für Gegenwart Berlin）。
在柏林火车站的东北方向不远处，远远地就可以看到一栋老火车
站的候车楼。这座建于1840年的车站，经过改造于1996年重新
开幕，成为柏林国家美术馆第三个分馆，许多创新性的当代艺术
家的作品都在这里展出。

除了举办大型展览外和永久性收藏之外，汉堡火车站当代博
物馆还有三项非常重要的收藏：弗雷德里克·克里斯蒂安·弗里克
（Frederick Christian Flick）、埃里希·马克思（Erich Marx）和
玛佐纳（Marzona）的收藏捐赠。埃里希·马克思博士的遗产成为
美术馆的核心收藏，汇集了20世纪中期的伟大杰作，其中就包括
了博伊斯、安迪·沃霍尔等人的作品，以及450多件博伊斯的装置
和绘画。

一出博物馆才发现天快黑了，我和E在地铁站挥手告别，坐
上各自的列车。她发来信息说，记得把合影发给她。"这次见面超
过之前我的想象。"她说。我一口答应，想起她在办公室大玻璃窗
下的办公桌歪头看大家笑的样子。

走出地铁站，路边有人在贩卖诗集。年轻的诗人皮肤黝黑，
棕色的眼睛，黑色卷发，他说他已经搞不清楚自己是什么样的混
血，但他知道自己的母语藏在血液里。他没有想过自己的诗歌会
被官方出版，但这是他生活的重要组成部分。我买了一本他的诗
集，他高兴极了，拿了钱去旁边超市称了一纸袋樱桃，分给了我

一半。

诗歌就是在梦境里找逻辑。前几天在柏林文学之家拜访，负责人展示了一本诗集叫《欧洲特快》。但实际上这是一个项目，欧洲不同国家的诗人坐在同一列火车上，互相翻译对方的作品，每到一个国家就选择沿途的城市下车，并与民众一同朗诵这些诗歌，像是浪漫版的博伊斯行为表演。

汉堡火车站美术馆。

6

另一个泰国的朋友M也住在柏林。我们始终没想好去哪里吃饭，于是决定去他家，他要亲自下厨。

来到他的公寓，我确实吓了一跳，他一个人住了四室两厅的一整个楼层。室内一尘不染，摆满了艺术品和装饰品，其中一张条案上摆放着他们国王给海外员工写的新年卡片。M在使馆工作，负责文化和教育相关的事务。他说自己的国家不大，所以事情不多，来柏林对于他意味着更好地过他想要的生活。

M的公寓位于诺伦多夫（Nollendorf），楼下是个惬意的街区，生活便捷，井然有序。最近这个街区开始规划，并布置出不少活动场地。整个6月，柏林成全欧洲社会文化活动的中心之一，不少官方和民间的活动都会在这里举行。从他的窗外望去，地铁站的围栏都被包围成鲜艳的颜色。

柏林政府对包括社会少数群体在内的亚文化都保持公允支持的态度，选择内心的热爱并为爱去做正确的事是值得尊重的。一个周六，所有人都聚集到这个街区，因为柏林所有的社会社团都在这里进行交流，招募新人。街区路口，警察早早地到来维持秩序。由于人多，也在街角设立了一些临时厕所，上方高高飘起黄色气球予以示意。

　　青年文化、亚文化在柏林极具坎普意味，有强烈的吸引力，但又带着可以让人愉悦的、刺激的戏剧感。在社区招募活动那天，整个街区宛如大学校园，健身、棋类、人权互助、戏剧、哲学、啤酒、旅行，不同主题的社团都在努力展现自己的特点，每个社会群体的生活呈现出各种各样的活力。

　　柏林前市长克劳斯·沃维莱特[1]说："我们很穷，但很性感。"因为一种明确的方向和包容力，柏林早就击穿了那种隔绝和偏见所带来的困境，这是一种代表想象力本身的现实——设计的、文化的、明确方向的、坦诚直接的。就像这位市长在接受外界对他的性取向质疑时，他直截了当地公开了自己的性取向。他登上《时代》周刊的封面，被称为"聪明的大都会老板"。他热爱这座城市，并让它更多元、年轻和包容。这位市长极富真正的当代艺术的精神，拥有透彻体察后的思考，也拥有行动的能力，更重要的是，他心怀公共事务，通过自身助力"雕塑"社会。

　　经过勃兰登堡门前的菩提树下大街，来到著名的爱因斯坦咖啡馆。据说爱因斯坦把曾经在咖啡馆里关于茶的讨论写成一篇论文，论证了糖在液体中的扩散速度可计算糖分子的大小，成为相对论的重要来源。柏林人热爱思考和讨论可见一斑。

[1]　克劳斯·沃维莱特（Klaus Wowereit），德国政治家，社会民主党成员，2001年10月—2014年12月任柏林市长。

勃兰登堡门，由普鲁士国王腓特烈·威廉二世下令于1788年至1791年间建造，以纪念普鲁士在七年战争取得的胜利。第二次世界大战之后，勃兰登堡门同柏林墙一起见证了德国近半个世纪的分裂，1989年柏林墙倒塌后，它成为两德统一的象征。

坐在路边和朋友晒太阳聊天，这种感受和平时一味享受消遣不同，周围的学术机构以及在咖啡馆阅读和讨论哲学的人，让这一片街景有种学院派的文艺情怀。这个城市曾经有过那么多迷人的哲学家，黑格尔、西美尔、马克思、本雅明、卡拉考尔……从这条菩提树下大街过去，不远处就是教学与研究并举的柏林洪堡大学①。那里出了29位诺贝尔奖得主，教师队伍中包括爱因斯坦、普朗克、薛定谔、冯·诺依曼、拜耳、黑格尔、叔本华，学生里有马克思、恩格斯、俾斯麦、海涅、冯·布劳恩、费尔巴哈……

从爱因斯坦咖啡馆起身，迎着球赛欢呼的声浪走向勃兰登堡门——门后面与蒂尔加滕②公园之间的广场上搭建起了世界杯直播观赛场。

勃兰登堡门最初是柏林城墙的一道城门，因通往勃兰登堡而得名。由普鲁士国王腓特烈·威廉二世下令于1788年至1791年间建造，以纪念普鲁士在七年战争取得的胜利。明显的希腊风格，让整个建筑呈现出新古典主义风格。12根巨大的石柱支撑起平顶，前后立柱之间为墙，将门楼分隔成5个大门。大门内侧墙面用浮

① 柏林洪堡大学（Humboldt-Universität zu Berlin），创办于1810年，前身是柏林大学，位于德国首都柏林，是一所公立综合类研究型大学，第二次世界大战前的德国最高学府和世界学术中心。洪堡大学是蜚声中外的高等学府，也是欧洲最具影响力的大学之一，德国精英大学成员。

② 蒂尔加滕公园（Tiergarten），位于柏林米特区下辖蒂尔加滕区的城市公园。

雕刻画了罗马神话中最伟大的英雄海格力斯、战神玛尔斯以及智慧女神、艺术家和手工艺人的保护神米诺娃。门顶中央最高处是一尊高约5米的胜利女神。女神身后的翅膀矫健张开，驾着四马战车驶来。她右手持着橡树花环权杖，花环上站着一只展翅的鹰鸷，鹰鸷戴着普鲁士的皇冠，一切都象征着胜利。这座雕塑当年被拿破仑作为战利品运回巴黎，直到1814年拿破仑战败才重新回到这里。胜利的普鲁士人在雕像上的花环中加上了铁十字花，后来成为德军的标志。

M每天都要从勃兰登堡门下走过。他说自己每天都是从历史的现场走过：德国历史上第一个统一国家的标志；希特勒被任命为总理当天，纳粹冲锋队通过这道大门；苏德两国在这里发生柏林会战，在双方阵亡几十万人后，苏军将红旗插到了女神像上；战后，柏林墙从这里开始筑起隔离区，冷战时肯尼迪在这里发表演讲说"戈尔巴乔夫先生，推倒这堵墙"；而在柏林墙推倒后，两德总理穿过这道门，结束分裂。我们在那天下午拿着啤酒瓶穿过了这座大门。

博伊斯认为，纳粹主义也许有朝一日还会复辟。人们依旧被灌输着某种思想，试图摧毁人道主义观念，阻碍他们的意识到达真正自由的可能。博伊斯醉心于某种审美意味的政治表演活动，他的艺术实践变得越来越有煽动力，他想从权威艺术家的角色中解放自己，将观众从他的作品的消极关系中解放出来。而那个时

代，西德正经历着战后年轻一代文化潮流的改变。

博伊斯曾经提出一件作品，概念是将柏林墙再增高5厘米。这件作品最终并未得以实践，但他给出了漂亮的答案："柏林墙本身不重要。不需要过多地谈论它！通过自我教育建立更好的人格之后，所有的隔墙都会消失。我们之间有太多太多的墙了。"①有的艺术家把人们带进艺术之门，但有的艺术家则是拆掉门和墙。没有什么不会崩塌，权力、战争，包括人的信念。

1990年，柏林墙被推倒，一个时代宣告结束。柏林墙被民众推倒的那一刻，仿佛博伊斯就在天空中盯着，像是他策划和引导的一次行为艺术，大地上的每个个体参与并改变了这个时代。

新与旧、自由与禁锢、激进与保守让这个城市变得更加复杂、宽容和迷人，并且独一无二。但分裂对这个城市和人群带来的影响还将延续多年，在政治、思想等各方面都存在差异。东西德合并后，工业和金融业没有回迁到柏林，如何调整版图、产业结构是新柏林面临的问题。在冷战对立期间，柏林墙的两边都通过大力发展文化设施，将其作为宣传自己制度优越性的工具。在两德合并后，柏林通过文化地标、标志性建筑的建设和市政改造，使得整个城市的文化设施、公共文化空间双倍甚至几何倍地开始增

① 《费顿焦点：约瑟夫·博伊斯》（*Phaidon Focus: Joseph Beuys*），艾伦·安特里夫（Allan Antliff）著。

胜利纪念柱。为纪念普鲁士丹麦战役的胜利而建，通体金黄，顶端是胜利女神雕像。

长。柏林决定将自己发展为以文化、创意产业、科教研究及旅游业为主要功能的城市，并且致力成为欧洲首都。

柏林推倒了更多的墙，多元人文在这里被尊重和被了解。现在，作为首都的柏林当然无法真正做到"去政治化"，但它允许自

博物馆岛，老国家艺术画廊一角。

由精神在城市里的每个角落生长。连锁城市狭隘和同化的个性，不可能成为精神品质。现代文化的全面性，展现出客观精神对于主体的优势，而个人发展的勉强与滞后性却开始宣告个体文化的萎缩。

7

柏林约有人口340万，其中将近50万人来自世界185个国家和地区，融合出了多彩的世界文化。柏林总人口的42%都是单身，占据了全市188万个居住单位中的近110万个。在这里，每个人会首先明确自己文化身份的认同感，找到思想上真正的自由和自我的独特性。柏林人乐于称这里是反主流文化之都，带着一丝波希米亚气质，但同时，这里也作为最年轻的首都，接受和拥抱着来自世界的一切文化。

这里的大众热爱艺术，更积极参与艺术。艺术从生活层面获取素材，通过不同手段来反映整个社会的状态。思想成为社会进步的动力，也是艺术的主宰。摆脱了技巧和媒介的束缚，源自社会生活的人类思想，才是艺术的真正内核，也是艺术作品中最能触及人心，引起共鸣、反思的部分。这一切，与博伊斯的思想不谋而合——将艺术推向大众，让生活与艺术平起平坐，更像是一种延伸性的创造。

在这个夏天点燃柏林的，除了世界杯，还有各种社会集会和游行。穿过勃兰登堡门就是蒂尔加滕公园，远远看过去是胜利纪念柱。德国队赢了美国队，勃兰登堡门后面的公园里，球迷们披着国旗喝啤酒。这个公园里的另外一边的胜利纪念柱，是社会文化游行的终点。10万余人盛装参加，挥舞着彩色旗帜和标语，30辆花车上播放着强劲的电子乐，柏林市长、德国联邦家庭事务部长等官员均走在队伍最前方。争取更多权利，为生活的热爱发声，骄傲并不是炫耀，而是一种积极的态度。

我喜欢这个公园。前几天来的时候它还是安静的样子。那天去世界文化之家①参加完活动，也像柏林人一样拎着瓶啤酒大步前行，本来打算穿过公园去往波茨坦广场，但天气太舒服了，于是情不自禁在花园里躺下来。周围不少的人赤裸着身体晒太阳，远处的大树背后有一对情侣在阅读，另外一棵树下有人在练瑜伽。一个即将结婚的新娘和她的姐妹们举办最后一次单身聚会，穿着漂亮的衣服提着野餐篮子，合影的时候，新娘笑着的眼睛里有盈盈的眼泪。

① 世界文化之家（Haus der Kulturen der Welt），是展示和讨论国际当代艺术的国家机构，特别关注非欧洲地区的文明和社会。

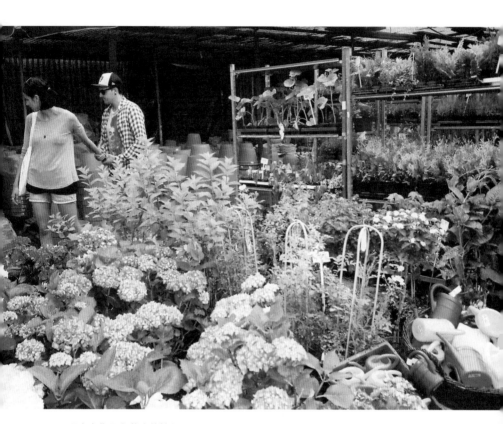

周末市集里逛花店的情侣。

图书在版编目（CIP）数据

没有围墙的博物馆/迩多著. 一杭州：浙江大学出版社，
2023.7
ISBN 978-7-308-23903-5

Ⅰ. ①没… Ⅱ. ①迩… Ⅲ. ①艺术－鉴赏－世界 Ⅳ.
①J051

中国国家版本馆CIP数据核字（2023）第105240号

没有围墙的博物馆

迩 多 著

责任编辑	张 婷
责任校对	朱卓娜
责任印制	范洪法
封面设计	violet
出版发行	浙江大学出版社
	（杭州市天目山路148号　邮政编码　310007）
	（网址：http://www.zjupress.com）
排　　版	杭州林智广告有限公司
印　　刷	杭州捷派印务有限公司
开　　本	889mm×1194mm　1/32
印　　张	10.875
字　　数	205千
版 印 次	2023年7月第1版　2023年7月第1次印刷
书　　号	ISBN 978-7-308-23903-5
定　　价	88.00元
